中国古代书法理论研究丛书

项穆·书法雅言

徐利明 编

杨亮 注译

江苏凤凰美术出版社

图书在版编目（CIP）数据

项穆·书法雅言 / 徐利明编；杨亮注译 . –– 南京：
江苏凤凰美术出版社，2022.2
（中国古代书法理论研究丛书）
ISBN 978-7-5580-4591-2

Ⅰ.①项… Ⅱ.①徐… ②杨… Ⅲ.①汉字 – 书法 –
研究 – 中国 – 古代 Ⅳ.① J292.11

中国版本图书馆 CIP 数据核字（2022）第 025210 号

责任编辑　孙雅惠

责任校对　吕猛进

责任监印　生　嫄

丛 书 名　中国古代书法理论研究丛书

书　　名　项穆·书法雅言

编　　者　徐利明

注　　译　杨　亮

出版发行　江苏凤凰美术出版社（南京市湖南路1号　邮编210009）

制　　版　南京新华丰制版有限公司

印　　刷　南京玉河印刷厂

开　　本　718mm × 1000mm　1/16

印　　张　10.25

版　　次　2022年2月第1版　2022年2月第1次印刷

标准书号　ISBN 978-7-5580-4591-2

定　　价　58.00元

营销部电话　025-68155675　营销部地址　南京市湖南路1号
江苏凤凰美术出版社图书凡印装错误可向承印厂调换

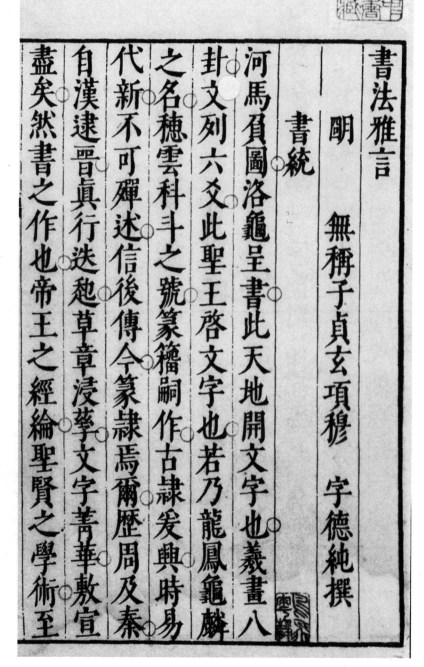

書法雅言

明　無稱子貞玄項穆　字德純撰

書統

河馬負圖洛龜呈書此天地開文字也羲畫八
卦文列六爻此聖王啟文字也若乃龍鳳龜麟
之名穗雲科斗之號篆籀嗣作古隸爰興時易
代新不可殫述信後傳今篆隸焉爾歷周及秦
自漢逮晉眞行迭起草章浸孳文字菁華敷宣
盡矣然書之作也帝王之經綸聖賢之學術至

《书法雅言》初刻本

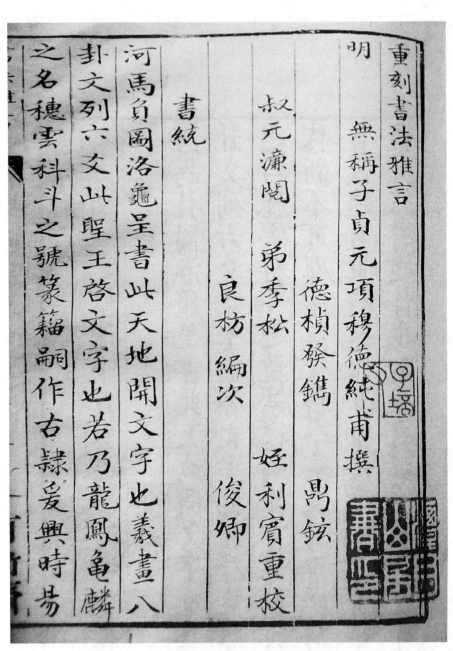

重刻書法雅言

明　無稱子貞元項穆德純甫撰

　叔元濂閱　德楨癸鑴　鬋鈸

　　弟季松　姪利賓重校

　　良枋編次　俊卿

書統

河馬負圖洛龜呈書此天地開文字也羲畫八

卦文列六文此聖王啓文字也若乃龍鳳龜麟

之名穗雲科斗之號篆籍嗣作古隸爰興時易

《重刊书法雅言》有竹斋抄本

总　序

◎徐利明

　　书法是中国传统文化中的独特艺术形式之一，它与中国的绘画、雕塑、篆刻、音乐、戏剧、舞蹈等共同构成了独具华夏民族特色的中国传统艺术体系，在西方艺术体系中找不到相对应的形式。书法作为一门艺术，与汉字的使用相伴随，在古代经历了一个漫长的自我完善过程。其具有艺术禀性的笔法、字法、章法以至墨法，其性情、意境等甚具美学高度的品位追求，在书法服务于社会生活实用需要的同时日益发展成熟，最终导致在近现代由实用与艺术相兼，转而脱尽实用之义，成为一种纯艺术形式。熊秉明先生所谓"书法是中国文化的核心的核心"，其论过于夸张，有哗众取宠之嫌。然书法作为一种高度抽象又极尽点、线之性状变化，极具表现人的性情、精神之境界的艺术表现力与精神感染力的独特艺术形式，确实堪为中国文化的杰出代表之一。而随着书法的发展所建立起来的中国古代书法理论，则与中国古代的乐论、画论、印论等姊妹艺术的理论一道，构成了具有华夏民族特色的中国传统艺术理论体系，与西方艺术理论体系迥然有别地具有自己的思维方法与语言表述形式，体现着中国人的传统审美观与方法论。它从一个方面，从书法的角度，阐释着中国传统文化的精义与内理。

　　中国古代书法理论中，史籍记载的最早之作在汉代，有蔡邕《篆势》、崔瑗《草势》，转述于晋卫恒撰《四体书势》中。又有赵壹《非草书》，然近有人对其作者与所出年代提出质疑。汉魏六朝书论，另有多篇传世，然对其可信度亦有异议。拙见以为：有些论书文字真伪虽难明断，然其时风气，师徒之间口传心授，并非尽付之著录，后人有记而传之者，语言难免有所出入。然其要义多存之，用以做研究之参考，亦不失其历史意义与理论价值。

　　史籍中所载古代书论，最早的为汉代人所撰，但书法之有论述，

当并非始于汉代。殷商甲骨文遗存中有"习刻甲骨"，可知 3000 年前，我们的先人对甲骨文镌刻之讲究，由此可推论其时的书法亦必有师徒授受之教学活动，非任意书、刻。这给我们一个启示，即书论的出现当起于书法教学活动之中，并应有很久远的历史了，只是未能流传下来而已。在古代书论中，尤其是在早期书论中，与教学相关的论述占有很大比重乃其必然。随着历史的发展，往后则有关书史、书美、书品的论述日益增多起来。

唐以降，书学论著的论题涉及面日广，篇幅也渐长，凡与书法有关的方方面面大体皆有所论及，然所论最多者则在技巧法度与风格品评两端。古代书论内容庞杂，涉及书法的观念与技法、风格与流派、师承授受、书家交游、临摹与创作、人品与书品、性情与法度、书法与文学、书法与姊妹艺术的关系等各个方面，以现代理论语汇概括之，可谓涵盖书法史学、书法美学、书法批评、书法教育以至书法创作理论，无所不包。在其即兴的、随笔式的阐发中，所涉诸多方面，你中有我，我中有你，兼容并包，浑然一体。

古代书论因是用文言撰写，现代一般人读起来颇感困难。但这些文言书论，本是当时人用当时的书面语言所撰，今人产生阅读困难，乃因古今时代隔阂、语言变化悬殊所致，尤其是少数以骈体文写作的论书文章，如孙过庭的名篇《书谱》，今人读起来就颇为吃力、费解。宋以后的文章语言日趋平实，以浅显易懂为尚，同时的书论亦如此。语言本身并无多少难解处，只是某些以典故说事之处，只要查知典故，其文意自明。

古人论书，好用比喻之法，尤其论及书法之风格时，世间万物，天地万象，皆可用以喻书。如唐人窦氏兄弟撰、注之《述书赋》，即为典型之一例。其辞藻华丽、想象奇异，今人读之如堕云里雾里；苦心思索，也很难判断其所评书法风格究竟为何体势、是何面目。

这是一个极端的典型。绝大多数论书文章所用比喻巧妙、生动、得体，对具有较好的文言素养同时又具备了一定的书法功底与创作经验者来说，读其文，辅之以形象思维，并有自身书法实践体会相验证，欲深入领会其文之本意内涵，应该不难。

有一种观点认为：中国古代书法理论概念模糊，缺少严密的逻辑

性，应以西方理论的思维方式改造之。拙见以为：西方人的思维重逻辑，自有其长处，尤其在自然科学研究方面，其优势有目共睹、不言自明，但就艺术创作与美学理论而言则不然。科学研究重逻辑思维，文学艺术创作重形象思维，而美学研究则应重在对审美感知的研究。艺术理论有必要将形象思维与逻辑思维相结合，然应偏重于形象思维。中国古代书法理论虽以形象思维为重要特征，但并非没有逻辑思维。实际上，逻辑思维非活跃于表面，而是潜在其理论内核之中，起着深层次的思维调控作用，成为某种艺术理论观点的内理，即"所以然"。

中国人的思维方式讲究兼容，有想象的广阔空间。比喻手法的巧妙运用，对欲表之意、欲说之理，通过或状物、或抒情，由此及彼、由表及里，形象而生动。发论者以比喻切入而阐发其意，接受者以比喻切入而理解其意。当然，双方的认识有可能难以实现完全的一致，因而有人批评中国人的思维方式与表述方式存在"模糊"的缺点。

以华夏民族为中心的东方思维及其哲学、美学，在中国古代艺术理论中有着十分精粹的表现。艺术是人的精神世界的高度体现：情与意高于理与法；虚更比实宝贵；艺术的最高境界往往看起来不合理但更合乎情；只可意会难以言传；具有强大的精神感召力，但难以做计量分析。拙见以为：以艺术而言，形象思维比逻辑思维更重要，纵横驰骋的丰富想象比实在的客观记述更重要，这是中国艺术哲学的思维特征，是中国艺术哲学的独特之处。

中国古代书法理论思维的感悟性与语言表述的"模糊"性也正是如此。优点与缺点往往相伴而生，要看你从何角度、从何立场来看问题。如完全站在西方文化的立场上，以西方的理论为参照来评判中国的理论，说其不科学、不准确，自有其道理。但中国的文艺理论植根于中国几千年的文化传统，中国文艺史上产生了大量的杰出人物与作品，其辉煌的艺术创作成果及其丰富的精神内涵，正是这些精妙的文艺理论赖以产生的思想之源与审美之根。

中国人的思维方式，所谓"模糊"，实是从大处着眼，重宏观把握，不拘泥于繁琐细节而已。这种思维方式，尤其强调某一事物各部分之间或事物与事物之间的相关性、联动性，强调各方面的相互作用、相辅相成。如：中医的"望、闻、问、切"；养生学的精、气、神修炼；

中国画的散点透视；中国雕刻的整体夸张变形；唐诗、宋词无限的想象时空；等等。以至书法以汉字的点线运动表现主体的性情境界，都可浓缩到先秦诸子的哲学思想中，都可在古老的《易经》中找到其哲理之本。中国古代书法理论，亦是这博大精深的东方思维及其中华哲学、美学体系中的一个部分而已！

中国古代书法理论研究是中国古代艺术理论研究的一个方面。本丛书的编撰，旨在为古代书论的研究提供一些新的成果。我们选择了部分有代表性的名篇，从著者介绍、版本源流考述、正文注释、白话文翻译、书学思想评述等方面做立体的研究。尤其是版本源流考述，我们要求注评者尽力查考、明辨其源流与优劣，并在注释时，随正文附校勘记，对其各版本间的异同做出真伪、优劣之评议，并提出自己的明确判断。对于注释，则注出该词句的本义与引申义，联系上下文确定在本文中之准确词义，必要时以按语的形式对该词句表达之意的历史渊源与影响做出评述，以帮助读者更好地理解与把握该文旨趣。白话文翻译则力求使该论著浅显易懂，使之便于普及流传，使年轻人不致感到阅读困难。而书学思想评述，则对该著所体现的书学思想，从其在历史上的源流正变、独特之处、要点及精粹等详加阐发，帮助读者全面而具一定深度地理解它，并从中获得某些启迪。所以，本书的编撰主旨，既考虑到面向广大爱好书法艺术的读者，又兼顾到面向同道研究者，力求在学术上达到一定的水平。注评者学识有限，疏漏之处、失误之处在所难免，诚望学界长者、智者批评指正，以利于将来修订。

丁亥岁尾撰于金陵
石头城下秦淮河畔之昉庐

目 录

第一章 项穆其人

项穆,初名德枝,后易名为德纯,号贞玄(清代避康熙名讳被改为贞元),亦号兰台、无称子,秀水(今浙江嘉兴)人,所著《书法雅言》为明代后期著名的书法论著。项氏在明代中后期是嘉兴的一个大家族,其先祖原是北方人,北宋灭亡时避难至南方定居。项穆四世祖项忠曾官至兵部尚书,伯父项笃寿也曾官至兵部郎中。王穉登所作《无称子传》,是关于项穆生平最早的记录,然而他的生卒年却无准确记载。笔者根据所查阅的文献对项穆的家人及其生卒年加以考辨,使读者对项穆的生平可有个大致的了解。

一、项穆的家人

项穆之父项元汴(1525—1590),字子京,号墨林,别号香岩居士,室名天籁阁。善治产而富,精鉴赏,喜蓄古籍、书画、古器物,有"元汴家藏书画之富,甲于天下"[1]之称,为当时著名的收藏家。亦善画山水、兰竹。著有《蕉窗九录》,其书大半抄录吴宽之书,故疑为好事者伪托,但其中尚存有项氏所撰文字。

沈思孝在《书法雅言叙》中云:

> 余故善项子京,以其家多法书名墨,居恒一过展鉴,时长君德纯每从傍下只语赏刺,居然能书法家也。

故多以为项穆为项元汴长子。徐邦达先生曾在《嘉兴项氏书画鉴藏家

[1] 《钦定续文献通考》卷一百七十七,文渊阁《四库全书》本。

谱系略》[1]一文中考订过项氏家族的世系：

<div align="center">项氏世系表</div>

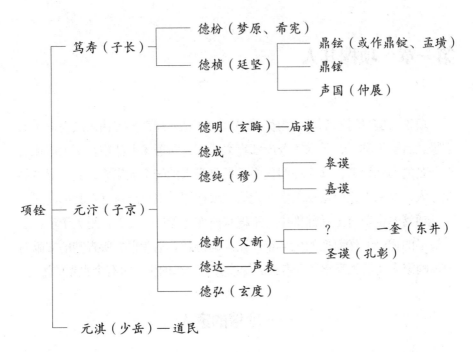

这份谱系据徐先生所注，大多出于《嘉兴府志》，并声明这个谱系"其顺序也未必一定无讹"。其中列项穆为项元汴第三子，前面为德明（玄晦）、德成二人。然董其昌撰《墨林项公墓志铭》中记述：

> 忆予为诸生时游檇李，公之长君德纯，实为夙学以是日习于公。公每称举先辈风流，及书法绘品，上下千载，较若列眉。余永日忘疲，即公亦引为同味，谓相见晚也。公与配钱孺人殁数十年，而次君德成图公不朽，属余以金石之事。[2]

故项穆实为长君。由"次君德成图公不朽"可知，德成当为次子。清康熙年间袁国梓纂修的《嘉兴府志》中记载："穆书法擅长，与伯父少岳齐名，

〔1〕 徐邦达《历代书画家传记考辨》，第 46 页。

〔2〕 董其昌《容台集·墨林项公墓志铭》卷八《四库禁毁书丛刊》集部三十二。

有《双美帖》行世。季弟德明，号鉴台。"[1]德明当为第三子。此世系表中列项笃寿为长兄，项元汴为次，而项元淇第三[2]。据董其昌撰《墨林项公墓志铭》中记述："铨有丈夫子三人，长上林丞元淇，次东粤少参笃寿，公（项元汴）其季也。"国家图书馆藏明万历三年（1575）项元汴曾为项元淇刊印的《少岳诗集》中有项笃寿所作序言，自称"仲弟项笃寿谨撰"，而项元汴在后叙中自称"季弟元汴谨撰"。前文所引《嘉兴府志》中亦有项穆擅书法"与伯父少岳齐名"之说。另有《钱镜塘藏明代名人尺牍》[3]中存录项元淇写给项元汴的一通信札，称元汴为三弟。诸条证据足以证明项元淇当为长兄，且有擅书之名，故徐先生《项氏世系表》此处有误。

项笃寿（1521—1586），字子长，号少溪，又号兰石主人。嘉靖四十一年（1562）中进士，授刑部主事，历兵部郎中，仕终广东参议。是明末著名藏书家、刻书家，室名万卷楼。性敦厚，与弟项元汴感情甚笃，朱彝尊在《曝书亭集》中有一段记载：

> 其季弟子京以善治生产富，能鉴别古人书画金石文玩物，所居天籁阁，坐质库估价，海内珍异，十九多归之。顾啬于财，交易既退予价，或浮，辄悔，至忧形于色，罢饭不哦。子长侦诸小童，小童告以实。子长过而问曰：弟近收书画有铭心绝品，可以霁心悦目者乎？子京出其价浮者，子长赏击不已，如子京所与值偿焉，取以归，其友爱若是。[4]

足见项笃寿的宽宏大量。项笃寿在刻书方面成绩尤著，不仅数量大，而且质量高，万历十二年（1584）所刻《东观余论》因校刻精美，竟然让"清代著名藏书法家季沧苇误为宋本"[5]。

万历庚子年（1600）的《重刊书法雅言》前有一段参与重刊的名单：

[1] 《稀见中国地方志汇刊·嘉兴府志》第十五册，卷十七，人物二。
[2] 黄惇《中国书法史·元明卷》第467页沿用徐邦达之误："（项元汴）与其兄项笃寿（子长）、其弟项元淇（少岳）并有收藏书画之癖。"
[3] 《钱镜塘藏明代名人尺牍》第四册，第52页。
[4] 朱彝尊《曝书亭集》卷五四，文渊阁《四库全书》本。
[5] 王桂平《中国版本文化丛书·家刻本》，第115页。

叔元濂阅。弟德桢发镌，季松、良枋编次。侄鼎铉、利宾、俊卿重校。[1]

其中"叔元濂"当为项穆父辈，项元汴之堂弟，因未见其他文献记述，其生平待考。"弟德桢"为项笃寿之子，万历丙戌年（1586）进士。"侄鼎铉"为项德桢之子，万历辛丑年（1601）进士，"约嘉靖四十二年至四十五年（1563—1566）间生，天启四年至七年（1624—1627）间卒"[2]，著有《呼恒日记》记述书画见闻。其书后散失，仅见清厉鹗《南宋院画录》中有征引。文中言及"六月二十四日，赴鉴台叔招，出马远单条四幅，俱杨妹子题"[3]。文中"鉴台叔"即项元汴第三子项德明。由徐先生之世系表可知，项笃寿有子德枌（一作棻），约嘉靖二十二年至二十六年（1543—1547）间生，万历三十四年至三十八年（1606—1610）间卒，有著作《古今图籍考》传世，是考录自古至明代画学的一部书籍。项德桢有子声国，据朱彝尊在《曝书亭集》中记载："声国，崇祯甲戌（1634）进士，乡人以为厚德之报也。声国，字仲展，除知雅州事，卒于京师。"[4]而重刊名单中的"利宾、俊卿、季松、良枋"四人未知是否为项氏子嗣，待考。

项元汴有六个儿子，德纯、德成、德明、德新、德达、德弘。董其昌云："元汴六子，或得其书法，或得其绘事，或得其博物。"其中项德新以擅画名世，字复初，号易庵。《中国美术家人名辞典》[5]与《中国历代书画篆刻家字号索引》[6]两部工具书中均记载其生于1623年，然而项子京卒于1590年，怎能死后三十余年还生子？谢巍先生断为"约嘉靖三十七年至四十一年（1558—1562）间生，天启三年（1623）卒"[7]当较为准确。项德新工山水，得荆、关法，尝为父元汴代笔，著有《历代名家书画题跋》。

项穆有二子，长子项皋谟，字懋功，自称酉山居士。精于校勘、刻书，

[1] 清代有竹斋手抄本《重刊书法雅言》，国家图书馆所藏。
[2] 谢巍《中国画学著作考录》，第381页。
[3] 谢巍《中国画学著作考录》，第381页。
[4] 朱彝尊《曝书亭集》卷五四，文渊阁《四库全书》本。
[5] 俞剑华《中国美术家人名辞典》，第1124页。
[6] 商承祚、黄华《中国历代书画篆刻家字号索引》，第1183页。
[7] 谢巍《中国画学著作考录》，第373页。

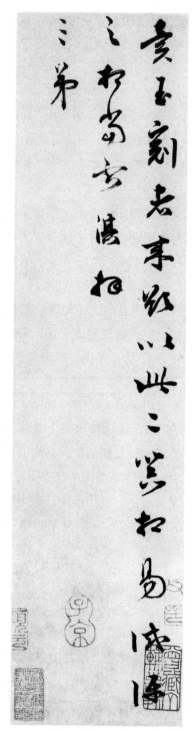

项元淇信札

著有《学易堂笔记》。李日华评价："兰台子酉山君好修笃行，终日读易，有得则札记之，有《读易堂五笔》，皆儒先（按：当为'先儒'）未发之秘。"[1]

支大纶的序言中云：

> 贞玄之子皋谟，虽未暇攻书，而藻业伟修，令闻蔚起，色养之暇，亟图为其父不朽计，如子思之尊宣尼，此又逸少之所不得望者。

可知是项皋谟为其父主持刊印了《书法雅言》。万历年间檇李项氏初刻本《书法雅言》卷末行有尾题，下井中题有"男皋谟校正"。黄之璧在其跋语中云"戊戌之阳月（即1598年10月），余过檇李项丈斋中，出书法一刻示之"[2]，此时《书法雅言》已有刻本。

次子项嘉谟，字向彤，一字君禹。《大清一统志》中记载："项嘉谟，字君禹，嘉兴人。工诗画，以武健授蓟辽守备，后弃官归。南都破，尽束所著诗文，于怀率其二子翼心及妾张氏，投天星湖死。"[3]可知项嘉谟明亡时投湖殉国。

项氏一族中尚有善画者项圣谟（1597—1658），目前学术界一直将其归为项德新之子。然而在1983年徐邦达先生就曾记述："近时看到项圣谟山水小册中自题，称德新为'又新伯'，乃知旧说尽误，但不知究为何人之子。"[4]笔者于《嘉兴府志》项德新条目下见记载："项德新，字复初。工绘事，得荆、关法，尤善写生，流传最少，海内得其片纸，珍为拱璧。从子项圣谟，字孔彰。亦以画名家。"[5]从子即侄子，可知确非德新之子。其实在项氏一族中类似的模糊、讹误还有许多，其家人的生平尚有待专家学者们进一步梳理考证。

总之，项氏一族中精于书画、鉴赏者尤多，尤其是收藏鉴赏方面在明

[1] 李日华《六研斋笔记》卷一，文渊阁《四库全书》本。
[2] 黄之璧《书法雅言》跋。见本书附录。
[3] 《大清一统志》卷二百二十一，文渊阁《四库全书》本。
[4] 徐邦达《历代书画家传记考辨》第106页，后经笔者查实此图为项圣谟二十四岁时作《山水兰竹册》，今藏苏州市博物馆。
[5] 《稀见中国地方志汇刊·嘉兴府志》第十五册，卷十七，人物二。

雨拂声随浪风移翠入阑
晚来烟未散影动鹧鸪寒
雪夜呵冻作此时又新伯在
坐不觉墨酣笔走忘其寒笑
庚申十有一月望後二日记之也
项圣谟识

项圣谟《山水兰竹册》（局部）

末有着重要的历史地位。因笔者所知有限，项氏族人仅述以上诸人，希望读者能对项穆的家族及其在书画界的影响有所了解。

二、项穆生卒年考

如前所述，项穆的生卒年也一直没有准确记载，黄惇先生在《中国书法史·元明卷》中说项穆"大约生于 1550 年稍后，而约卒于 1600 年，只活了五十岁左右"[1]。今笔者在国家图书馆所藏的清代有竹斋手抄本《重刊书法雅言》中发现了有关项穆生卒年的可靠史料。

此本中存录序跋四篇，即陈懿典撰《重刊书法雅言序引》、沈思孝撰《书法雅言叙》、支大纶撰《书法雅言原[2]》、姚思仁撰《书法雅言后叙》。其中姚思仁的后叙中有一段记载：

> 语云知人难，知豪杰之士为尤难。余与项氏辱世，讲小学之岁即识贞玄，贞玄少余四龄，弱冠同业，互相切劘，出入起卧计十载余，相知之深莫我二人若也……余居去贞玄迩[3]甚，恒令人瞯[4]之，秉烛焚香，正襟披校，侍婢分立，肃若庙旅，略无狎容。

由此可知两人自幼一起读书，共处"十载余"，交情深厚，而且居所相距颇近，过往甚密，故姚思仁称项穆"少余四龄"必当属实。据中华书局《明清进士录》载："姚思仁（1532—1623），万历十一年（1583）三甲一百七十二名进士。浙江秀水（今嘉兴）人，字善长。授行人，进御史，巡按河南。天启二年，官至工部尚书。逾年，以老致仕。卒年九十一。"[5]

然而，朱彝尊《明诗综·卷五十九》中有对姚思仁的一段记载："公尝注律以律文，简而易晦，乃用小字释其下，本朝颁行大清律，实依公所

[1] 黄惇《中国书法史·元明卷》，第 424 页。
[2] 原：文体名，论文的一种。
[3] 迩：音 ěr 耳，接近。
[4] 瞯：同"瞰"，窥伺。
[5] 潘荣胜《明清进士录》，第 550 页。

注本也。公居乡孳孳为善,年九十一考终,余幼时犹及见之。"〔1〕朱彝尊亦是秀水人,为朱国祚之曾孙。朱国祚万历十一年癸未科状元及第,与姚思仁同年。故两家当有交往,按照朱彝尊所说"余幼时犹及见之"当是一个史实。朱彝尊生于1629年,卒于1709年,按照《明清进士录》所载姚思仁卒于1623年,两人是不可能见到的。于是查考有关姚思仁的政绩记录,见《东林列传》中尚有"甲戌(1634)追叙临洮,斩获功赏赍有差。以姚思仁为工部尚书"〔2〕的记载。并于中华博物网《中国历史记事》中见:"姚思仁(1548—1637),秀水人。万历十一年(1583)进士,授行人,擢御史,累迁太子太傅工部尚书,天启三年(1623)二月十三日加太子太保致仕〔3〕,天启七年十二月加太子太傅。崇祯四年(1631)存问,崇祯七年(1634)八月追坐陵工削籍。崇祯十年(1637)四月初八日卒,年九十一。崇祯十七年十二月复秩。"1623年后姚思仁尚有诸多政绩记载,此说姚思仁生于1548年,卒于1637年,这之间为八十九年,古人记年岁多为虚岁,生于1629年的朱彝尊在幼年见过姚思仁也是可信的。故《明清进士录》所记载姚思仁的生卒年是错误的。既然姚思仁称项穆"少余四龄",则项穆当生于1552年。

另据王穉登〔4〕所作《无称子传》中云:

> 无称子姓项,名穆,字德纯,号贞玄,橋李世家也。始名德枝,郡大夫徐公奇其才,易为纯。方诞时,王父梦吕仙入室,母亦梦羽衣道士卧帷中,悬弧〔5〕以四月十四为纯阳仙诞,易名盖相符。

由此可知项穆生于嘉靖三十一年(1552)四月十四日。

支大纶在《书法雅言原》中记述:

〔1〕 朱彝尊《明诗综》卷五十九,文渊阁《四库全书》本。
〔2〕 《东林列传》卷末上,文渊阁《四库全书》本。
〔3〕 致仕:辞官归居。
〔4〕 王穉登(1535—1612),字伯穀、百穀,长洲(今江苏苏州)人。文徵明最小的弟子。多才艺,善诗文,领词翰之席三十余年。工书,篆、隶、真、行、草皆能。为吴门书派后期重要人物。著有《国朝吴郡丹青志》。
〔5〕 悬弧:古代风俗,家生男于门左挂弓一张。后因称生男为悬弧,称男子生日为悬弧令旦。

　　贞玄之子皋谟，虽未暇攻书，而藻业伟修，令闻蔚起，色养之暇，亟图为其父不朽计，如子思之尊宣尼，此又逸少之所不得望者。

其序言写于"万历己亥（1599）孟夏既望"，文中既云"不朽"〔1〕，可知项穆卒年当在1599年孟夏以前，由此可知项穆没有活过四十七岁。

　　李日华曾与项穆有过交往，并在《六研斋笔记》中记载：

　　墨林子兰台君与余同游胶庠，每台使者至，则请为都讲，声訇然满堂，人伏其豪爽，无贵介纤悭之气，已入太学。中岁颇娱声酒，尝招余出，歌童相侑，备秦巴荆越之音。晚好道，兼精八法，所著《书法雅言》颇排苏、米近习，直趋山阴，识者韪〔2〕之。

故撰写此书当是项穆四十岁以后所作，约在万历中期。

〔1〕　董其昌《容台集·墨林项公墓志铭》中记载："公（项子京）与配钱孺人殁数十年，而次君德成图公不朽，属余以金石之事。"项子京的次子项德成，在父亲去世十余年后请董其昌为父撰写墓志铭，亦称"图公不朽"。

〔2〕　韪：音wěi伟。以为是，同意，赞赏。李日华《六研斋笔记》卷一，文渊阁《四库全书》本。

第二章 《书法雅言》版本考述

书籍文献在流传过程中，因传写、刊印而产生了不同的版本，而这些版本会因种种历史原因或多或少地出现讹误或脱漏，从而与最初的原貌产生差距，如果这些未经校勘或妄加窜改的文献一再翻刻，其后果就会更加严重。尤其是在晚明，刻书业极为兴盛，妄改的风气越演越烈。顾炎武曾在《日知录》中说："万历间人，多好改窜古书，人心之邪，风气之变，自此而始。"[1]其实何止古书，就是当代文人所刊行的著作一样被窜改，或减或加，更换书名以射利为最终目的，毫无严谨而言。产生于万历中期的《书法雅言》在流传过程中，也存在以上所列举的种种现象，故笔者广搜版本，一一加以对校，尽量为读者提供一本最为接近原稿的《书法雅言》。

在勘校项穆《书法雅言》前，笔者首先对当前所刊行的《书法雅言》进行了一番调查，目前比较常见的有以下五个版本：

一、北京古籍出版社 1998 年影印本，黄宾虹、邓实编著的《中华美术丛书》第二集第四辑中收录的《书法雅言》。此本是依据民国三年（1914）上海神州国光社本影印的。前有《四库全书提要》、沈思孝撰《书法雅言叙》、支大纶撰《书法雅言原》及王穉登作《无称子传》。（以下简称"美术本"）

二、上海书画出版社 1979 年黄简主编的《历代书法论文选》中存录的《书法雅言》，无序跋。（以下简称"历代本"）

三、上海书画出版社 1994 年卢辅圣主编的《中国书画全书》中存录的《书法雅言》、前有沈思孝撰《书法雅言叙》、支大纶撰《书法雅言原》及王穉登作《无称子传》。（以下简称"书画本"）

四、河南美术出版社 2002 年王伯敏主编的《书学集成》中存录的《书

[1] 顾炎武《日知录》卷十八，文渊阁《四库全书》本。

法雅言》，无序跋。（以下简称"集成本"）

五、湖南美术出版社 2002 年潘运告编著的《明代书论》中存录的《书法雅言》，无序跋，有注释及今译。（以下简称"潘本"）

"美术本"标明是以"依抄本刊"，经笔者逐字对校，发现后四个常见版本均以"美术本"为底本。"美术本"中所出现的许多讹误、脱漏，后四个版本极少有所勘误，而更多的是延续这些讹误与脱漏。"历代本""集成本"未标明所依据的底本。"书画本"标明是以"清抄本为底本，与《四库全书》本、《广快书》本互校断句排印"〔1〕。"潘本"标明是"据《艺海珠尘》本标点，校以《四库全书》本"。然而《四库全书》本、《艺海珠尘》本中未脱漏的句子，以上两本却并未校勘"美术本"的脱漏，而是依旧延续其讹误。并且《艺海珠尘》本并无标点，《丛书集成初编》中的《书法雅言》是依《艺海珠尘》本为底本而标点的，因此"潘本"的底本并不属实。

以上这些版本曾为书法研究者提供了许多帮助，但是伴随着对古代书法理论研究的不断深入和发展，学者们需要更为准确、严谨的文献资料，从而确保理论研究的准确性。这些版本的脱漏和讹误已经给研究者带来了局限和不利影响，我们应及时订正，尽可能恢复文献原有的面貌。

《书法雅言》自明万历年间其家刻本至民国《中华美术丛书》刊行，期间版本众多，笔者择其善本及影响较广的版本一一对校。现将诸个版本概况以及彼此之间的联系简述如下：

一、明万历年间槜李项氏家刊本为最早的版本，半页九行，行十八字。四周单边，版心花口，单鱼尾，上方记书名，鱼尾下方记页次，版心下方偏右记字数。卷端首行顶格题"书法雅言"，第二行低二格题"明无称子贞玄项穆字德纯撰"；卷末有尾题，尾题下并题"男皋谟校正"。卷首有沈思孝撰《书法雅言叙》，次有支大纶撰《书法雅言原》，再次有王穉登撰《无称子传》，最后有"书法雅言篇目"。卷末有姚思仁撰《书法雅言后叙》，次有黄之璧跋《书法雅言》。书中钤有收藏印"吴兴刘氏嘉业堂藏书记"朱文长方印，可知是刘氏所藏善本。"刘氏"即刘承干（1882—1963），著名藏书家，室名嘉业堂。收藏宋元刊本一百五十五种，

〔1〕 《广快书》中存录《书法雅言》的易名本《青镂管梦》。

明本二千多种，精于校书，又好收藏金石、书画。此本现藏台湾地区图书馆[1]。其中支大纶所撰原序于"万历己亥（1599）孟夏既望"，故此书概成书于1599年左右。（以下简称"初刻本"）

二、中国国家图书馆所藏清代有竹斋《重刊书法雅言》抄本。半页九行，行十八字，左右双边。版心白口，单鱼尾，上方记书名，下方记"有竹斋"。此本开卷标有："叔元濂阅。弟德桢发镌，季松、良枋编次。侄鼎铉、利宾、俊卿重校。"可知此抄本亦是根据重刊家刻本所抄，并经家人校勘编次。行款与"初刻本"相同，书体俊秀工整，改"贞玄"为"贞元"，当为清代精抄本，其可靠性不在"初刻本"之下。重刊与"初刻本"的不同是删去了黄之璧的跋文，而增加了陈懿典于"万历庚子（1600）长至后二日"所撰《重刊书法雅言序引》。重刊本应在1600年后，晚于"初刻本"一年左右。此本钤有"子培父""海日楼"藏印，曾是沈曾植的藏书。（以下简称"有竹本"）

三、明崇祯年间何伟然、吴从先所辑《广快书》中存录项穆《书法雅言》节本，易名为《青镂管梦》。此本资学、规矩、取舍、功序四篇后的附评被删节。正文前有何伟然所撰序言，其他序跋亦未收录。半页八行，行十八字，左右双边，上方记书名。明万历以后，刻书业逐渐发达，书坊间为互相竞争快出书，同时也是为了降低出书成本，审改古书，减少字数，或将书改头换面，另外起一个新名字，其目的无非射利而已。《青镂管梦》就是这样一部被易名的书籍。此本成书较早，何伟然的序言中仍为"贞玄"。虽然在原本的基础上删减了许多内容，但是存录的部分却极少讹误，应是依据家刻本所刊，因此也是勘误的一个重要依据。（以下简称"青镂本"）

四、清乾隆内府抄文渊阁《四库全书》本在子部艺术类中收录《书法雅言》。前有《四库提要》及沈思孝撰《书法雅言叙》。四周双边，外粗内细，单鱼尾，上有"钦定四库全书"字样，版心记书名，半页八行，行二十一字。《四库全书》所采用的底本中有刊本、抄本，抄本几经转抄其讹误概率势必增加。此本标明是浙江巡抚"采进本"，据《浙江采集遗书总录》所载，浙江所进为"刊本"[2]，当为项氏家刻本。在此次校勘过程中笔者发现《四

[1] 《国家图书馆善本书志初稿》子部（二），艺术（上）。
[2] 清沈初撰《浙江采集遗书总录》戊—辛集。清乾隆四十年（1775）刻本。

廣快書卷三十二

青鏤管夢 項德純本易名

西湖何偉然仙颷纂

延陵吳從先寧野定

書統

河馬負圖洛龜呈書此天地開文字也羲畫八卦文列六爻此聖王啟文字也若乃龍鳳龜麟之名穗雲科斗之號篆籀嗣作古隸爰興時易

《青镂管梦》本

欽定四庫全書 子部 書法雅言

詳校官中書臣朱文翰
編修臣程嘉謨覆勘
覆校官編修臣翁方綱
校對官中書臣溫汝适
謄錄監生臣蕭華

欽定四庫全書 子部八 藝術類一書畫之屬

書法雅言

提要

臣等謹案書法雅言一卷明項穆撰王肯堂
所作穆小傳稱其初名德枝郡大夫徐公易
為純後乃更名穆字德純號曰貞元亦號曰
無邪子秀水項元汴之子也元汴鑒藏書畫
甲于一時至今論真迹者尚以墨林印記別
真偽穆承其家學耳濡目染故于書法特工
因抒其心得作為是書凡十七篇曰書統曰
古今曰辨體曰形質曰品格曰資學曰規矩
曰常變曰正奇曰中和曰老少曰神化曰心
相曰取舍曰功序曰器用曰知識大旨以曾
人為宗而排蘇軾米芾書為棱角怒張倪瓚
書為寒儉軾芾加以工力可至古人瓚則終
不可到雖持論稍為過高而終身一藝研究

文渊阁《四库全书》本

藝海珠塵　　　　　　　　　　　　子部藝術類

書法雅言

　項　穆纂　穆字德純號貞元亦號無稱子秀水人

金山　錢　熙輔　次丞　輯
婁　程　平成　寧宇　校

書統

河馬貢圖洛龜呈書此天地開文字也羲畫八卦文列
六爻此聖王啓文字也若為龍鳳龜麟之名穗雲科斗
之號篆籀嗣作古隸爰興時易代新不可殫述信後傳
今篆隸焉爾歷周及秦自漢逮晉填行迭起章草浸孳

《艺海珠尘》本

库全书》中所收录的《书法雅言》讹误并不多，而且没有"美术本"中出现的脱漏，只是在抄录过程中产生少数讹误。（以下简称"四库本"[1]）

五、清嘉庆、道光间刻《艺海珠尘》二百十七种三百七十五卷，清吴省兰编。清嘉庆南汇吴氏听彝堂刻本，仅甲、乙、丙、丁、戊、己、庚、辛八集。版归金山钱氏，道光三十年（1850）钱熙辅为补刻壬、癸二集。《书法雅言》即收录在补刻的癸集中，未标明所依据何本辑录，亦未收录任何序跋。半页十行，行二十一字，四周单边，单鱼尾，上方记丛书名，中间记书名。此本成书虽晚，然在校勘中发现讹误较少，除避讳外，并没有重复"四库本"中的讹误，当另有早期本为底本，是一部较为准确的本子，《丛书集成初编》中存录的《书法雅言》便是依据此本所刊，故不再赘述。（以下简称"珠尘本"）

此次校勘因"初刻本"现藏于中国台湾，无缘拜观，而重刊本在众版本中影响最大，故以"有竹本"为底本，与"青镂本""四库本""珠尘本""美术本"互为参校。校勘恐有妄改之嫌，故将各本之间所存在的不同一一详录在校勘记中，供读者参阅。

为了引起书法研究者对当代通行版本脱漏及讹误的重视，笔者特别将校勘中所出现的脱漏、讹误、致倒、致衍处以数字形式进行了统计。参见下列《书法雅言》勘误统计表。

《书法雅言》勘误统计表

	美术本	历代本	书画本	集成本	潘本	青镂本	有竹本	四库本	珠尘本
书统	脱1	脱1	脱2 讹1	脱1	脱1			脱1	
古今	脱1 讹1	讹1 衍1	讹1	脱1 讹2	讹1				
辨体	讹1	讹1	讹1	讹1	讹1				
形质					讹1	脱7		讹1	
品格	讹1	讹1	讹1	讹1	讹2	讹1			
资学	讹1		讹3	讹1	讹1				

[1] 《四库全书》本概述，在初稿时经杜泽逊先生修正。

（续表）

	美术本	历代本	书画本	集成本	潘本	青镂本	有竹本	四库本	珠尘本
附评	脱1 讹2 倒1	脱1 讹3 倒1	脱1 讹2 倒1	脱1 讹2 倒1	脱1 讹5	脱漏此节	倒1 讹1	讹3	讹1
规矩	讹2 倒1	讹2 倒1	讹2 倒1	讹2 倒1	讹2 倒1	脱漏半节 讹1	讹1		讹1
常变	脱1 讹2	脱1 讹2	脱1 讹3	脱1 讹2	脱1 讹2			脱1	
正奇	讹3	讹3	讹3	讹3	讹2			讹1	
中和		讹1			讹1				
老少	脱1 讹1	脱1	脱1 讹1	脱1 讹1	脱1			倒1	
神化	讹4 衍1	讹3 衍1	讹4 衍1	讹4 衍1	讹4 衍1	讹3	讹2	讹2	讹3
心相	讹1	讹1	讹1	讹1	讹2	讹1		讹2	
取舍	脱20 讹1 衍1	脱20 讹1 衍1	脱20 讹1 衍1	脱20 讹1 衍1	脱20 讹1 衍1	脱漏半节		讹1	
功序	讹2	脱2 讹2	讹2	讹2	讹1	脱漏半节	讹1	讹1	讹1
器用	脱20	脱20	脱20	脱20	脱20				
知识	脱10 讹3	脱10 讹3	脱10 讹3	脱10 讹3	脱10 讹3			脱2 讹1	

注：此表中"脱""衍"后数字表示脱漏、致衍为几字；"讹""倒"后数字表示讹误、致倒为几处。

第三章　《书法雅言》注评

书　统

解题： 此节为全篇之总纲，简述了文字的形成及演变，提出王羲之兼得锺、张之妙，开创了楷、行、草三体的新风尚，当奉为书之正统"万世不易"。项穆因当时"竞仿苏米"，"攻乎异端"有违正统，故放斥苏米。提出正书法，便可正人心；正人心，是为了尊圣贤之道。

原文：

河马负图，洛龟呈书，此天地开文字也①。羲画八卦，文列六爻，此圣王启文字也②。若乃龙凤龟麟之名，穗云科斗之号，篆籀嗣作③，古隶爰兴④，时易代新，不可殚述。信后传今，篆隶焉尔。历周及秦，自汉逮晋，真行迭起，章草浸孳⑤，文字菁华，敷宣⑥尽矣。然书之作也，帝王之经纶，圣贤之学术，至于玄文内典，百氏九流，诗歌之劝惩，碑铭之训戒，不由斯字，何以纪辞？故书之为功，同流天地，翼卫教经者也⑦。夫投壶射矢⑧，犹标观德之名；作圣述明，本入列仙之品。宰我称仲尼贤于尧、舜，余则谓逸少兼乎锺、张，大统斯垂，万世不易⑨。第唐贤求之筋力轨度⑩，其过也严而谨矣。宋贤求之意气精神⑪，其过也纵而肆矣。元贤求之性情体态，其过也温而柔矣⑫。其间豪杰奋起，不无超越寻常，概观习俗风声，大都互有优劣。我明肇运，尚袭元规⑬，丰、祝、文、姚，窃追唐躅，上宗逸少，大都畏难⑭。夫尧、舜人皆可为，翰墨何畏于彼？逸少我师也，所愿学是焉。奈自祝、文绝世以后，南北王、马乱真，迩年以来，竞仿苏、米⑮。王、马疏浅俗怪，易知其非；苏、米激厉矜夸，罕悟其失⑯。斯风一倡，靡不可追。攻乎异端，害则滋甚。况学术经纶，皆由心起，其心不正，所动悉邪。宣圣作《春秋》，子舆距杨、墨，惧道将日衰也，其言岂得已哉⑰。柳公

权曰：心正则笔正。余则曰：人正则书正[18]。取舍诸篇，不无商、韩之刻[19]；心相等论，实同孔、孟之思。六经非心学乎？传经非六书乎？正书法，所以正人心也；正人心，所以闲圣道也。子舆距杨、墨于昔，予则放苏、米于今[20]。垂之千秋，识者复起，必有知正书之功，不愧为圣人之徒矣。

校勘记：

（一）元贤求之性情体态：书画本脱漏"之"字。

（二）我明肇运，尚袭元规：四库本、有竹本、青镂本、珠尘本有"我"字；美术本、历代本、书画本、集成本、潘本脱漏"我"字。

注释：

①河马负图，洛龟呈书：关于《周易》一书来源的传说。《易·系辞》上："河出图，洛出书，圣人则之。"传说伏羲时龙马出于黄河之中，其背有旋毛如星，称龙图。伏羲据此画八卦。夏禹治水时有神龟出于洛水，背有裂纹如文字，汉儒谓洛书即《洪范》九畴。

②羲画八卦，文列六爻：伏羲取法河图画八卦，周文王将八卦演化为六十四卦，每卦六画，故称六爻。传说此乃文字之开创。

③龙凤龟麟：泛指龙书、凤书等象形的装饰性书体。穗云科斗：八穗书、蝌蚪篆，皆为象形的装饰性书体。嗣作：继承，接续。

④爰兴："爰"为助词，起结构作用；此处指又，紧接着。

⑤浸孳：逐渐孳生。

⑥敷宣：广布，宣扬。

⑦故书之为功，同流天地，翼卫教经者也：翼卫，护卫。书法也是礼乐文化的组成部分，有着成教化、助人伦的社会功利性。

⑧投壶射矢：投壶，古人宴会时的竞技游戏，负者饮酒。射矢，即射箭。

⑨宰我：即宰予。春秋鲁国人，孔子的弟子。逸少：即晋代书法家王羲之（303—361），字逸少。琅琊人（今属山东省），官至右军将军，会稽内史，故又称王右军。早岁从卫夫人学书，后博览前贤，采其众长，诸体皆精。于我国书法史有继往开来之功，故被后人尊为"书圣"。存世法

帖《兰亭序》《乐毅论》《丧乱帖》《姨母帖》《远宦》等，对后人影响很大。锺：即三国魏书法家锺繇（151—230），字元常。颍川长社人（今属河南省）。官侍中尚书仆射，封亭东武侯。明帝时迁太傅。书学曹喜、刘德升、蔡邕。真书绝妙，古雅淳厚。传世书迹有《宣示表》《贺捷表》《荐季直表》《墓田丙舍帖》等。张：即东汉书法家张芝（?—约192），字伯英。敦煌酒泉人，徙弘农华阴（今属陕西省）。善隶、行、草，变章草之字字区分，为"一笔书"，气脉通畅。临池学书，池水尽黑。魏韦诞称其为"草圣"。此句言项穆认为王羲之兼有锺繇、张芝的长处。

⑩ 筋力轨度：筋力，通过笔锋富有弹性的运行所表现出的力度。轨度，轨范法度。唐人尚法，故项穆以为过于严谨而少韵致。

⑪ 意气精神：宋人突出个性，追求意韵精神。故项穆以为他们过于超纵、恣肆，而缺少含蓄和法度的约束。

⑫ 元贤求之性情体态，其过也温而柔矣：元人崇尚复古，在性情方面自然受到晋人的影响。体态上也上追晋人，只是过于温和而少筋骨。

⑬ 我明肇运，尚袭元规：明初时的书风尚沿袭元代的风格规矩。

⑭ 丰：即明代书法家丰坊，明嘉靖间人，字存礼，又字人翁，号南禺外史。嘉靖二年（1523）进士。工于执笔，五体并能。其书大有腕力，却神韵不足。著有《书诀》。祝：即明代书法家祝允明（1460—1526），字希哲，号枝山。与唐寅、文徵明、徐祯卿号称"吴中四才子"。小楷师法锺繇、二王，草书取法怀素、黄庭坚，天真纵逸，有洪涛汹涌般的气概。文：即明代书法家文徵明（1470—1559），嘉靖二年五十四岁时以岁贡生荐试吏部，授翰林院待诏，故人称文待诏。绘画、书法均颇有造诣。书法真、行、草皆有法度，是明代古典主义书法的代表人物。姚：即明代书法家姚绶（1423—1495），字公绶，浙江嘉兴人。官至永宁郡守。善书、画，宗法锺、王，劲婉咸妙。窃追唐躅：躅，音zhuó浊，迹。丰坊、祝允明、文徵明、姚绶追慕唐人。因此项穆在后句提出了当时学书者的普遍心态，认为学习王羲之之会很难。

⑮ 夫尧、舜人皆可为，翰墨何畏于彼：像尧、舜这样的圣人先贤我们都追慕效仿，难道翰墨这样的小道还要畏惧艰难吗？王：似指王毂祥（1501—1568），字禄之，号酉室，长洲（今江苏苏州）人，官至吏部员外郎。文徵明学生，擅长花鸟、山水。书仿晋人，不坠羲之、献之之风，篆籀八

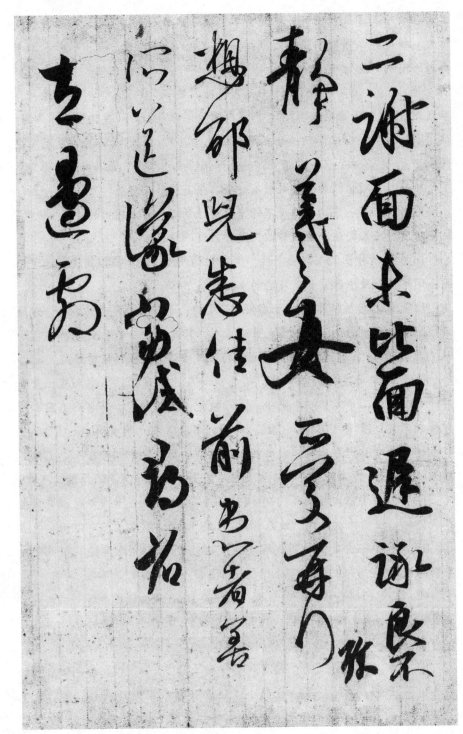

王羲之《二谢帖》

体及摹印，并臻妙品。马：似指明代书法家马一龙（1499—1571），字负图，号孟河，官至南京国子监司业。以书名，王世贞评曰："一龙用笔本流迅，而乏字源，浓淡大小，错综不可识，拆看亦不成章。"[1] 苏：即宋代书法家苏轼（1021—1086），字子瞻，号东坡居士。官至礼部尚书，谥文忠。诗、文、书、画俱成大家。书法与黄庭坚、米芾、蔡襄并称为"宋四家"。初学书似徐浩，中岁喜颜鲁公、杨凝式，后自成一家，对后人影响极大。存世墨迹《寒食诗帖》《赤壁赋》《祭黄几道文》等。米：即宋代书法家米芾（1051—1107），早岁名黻，四十一岁后署名"芾"，字元章，号海岳外史、鹿门居士、襄阳漫士，世称米南宫。宣和时为书画学博士。好洁成癖，多蓄奇石，人称"米颠"。早年书宗二王，晚年甚得意外之旨。自称："人谓吾书为集古字，盖取诸长处，总而成之。既老始自成家，人见之，不知以何为祖也。"[2]

⑯ 激厉矜夸，罕悟其失：激厉，过激；猛烈。矜夸，矜其所能以自夸大。罕悟其失，很少有人能够发现其失误之处。攻乎异端，害则滋甚：致力于偏激的一端，其害会滋长蔓延得很快。项穆因当时学苏、米者甚多而发出的感慨，认为这是"攻乎异端"，偏离了正道。徐利明先生曾评述："明代中期以后，几乎较有名气的书法家，都以宋代写意书法家为取法对象之一，不只限于二王及唐代诸贤了。在他们眼中，宋代尚意书风在书法史上是一种新的创造，而到了明代，也成为古典，从而晋韵、唐法、宋意处于同等地位，均成为后人取用不尽的宝藏。"[3]

⑰ 宣圣：即孔子。汉平帝元始元年（公元1年）谥孔子为褒成宣公，后历代帝王皆尊孔子为圣人，故有"宣圣"之称。子舆距杨、墨：子舆，孟轲字子舆，战国时邹人。继承孔子学说，为儒家重要的代表人物。墨翟，战国时鲁人，其说以兼爱非攻、力行勤俭为主旨。杨朱，战国时魏人，后于墨翟，前于孟轲。其说重在爱己，不以物累，不拔一毛以利天下，与墨子的"兼爱"相反，同为当时儒家斥为异端。

⑱ 心正则笔正：典出《新唐书·列传第八十八》："帝问公权用笔法，对曰：'心正则笔正，笔正乃可法矣。'时帝荒纵，故公权及之。帝改容，

[1] 《六艺之一录》卷三百六十九，文渊阁《四库全书》本。
[2] 米芾《海岳名言》百川学海本。
[3] 徐利明《中国书法风格史》，第411页。

文徵明《西苑诗卷》（局部）

苏轼《黄州寒食诗》

悟其以笔谏也。"[1]此句乃柳公权的双关语，一方面是笔谏，另一方面指行笔时令笔锋在笔画中心，即中锋用笔，则体势中正。人正则书正：项穆发挥了柳公权的论点，以道德伦理衡量书法，这种观念源于"成教化，助人伦"的儒家思想，而历代持此论者颇多。汉代扬雄说："书，心画也；心画形，君子小人见矣。"张怀瓘在《文字论》中提出："文则数言乃成其意，书则一字已见其心。"[2]认为书法能够直接体现书写者的心性，故而人品的善恶、美丑也随之反映出来，这种论调使伦理道德与美学批评混为一谈，在明清书论中屡见不鲜，"人正则书正"则是这种书论的一个典型代表。金学智先生称："（项穆）把柳公权'心正则笔正'的讽喻性'笔谏'以及扬雄、苏轼理论的负面推向了极端。"[3]

⑲不无商、韩之刻：商鞅，战国卫人，相秦十九年，辅助秦孝公变法，提出"治世不一道，便国不法古"的主张。韩非，战国韩诸公子，著有《孤愤》《五蠹》《说难》等篇。两人均是法家的代表人物。刻，苛严；刻薄。

⑳所以闲圣道也：四库本脱漏"所"字。予则放苏、米于今：放，舍弃，废置。项穆一直以儒家的道统思想为正宗，并尊王羲之为书道的正宗，故而他排斥苏、米这样违背传统的、宣扬个性的书法家。更主要的是要反对以苏、米为宗，故自称有"正书之功"，且"不愧为圣人之徒"。

今译：

河马负图，洛龟呈书，是天地开创文字。伏羲画八卦，文王列六爻，是圣王开创文字。随后便是那些名为龙、凤、龟、麟的象形文字，以及穗云文、蝌蚪书，篆籀是它们的接续。紧接着是隶书的兴盛，文字随时代变迁而变化，难以叙说详尽。流传后世的，不过篆、隶而已。从周到秦，自汉至晋，真书、行书相继出现，章草蔓延，文字的发展、广布既如此而完成。然而书的叙写，帝王的经纶，圣贤的学术，以至于"天书"、佛典，百家九流，诗歌的劝惩，碑铭的训诫，不用文字，还能用什么记述呢？因

[1] 《新唐书》列传第八十八，文渊阁《四库全书》本。

[2] 张彦远《法书要录》卷四。

[3] 金学智《中国书法美学》，第 261 页。

米芾《珊瑚帖》

此，书之功劳，与天地同流，是礼教文化的羽翼护卫。那些投壶、射矢的古人游戏，尚且声称是传承道德，那担当圣人转述道理的文字，本应该列入神仙之品。宰予称孔子的贤明超过了尧舜，我则认为王羲之兼有锺繇、张芝两人之长，正统如此传承，万世而不更改。唐代诸贤追求筋力和法度，然过于严密与谨慎；宋代诸贤追求意气和精神，然过于放纵与恣肆；元代诸贤追求性情和体态，然过于温和与柔弱。这期间豪杰之士奋起，并不是没有超越寻常的，概括风气习俗，大多互有优劣。明朝之初，尚且沿袭元代的风格规矩，丰、祝、文、姚追随唐人的道路，宗法王羲之，大都畏惧其难。但尧、舜人们都肯去效法，难道还会畏惧翰墨这样的事情吗？王羲之是我真正的老师，我情愿学习宗法。奈何自祝、文去世之后，南北王、马仿之可以乱真，近年来，又竞相临摹苏、米之书。王、马粗疏浅怪，容易知晓他们的错误，而苏、米激厉夸张的过失，却很少有人察觉。这样的风气一旦倡导风靡，则追悔莫及，攻乎异端、危害滋生只会愈加严重。何况学术经纶，皆由心起，如果心术不正，一切行为都会错误。孔子作《春秋》，子舆排斥杨、墨之说，惟恐道将日衰，这话岂能仅止于此。柳公权说："心正则笔正。"我则称："人正则书正。"取舍等篇的批评，并非没有商、韩的苛刻；心相等篇的言论，实则出于孔、孟的思想。六经不是心学吗？传播六经的难道不是六书吗？正书法是为了正人心，正人心方能捍卫圣贤之道。昔日子舆拒杨、墨之说，今日我放斥苏、米之书。千秋万载之后，通晓者再次出现时，必然会明白我的正书之功，方不愧为圣人的门徒。

古　　今

解题：简述书体之流变，标榜王羲之为书学正鹄，批评泥古不化，主张书当入晋。并将孔子之"文质彬彬，然后君子"与孙过庭之"古不乖时，今不同弊"两语作为中和之美的评判标准。

原文：

　　书契之作，肇自颉皇；佐隶之简，兴于嬴政[①]。他若鸟宿芝英之类[②]，鱼虫薤叶之流[③]，纪梦瑞于当年，图形象于一日，未见真迹，徒着虚名，

风格既湮，考索何据④。信今传后，贵在同文⑤；探赜搜奇，要非适用⑥。故书法之目，止以篆隶古文，兼乎真行草体。书法之宗，独以羲、献、萧、永，佐之虞、褚、陆、颜⑦。他若急就、飞白⑧，亦当游心、欧、张、李、柳，或可涉目⑨。所谓取法乎上，仅得乎中。初规后贤，冀追⑩前哲，匪曰生今之世，不能及古之人，学成一家，不必广师群妙者也。米元章云：时代压之，不能高古，自画固甚。又云：真者在前，气焰慑人，畏彼益深。至谓书不入晋，徒成下品，若见真迹，惶恐杀人⑪。既推二王独擅书宗，又阻后人不敢学古，元章功罪，足相衡矣⑫。噫！世之不学者固无论矣，自称能书者有二病焉：岩搜海钓之夫，每索隐于秦、汉；井坐管窥之辈，恒取式于宋、元，太过不及，厥失维均⑬。盖谓今不及古者，每云今妍古质，以奴书为诮者，自称独擅成家。不学古法者，无稽之徒也；专泥上古者，岂从周之士哉⑭？夫夏彝商鼎，已非污尊抔饮之风；上栋下宇，亦异巢居穴处之俗。生乎三代之世，不为三皇之民，矧夫生今之时，奚必反古之道⑮？是以尧、舜、禹、周皆圣人也，独孔子为圣之大成；史、李、蔡、杜皆书祖也，惟右军为书之正鹄⑯。奈何泥古之徒，不悟时中之妙；专以一画偏长，一波故壮，妄夸崇质之风。岂知三代后贤，两晋前哲，尚多太朴之意⑰。宣圣曰：文质彬彬，然后君子⑱。孙过庭云：古不乖时，今不同弊⑲。审斯二语，与世推移，规矩从心，中和为的。谓之曰天之未丧斯文，逸少于今复起，苟微若人，吾谁与归⑳？

校勘记：

（一）他若鸟宿芝英之类：美术本、集成本缺"芝"字。

（二）要非适用：集成本误为"耍"字。

（三）书法之宗：历代本误为"书法之中宗"，衍"中"字。

（四）匪曰生今之世：四库本、有竹本、青镂本、珠尘本为"匪曰"；美术本及其他本为"匪是"。

（五）已非污尊抔饮之风：集成本、书画本、美术本、珠尘本为"坏饮"，有竹本、青镂本亦作"坏"，"坏"通"抔"。

注释：

①颉皇：仓颉，传为始创汉字者。佐隶：即隶书。嬴政：即秦始皇。

②他若鸟宿芝英之类：指鸟虫篆、带有吉祥图案的装饰性书体。

③鱼虫薤叶之流：指鱼虫书、薤叶书等装饰性很强的书体。

④梦瑞：梦中所见的吉祥之物。风格既湮，考索何据：项穆认为那些象形类的装饰性文字，因难以辨识，而不能被广泛流传，故而无从考据。

⑤信今传后，贵在同文：项穆坚信能够流传后世的，主要是那些便于流通、适合人们使用的文字。因此在《书法雅言》中主要探讨真、行、草体，篆隶等其他古书体皆不在讨论范围。

⑥探赜搜奇，要非适用：探赜：赜，音 zé；幽深玄妙。重要的原因是不适合运用。

⑦独以羲、献、萧、永，佐之虞、褚、陆、颜：献，即晋代书法家王献之（344—386），字子敬，王羲之第七子。官至中书令，人称"王大令"。工书，诸体皆精，尤以行、草擅名，与其父并称"二王"。其行草书迹散见于宋人所刻丛帖中。萧，即南朝梁书法家萧子云（486—548），字景乔。工书，小篆、行、草、飞白诸体兼备，意趣飘然，点画之际，有若骞举，妍妙至极，时流难以比肩。永：即隋代书法家智永。王羲之七世孙，出家为僧，人称永禅师。工正、草书，妙传家法，远采张芝，骨气深稳，体兼众妙，有《真草千字文》传世。佐：处于辅佐地位的人。虞：即唐代书法家虞世南（558—638），字伯施，越州余姚（今属浙江省）人。官至秘书监，封永兴县子，人称"虞永兴"。能文辞，工书，亲承王羲之七代孙僧智永传授，妙得其体，外柔内刚，笔致圆融遒丽，唐初四大家之一。有碑刻《孔子庙堂碑》传世。褚：即唐代书法家褚遂良（596—658，一说659），字登善，钱塘人（今浙江杭州）。工隶楷、行书。初学虞世南，后祖述王羲之，"字态婀娜灵巧，却又摆布匀称稳健，中宫的密聚与外围的开展形成强烈的节奏对比"[1]。为初唐四大家之一。陆：即唐代书法家陆柬之，吴人（今江苏苏州），虞世南甥。工正、行书。少学虞世南，晚习二王。有墨迹本《文赋》传世。颜：即唐代书法家颜真卿（709—

[1] 徐利明《中国书法风格史》，第278页。

閑霧沉默寂寥求古尋論

默默沉默點寄寥求古易沼

散慮逍遙欣奏累遣感謝

散道逼他真不建成向

智永《真草千字文》（局部）

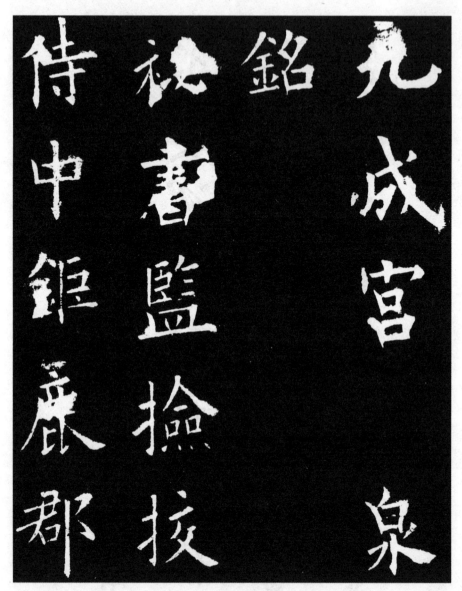

欧阳询《九成宫醴泉铭》（局部）

785），字清臣，琅琊临沂人（今属山东）。工正书，晚年将篆隶笔意融入真书，独辟蹊径，一改初唐书风，成为自二王之后最具影响力的书法家。

⑧急就：即"章草"。急就本是"速成"之意。汉史游作《急就章》，解散隶体，行笔迅捷。张怀瓘称："损隶之规矩，纵任奔逸，赴速急就，因草创之意，谓之草书。"飞白：是一种特殊的书体。笔画为枯笔所书，丝丝露白。相传为汉代蔡邕所创。黄伯思《东观余论》云："取其若丝发处谓之白，其势飞举谓之飞。"〔1〕

⑨欧、张、李、柳，或可涉目：欧，即唐代书法家欧阳询（557—641），字信本，潭州临湘（今湖南长沙）人。官至太子率更令，弘文馆学士，封渤海县男。工书，初学二王而险劲过之，于平正中见险绝，自成一体，人称"欧体"。对后世影响很大，与虞世南、褚遂良、薛稷称"初唐四大家"。碑刻有正书《九成宫醴泉铭》《化度寺碑》《皇甫诞碑》等，行书墨迹有《张翰帖》《卜商帖》《梦奠帖》等。张，即唐代书法家张旭，字伯高，吴县人（今江苏苏州），初仕常熟尉，官金吾长史，故人称"张长史"。能诗，长于七绝。工书，精通楷法，尤以狂草名世。喜醉酒后作狂草，时人称为"张颠"。后怀素继承其草法，有"颠张狂素"之称。传世墨迹《古诗四帖》，楷书碑刻《郎官石柱记》等。李，即唐代书法家李邕（678—747），字泰和。江都人（今江苏扬州）。官至汲郡、北海太守，人称"李北海"。"其书法从传世书迹中探讨，初随时风，钻研二王，后又出入北碑，取法锺繇，并大胆以草、行、真体相杂并用，合为一体，自成一家之法。"〔2〕曾自言："似我者病，学我者死。"人誉之"右军如龙，北海如象"。存世碑刻《麓山寺碑》《云麾将军李思训碑》。柳，即唐代书法家柳公权（778—865），字诚悬。京兆华原（今陕西省铜川市）人。官至太子少师。工书，正楷尤著名，自成一家，对后世影响极大，世称"颜筋柳骨"。传世碑刻以《玄秘塔碑》《金刚经》《神策军碑》最著。

⑩冀追：希望追慕。

⑪米元章云句：米芾言：由于时代的原因，不能使气息高古，这种时代造成的阻碍难以避免。又云：前人所遗留下的真迹作品，气息令人震慑，

〔1〕　黄伯思《东观余论·论飞白法》卷上，文渊阁《四库全书》本。
〔2〕　徐利明《中国书法风格史》，第281页。

深感其难。所以说学书若不追晋人，也只能是下品，如若见到那些古贤的真迹，更加令人诚惶诚恐。

⑫ 此句言米芾推崇二王为书法正宗，然又危言耸听令后人畏难而不敢学习古人，他的功与过足以抗衡了。

⑬ 岩搜海钓之夫：比喻那些广泛搜罗的人。厥失维均：其损失相同。

⑭ 不学古法者，无稽之徒也；专泥上古者，岂从周之士哉：讨论那些不学习古法的人，则是无稽之谈；而一味泥古的人，难道真能如同周朝的人一样吗？此句表述了项穆对学习古人的态度是不可偏执一端，与孙过庭"古不乖时，今不同弊"观点类似。

⑮ 已非污尊抔饮之风：抔，音 péi 培，用手捧取。抔饮，用双手高捧酒杯而饮，是一种上古的饮酒习俗。矧夫生今之时，奚必反古之道：矧，音 shěn 沈，况且。况且我们生活在当世，又何必一定要返回上古的道德规范呢？

⑯ 史、李、蔡、杜皆书祖也，惟右军为书之正鹄：史，即西汉史游，元帝时任黄门令。用韵语撰写《急就篇》，便于记诵，供当时学童识字之用。李，即秦代大臣李斯（？—前208），楚上蔡人（今河南上蔡西南）。秦统一六国后，他负责整理文字，以小篆为标准。《泰山石刻》《琅琊刻石》等传为他所书。蔡，即东汉书法家蔡邕（133—192），字伯喈，陈留圉人（今河南杞县）。灵帝时为议郎。董卓专政时为御史，董卓被诛，邕被捕，死于狱中。通经史、音律、天文；善辞章；工篆、隶，尤以隶书著称，结构严谨，点画俯仰，对后世影响极大。杜，即东汉书法家杜度，原名杜操，因避曹操讳，魏晋人改称杜度，字伯度，京兆杜陵人（今陕西西安南）。汉章帝时曾为齐相。以善章草知名，与崔瑗并称"崔杜"，书迹失传。正鹄，箭靶的中心，后泛称正确的目标。此处比喻王羲之书方为正宗。

⑰ 崇质：注重内容。太朴：质朴，淳厚。

⑱ 文质彬彬，然后君子：出自《论语·雍也》："质胜文则野，文胜质则史。文质彬彬，然后君子。""朴实多于文采，就未免粗野；文采多于朴实，又未免虚浮。文采和朴实，配合适当，这才是个君子。"[1]

⑲ 孙过庭云：古不乖时，今不同弊：孙过庭（648—688），字虔礼。《书

[1] 杨伯峻《论语译注》，第68页。

孙过庭《书谱》（局部）

谱》中自署"吴郡"人（今属江苏苏州），张怀瓘《书断》称其为"陈留人"（今属河南开封）。官至率府录事参军。于垂拱三年（687）著《书谱》，是中国书法史上著名的理论著作，对后世影响深远，墨迹今存于台北故宫博物院。"古不乖时，今不同弊"，语出《书谱》。"既能继承古来的传统而不违背时代，又能趋应今人的爱好而不沾染流行的弊病。"[1]

⑳ 苟微若人，吾谁与归：即使是稍微类似王羲之那样的人，我不跟从他还能够跟从谁呢？

今译：

　　文字的创造，始于颉皇；隶书的简化，兴于嬴政。其他那些鸟宿、芝英之类，鱼虫、薤叶之书，记载吉祥之梦于当年，图绘形象于一日，没有见到真迹，只是徒有虚名，风格既已湮灭不存，考据也就没有线索。相信流传后世，重要的将是统一后的文字；那些幽深玄妙的奇书怪文，主要是不能适用。因此，书法的名目中，只有篆、隶和古文，另有真、行及草书。书法的正宗，独以羲、献、萧、永，辅之者虞、褚、陆、颜。其他如章草、飞白书，亦当留心；欧、张、李、柳，尚可过目。所谓取法乎上，仅得其中。初学后贤，是希望能够更好地追摹前贤。并不是说当今之人不能赶上古人，精于一家就不必广泛学习众妙。米芾说："时代所限，不能高古，这种时代造成的阻碍难以避免。"又说："真迹摆在眼前，气息令人震慑，深感其难。因此，书法不入晋人之室，也只能是下品。如若见到那些古贤的真迹，更加令人诚惶诚恐。"既独推"二王"为书之正宗，又阻碍后人不敢去学习古人，米芾的功过足以相抵了。噫！世间那些不学习书法的人当然无须讨论，而自称善书的人有两个弊病：喜欢广泛搜罗的人，每每寻找索取那些秦、汉之间的罕见书迹；坐井观天的人，却总是取法于宋、元诸家，太过犹如不及，其损失是相同的。大概那些说今人不如古人的人，每每声称今妍而古质；以奴书为羞耻的人，则矜夸自成一家。不学习古法的人是无稽之徒，而一味泥古的人难道真能成为周朝的人吗？那些夏、商时代的鼎彝器皿如今已经不再使用，污浊的酒杯和捧饮的上古礼法也成为历史；

[1] 张弩《书谱译述》，《书法艺术报》第30期。

宫殿的栋宇建筑，也不同于巢居岩穴的上古习俗。生于三代的人尚不肯沿袭生于三皇时代人的习惯，何况生于今日的人，又何必要返回上古之道呢？尧、舜、禹、周都是圣人，但唯独孔子能集圣人之大成；史、李、蔡、杜均是书法之祖，然唯独右军的书法才能奉为正宗。奈何泥古的人不能领悟当代的精妙，仅仅以一笔之优、一捺之美，而妄自夸耀崇尚质朴之风。哪里知道三代后贤，两晋诸家，尚有更多太朴不雕之美。孔子曰："文质彬彬，然后君子。"孙过庭云："古不乖时，今不同弊。"细细品味思量这两句话，随着时间的推移，让规矩法度能够从心所欲，并以中和为准绳。如果说上天未丧斯文，像王羲之那样的圣贤就会再次出现，真是如此的话，我不跟从他还能跟从谁呢？

辨　体

解题： 书法因人心性不同而体势各异。孙过庭的品评是因其不足而批判，项穆则是因偏于一端而造成的不良影响进行批判，对书写中所形成不同的体质、风格加以分析，从教与学两个角度阐述当以"中和"为最终追求的目标。

原文：

　　夫人灵于万物，心主于百骸。故心之所发，蕴之为道德，显之为经纶，树之为勋猷[①]，立之为节操，宣之为文章，运之为字迹。爰作书契，政代结绳，删述侔功[②]，神仙等妙。苟非达人上智，孰能玄鉴入神[③]？但人心不同，诚如其面，由中发外，书亦云然[④]。所以染翰之士，虽同法家，挥毫之际，各成体质[⑤]。考之先进，固有说焉。孙过庭曰：矜敛者弊于拘束，脱易者失于规矩，躁勇者过于剽迫，狐疑者溺于滞涩[⑥]。此乃舍其所长，而指其所短也。夫悟其所短，恒止于苦难；恃其所长，多画于自满[⑦]。孙子因短而攻短，予也就长而刺长[⑧]。使艺成独擅，不安于一得之能；学出专门，益进于通方之妙[⑨]。理工辞拙，知罪甘焉[⑩]。夫人之性情，刚柔殊禀；手之运用，乖合互形[⑪]。谨守者拘敛襟怀[⑫]，纵逸者度越典则，速劲者惊急无蕴，迟重者怯郁不飞，简峻者挺掘鲜道[⑬]，严密者紧实寡逸[⑭]，温润者妍媚少节[⑮]，标险者雕绘太苛[⑯]，雄伟者固愧容夷[⑰]，婉畅者又惭端厚，

庄质者盖嫌鲁朴^⑱，流丽者复过浮华，驶动者似欠精深^⑲，纤茂者尚多散缓^⑳，爽健者涉兹剽勇^㉑，稳熟者缺彼新奇。此皆因夫性之所偏，而成其资之所近也^㉒。他若偏泥古体者，蹇钝之迂儒^㉓；自用为家者，庸僻^㉔之俗吏；任笔骤驰者，轻率而逾律^㉕；临池犹豫者，矜持而伤神；专尚清劲者，枯峭而罕姿；独工丰艳者，浓鲜而乏骨。此又偏好任情，甘于暴弃^㉖者也。第施教者贵因材，自学者先克己^㉗。审斯二语，厌倦两忘。与世推移，量人进退^㉘，何虑书体之不中和哉？

校勘记：

（一）删述佯功：潘本误为"删除"。

（二）谨守者拘敛襟怀：美术本、历代本、书画本、集成本皆误为"杂怀"，据有竹本、青镂本、四库本、珠尘本校为"襟怀"。

（三）简峻者挺掘鲜道：书画本为"挺倔鲜道"，"倔"通"掘"。

注释：

①勋猷：功勋；法则。

②政代结绳：政，恰好。恰好代替结绳记事。删述佯功：删述，孔子序《书》删《诗》，并自称"述而不作"。后引申为对个人著作的谦称。佯功，功绩。

③达人上智：通达知命具有大智慧的人。玄鉴入神：高超的见解出神入化。

④此句言人的心性不同如同面貌长相一样，内在的修养会有所体现，书法也是如此。

⑤此句言学习书法的人虽宗法一样，却会因其个性的不同而其书法面貌各异。

⑥矜敛者弊于拘束，脱易者失于规矩，躁勇者过于剽迫，狐疑者溺于滞涩：语出《书谱》。"脱易者失于规矩"句后尚有"温柔者伤于软缓"。端庄谨敛的，其弊病在于拘束而不舒展；轻率随便的，其失误在于草率而无规矩；急躁冒进的，其过错在于迅猛和紧迫；犹豫迟疑的，会陷于凝滞

生涩而不能自拔[1]。

⑦夫悟其所短，恒止于苦难；恃其所长，多画于自满：领悟了自己的不足之处，但苦于克服其难；自恃己长者大多骄傲自满。

⑧孙子因短而攻短，予也就长而刺长：孙过庭的品评是因其不足而批判，而我的批评观则是就其长处而造成的偏颇进行批判。

⑨使艺成独擅，不安于一得之能；学出专门，益进于通方之妙：若艺事在一个方面能够有所擅长，那就要不满足于仅此一面；若所学能够专于一门，更要进一步要求自己达到通会。

⑩理工辞拙，知罪甘焉：道理是正确明白的，我却难以用合适的言语表达，这是我的罪过啊！

⑪刚柔殊禀：所赋有的性格刚柔有所不同。手之运用，乖合互形：用笔技巧优劣杂错。

⑫谨守者拘敛襟怀：拘敛，拘谨，收敛。

⑬简峻者挺掘鲜道：挺掘，挺直，倔强。鲜道，少道劲之势。

⑭寡逸：缺少飘逸之姿。

⑮妍媚少节：求媚而少气节。

⑯标险者雕绘太苛：突出奇险者则会雕镂过于苛刻。

⑰容夷：相貌平和。

⑱鲁朴：迟钝而质朴。

⑲驶动者似欠精深：用笔迅疾者则显得欠缺精确深厚。

⑳纤茂：细密，繁茂。

㉑涉兹剽勇：涉嫌窃取骁勇之意。

㉒此句言以上所陈述的种种现象皆因人的个性因素而产生各自的风格倾向，最终都会向自身的天资接近。

㉓蹇钝之迂儒：蹇钝，迟缓而愚钝。迂儒，拘执而不达世情的儒生。

㉔庸僻：平庸僻陋。

㉕逾律：超越法则。

㉖暴弃：自暴自弃。

㉗第施教者贵因材，自学者先克己：克己，约束克制自身，使之合乎

[1] 张弩《书谱译述》，《书法艺术报》第92期。

规范。此句言教育者贵能懂得因材施教，自学者首要学会克制自己，合乎规范。

㉘与世推移，量人进退：伴随时代的发展，根据不同的人衡量进退。

今译：

大凡人灵于万物，心主宰躯体。所以心灵的阐发，积聚则为道德；显扬则为经纶；树立则为功勋；成就则为节操；宣泄则为文章；挥运则为书迹。于是作文字，恰好代替结绳记事，著述功绩，与神仙同妙。若非通达智慧之人，焉能洞察其中的神妙？但是人心性不同，如同相貌，由内心向外生发，书法也是如此。所以学习书法的人，虽然同宗一家，挥毫之时，名目与实质各异。考察前贤，本有说法。孙过庭说："端庄谨敛的，其弊病在于拘束而不舒展；轻率随便的，其失误在于草率而无规矩；急躁冒进的，其过错在于迅猛和紧迫；犹豫迟疑的，会陷于凝滞生涩而不能自拔。"此乃舍弃长处，而指责短处。若是领悟了自己的不足之处，但苦于克服其难；自恃己长者大多骄傲自满。孙过庭的品评是因其不足而批判，而我则是就其偏于一端而造成的不足进行批判。若艺事在一个方面能够有所擅长，那就要不满足于仅此一面；若所学能够专于一门，更要进一步要求自己达到通会。道理是正确明白的，我却难以用合适的言语表达，这是我的罪过啊！凡人的性情刚柔不同；用笔的技巧优劣杂错。谨严保守则拘束不能放开胸襟；纵情放逸则超越规则法度；迅疾劲健则刚猛急速而乏韵致；迟疑稳重则怯懦滞涩少却飞腾之势；简捷险峻则挺直倔强而少道劲；严谨精密则紧凑密实而少飘逸；温和滋润则姿媚而少气节；标榜奇险则雕琢过于苛刻；雄伟则惭愧失去体态平和；婉畅则惭愧缺少端庄敦厚；庄严质朴则嫌弃鲁钝朴拙；流畅华丽则过于肤浅艳丽；用笔迅疾则欠缺精确深厚；细密繁茂则多散漫迟缓；爽利劲健则步入便捷骁勇；稳健成熟则缺少新奇，这些都是因禀性不同而产生的偏激，而恰恰与书法家自身的天资接近。其他那些偏爱泥古的人，如同拘执而不达世情的儒生；那些矜夸自成一家的人，则是平庸僻陋的凡夫小吏；信笔涂抹的人，会因轻率而超越法度；临池犹豫的人，会因矜持而损伤神采；一味追求清劲则枯瘦峭峻而少姿态；一味追求肥美艳丽则浓艳鲜明而乏筋骨。这又是偏爱任情，甘于自暴自弃的表现。

教育者贵能懂得因材施教，自学者首要学会克制自己，合乎规范。审察品味这两句话，厌倦两忘。伴随时代的发展，根据不同的人衡量进退，何虑书法不能中和呢？

形　质

解题： 项穆认为书体的肥瘦是形质具体的表象，因为人所禀赋的性格不同，所以书作的外形肥瘦各有不同，了解肥与瘦各自的优点和缺点后，就逐步靠近了"中和"之美。

原文：

穹壤①之间，齿角爪翼，物不俱全，气禀使然也。书之体状多端，人之造诣各异，必欲众妙兼备，古今恐无全书矣。然天地之气，雨旸燠寒②，风雷霜雪，来备时叙，万物荣滋，极少过多，化工皆覆③。故至圣有参赞之功，君相有燮理之任，皆所以节宣阴阳，而调和元气也④。是以人之所禀，上下不齐，性赋相同，气习多异，不过曰中行、曰狂、曰狷而已⑤。所以人之于书，得心应手，千形万状，不过曰中和、曰肥、曰瘦而已。若而书也，修短合度，轻重协衡，阴阳得宜，刚柔互济，犹世之论相者，不肥不瘦，不长不短，为端美也，此中行之书也。若专尚清劲，偏乎瘦矣，瘦则骨气易劲，而体态多瘠⑥。独工丰艳，偏乎肥矣，肥则体态常妍，而骨气每弱⑦。犹人之论相者，瘦而露骨，肥而露肉，不以为佳，瘦不露骨，肥不露肉，乃为尚也。使骨气瘦峭，加之以沉密雅润，端庄婉畅，虽瘦而实腴也。体态肥纤，加之以便捷遒劲，流丽峻洁，虽肥而实秀也⑧。瘦而腴者，谓之清妙，不清则不妙也。肥而秀者，谓之丰艳，不丰则不艳也。所以飞燕与王嫱齐美，太真与采苹均丽⑨。譬夫桂之四分，梅之五瓣，兰之孕馥，菊之含丛，芍药之富艳，芙蕖之灿灼，异形同翠，殊质共芳也。临池之士，进退于肥瘦之间，深造于中和之妙，是犹自狂狷而进中行也，慎毋自暴且弃哉⑩！

校勘记：

（一）太真与采苹均丽：潘本误为"采萃"。

（二）深造于中和之妙：四库本误为"深造乎中和之妙"。

（三）慎毋自暴且弃哉：青镂本脱漏此句。

注释：

① 穹壤：天地。

② 雨旸燠寒：阴晴寒暑。

③ 化工皆覆：自然的创造力遍及覆盖。

④ 参赞：参谋协助。燮理：协调治理。节宣：养生之道，劳逸有节，以宣散其气。

⑤ 不过曰中行、曰狂、曰狷而已：中行，中庸之道。典出《论语·子路》："不得中行而与之，必也狂狷乎！狂者进取，狷者有所不为也。""得不到言行合乎中庸的人和他相交，那一定要交到激进的人和狷介的人罢！激进者一意向前，狷介者也不肯做坏事。"[1]

⑥ 瘠：瘦而贫瘠。此句言若一味崇尚清劲，则会偏于瘦，瘦虽骨气显得清劲，却会使体态贫瘠。

⑦ 此句言若工于丰美艳丽，则会偏于肥，肥虽体态丰美艳丽，却会令骨力柔弱。

⑧ 使骨气瘦峭，加之以沉密雅润，端庄婉畅，虽瘦而实腴也：若在骨气清瘦峭拔的基础上加之稳重、细密，令气息清雅润泽，整体端庄而不失婉转顺畅，这样的话便是虽瘦而丰腴。体态肥纤，加之以便捷遒劲，流丽峻洁，虽肥而实秀也：若在体态肥美纤丽的基础上加之行笔迅捷而遒劲，令气韵流畅而清丽，则是肥艳中不失清秀。

⑨ 飞燕与王嫱齐美，太真与采苹均丽：飞燕，汉成帝的皇后赵飞燕，以瘦而美著称。王嫱，即王昭君。太真，杨贵妃号太真。采苹，为唐玄宗妃江氏的别名。

[1] 杨伯峻《论语译注》，第158页。

⑩是犹自狂狷而进中行也，慎毋自暴且弃哉：坚定了"激进"的信心，又懂得什么是"不可为"的错误，则会一步步接近"中和"之美的境界。

今译：

天地之间，齿、角、爪、翅膀，不能具备齐全，这是大自然所赋予的结果。书法的体态多端，人的造诣不同，一定要众妙兼备的话，古往今来恐怕就没有完美的书法了。但自然界的变化，阴晴冷暖，风霜雪雨，应时而至，万物滋长，极少过多，自然的创造力遍及覆盖在每个角落。因此伟大的圣人有参谋协助的功劳，帝王将相担当协调治理的任务，都是为了劳逸有节，宣散阴阳，从而调和自然之气。所以每个人的禀赋高低不等，天性相同，气习有异，不过有"中行""狂""狷"而已。所以书法创作，若能得心应手，再多的表现形态，也无非是"中和""肥""瘦"而已。若是书法长短合度，轻重协调，阴阳得宜，刚柔互济，犹如论人的相貌，不肥不瘦，不高不矮，为端正之美，这便是所谓的"中行"之书。若是一味崇尚清劲，则偏于瘦，瘦则骨气清劲，而体态会过于贫瘠。一味追求丰艳，则偏于肥，肥则姿态艳丽，而骨气却过于软弱。犹如评论人的相貌，瘦则露骨，肥则露肉，都不可称佳，瘦不露骨，肥不露肉，才值得称赞。若在骨气清瘦峭拔的基础上加之以稳重、细密，令气息清雅润泽，整体端庄而不失婉转顺畅，如此则是虽瘦而丰腴。若在体态肥美纤丽的基础上加之行笔迅捷而遒劲，令气韵流畅而清丽，则是肥艳而不失清秀。瘦而能丰腴称之清妙，不清劲则不精妙。肥而能清秀称之丰艳，不丰腴则不艳丽。因此赵飞燕与王嫱同美，杨贵妃和江采苹均丽。譬如桂花分四瓣，梅花分五瓣，兰花孕育芬芳，菊花包含繁茂，芍药富贵艳丽，荷花灿烂灼然，形虽有异却同样翠丽，质虽有别却同样芬芳。学习书法的人，进退于肥瘦之间，深造中和之妙，就如同由"狂狷"而逐步进入"中行"，慎毋自暴自弃。

品　　格

解题：古代书论多受魏晋九品中正制的影响，对书法家的艺术水平划分高下。此节项穆提出了"正宗、大家、名家、正源、傍流"五种等级，并阐述

各自的标准，同时也指出了一条渐进的学书道路。

原文：

　　夫质分高下，未必群妙攸归①；功有浅深，讵能②美善咸尽。因人而各造其成，就书而分论其等③，擅长殊技，略有五焉：一曰正宗，二曰大家，三曰名家，四曰正源，五曰傍流。并列精鉴，优劣定矣。会古通今，不激不厉，规矩谙练④，骨态清和，众体兼能，天然逸出，巍然端雅，奕矣奇鲜⑤，此谓大成已集，妙入时中，继往开来，永垂模轨⑥，一之正宗也。篆隶章草，种种皆知，执使转用，优优合度⑦，数点众画，形质顿殊，各字终篇，势态迥别，脱胎易骨，变相改观⑧，犹之世禄巨室，方宝盈藏⑨，时出具陈，焕惊神目⑩，二之大家也。真行诸体，彼劣此优，速劲迟工，清秀丰丽，或鼓骨格，或炫标姿，意气不同，性真悉露⑪。譬之医卜相术，声誉广驰，本色偏工，艺成独步，三之名家也。温而未厉，恭而少安，威而寡夷，清而歉润，屈伸背向，俨具仪刑，挥洒弛张，恪遵典则⑫，犹之清白旧家，循良子弟，未弘新业，不坠先声⑬，四之正源也。纵放悍怒，贾巧露锋，标置狂颠，恣来肆往，引伦蛇挂，顿拟蟇蹲⑭，或枯瘦而巉岩，或秾肥而泛滥，譬之异卉奇珍，惊时骇俗，山雉片翰如凤，海鲸一鬣⑮似龙也，斯谓傍流，其居五焉。夫正宗尚矣，大家其博，名家其专乎，正源其谨，傍流其肆乎⑯？欲其博也先专，与其肆也宁谨⑰。由谨而专，自专而博，规矩通审，志气和平，寝食不忘，心手无厌，虽未必妙入正宗，端越乎名家之列矣。

校勘记：

　　（一）就书而分论其等：潘本误为"就书而分论其势"。

　　（二）奕矣奇鲜：四库本、有竹本、青镂本、珠尘本为"奇鲜"；美术本及其他本为"奇解"。

　　（三）方宝盈藏：青镂本为"万宝"。美术本及其他本为"方宝"，有竹本、四库本、珠尘本亦为"方宝"，当是青镂本之误。

注释：

①攸归：是归，所归。

②讵能：岂能。

③就书而分论其等：根据其书法的水平分为不同的级别。

④谙练：熟练。

⑤奕矣奇鲜：奕，美貌。奇鲜，奇妙华美。

⑥永垂模轨：永远的规范。

⑦优优合度：合适，宽裕，合乎法度。

⑧数点众画，形质顿殊，各字终篇，势态迥别，脱胎易骨，变相改观：诸多点画的形体质量、姿态截然不同，然能通篇和谐而终，气势姿态迥然有别，如同脱胎换骨，将其所学变为自身的风格。

⑨方宝盈藏：方宝，即方形的银块。比喻宝物巨多。

⑩时出具陈，焕惊神目：一时间全都陈列出来，令观者惊讶，耳目焕然一新。

⑪鼓：振作。标姿：模范的姿态。悉露：全都显露。

⑫温：柔和，宽厚。厉：刚烈。恭：端正。安：安闲；安逸。夷：平和。清：清瘦。歉润：缺少滋润。俨：宛如。仪刑：法式模范。恪遵典则：恭敬地遵守典范。

⑬循良：奉公守法。新业：此处指新的风格。先声：前辈所创立的声誉。

⑭悍怒：蛮横怒张。贾巧：卖弄灵巧。引伦：此处当指牵拉之笔法。蟇：同"蟆"，指蛤蟆。

⑮鬣：音 liè，胡须。

⑯夫正宗尚矣，大家其博，名家其专乎，正源其谨，傍流其肆乎：大凡正宗超乎常人，大家涉猎广博，名家有所专长，正源尚能严谨，傍流纵肆不拘。

⑰欲其博也先专，与其肆也宁谨：想要广博先要专一，与其纵横恣肆不如平和严谨。

今译：

资质有高下，未必要众妙所归；功夫有深浅，岂能尽善尽美。因为各自的造诣不同，就书法来分等级，擅长不同的技艺，大略有五：一曰正宗，二曰大家，三曰名家，四曰正源，五曰傍流。并列在一起鉴赏品评，其优劣自现。通会古今，不激不厉，规矩精熟，骨骼体态清正平和，众体兼能，天然超逸，巍然雄伟，端正俊雅，神采奕奕而奇妙华美，此可谓集大成者，精妙且合乎时宜，继往开来，成为永久的楷模，此第一为正宗。篆、隶、章草，种种书体皆能通晓，用笔使转，优优合度，诸多点画的形体质量、姿态截然不同，然能通篇和谐而终，气势姿态迥然有别，如同脱胎换骨，将其所学转化为自身风格，如同世代官禄之家，所藏宝物满室，一时间全都陈列出来，令观者惊讶，耳目焕然一新，此第二为大家。真、行诸体，有优有劣，迅速则劲健，迟疑却工整，清秀丰丽，或振作骨格，或炫耀姿态，意气虽有不同，性情却全都显露出来。比如医术、占卜，名声美誉广传，各专一行，技艺有所独擅，此第三为名家。温和而不刚烈，端正而少安闲，威严而少平和，清瘦而少滋润，屈伸、俯仰、向背，宛如法式模范，挥洒驰骋，恪守典范，譬如清白世家循规蹈矩的子弟，虽尚未成就功业，却不失家族风范，此第四为正源。纵放而霸悍，卖弄技巧，显露锋芒，标榜狂怪，姿情纵肆不羁，牵引之笔如挂蛇，顿挫之笔如蛤蟆，或枯瘦如同险峻的岩石，或称肥而过于泛滥，譬如奇异的花卉、珍宝，惊世骇俗，山鸡的一片羽毛如凤，鲸鱼的一根胡须如龙，这称为傍流，列居第五。大凡正宗超乎常人，大家涉猎广博，名家有所专长，正源尚能严谨，傍流纵肆不拘。想要广博的人先要专一，与其纵横恣肆不如平和严谨。若由严谨而求专一，能专一而后广博，通晓审视规矩，以求志气平和，废寝忘食，心手相应，即使不能成为正宗，至少也会越入名家的行列。

资　学

解题：资乃天资，学乃学识。两者相辅相成，项穆认为只有"资学兼长"才能达到"神融笔畅"。"学"可以通过努力来实现，而"资"则因人而异，不可强求。

原文：

书之法则，点画攸同，形之楮墨①，性情各异。犹同源分派②，共树殊枝者，何哉？资分高下，学别浅深③。资学兼长，神融笔畅，苟非交善，讵得从心？书有体格④，非学弗知。若学优而资劣，作字虽工，盈虚舒惨⑤、回互飞腾之妙用弗得也。书有神气，非资弗明。若资迈而学疏，笔势虽雄，钩揭导送、提抢截拽⑥之权度弗熟也。所以资贵聪颖，学尚浩渊⑦。资过乎学，每失癫狂，学过乎资，犹存规矩，资不可少，学乃居先。古人云：盖有学而不能，未有不学而能者也⑧。然而学可勉也，资不可强也。天资纵哲，标奇炫巧，色飞魂绝于一时⑨；学识谙练，入矩应规，作范垂模⑩于万载。孔门一贯之学，竟以参鲁得之⑪，甚哉！学之不可不确⑫也。然人之资禀有温弱者，有剽勇者，有迟重者，有疾速者，知克己之私，加日新之学，勉之不已，渐入于安，万川会海，成功则一。若下笔之际，枯涩拘挛⑬，苦迫塞钝，是犹朽木之不可雕，顽石之难乎琢也已。譬夫学讴⑭之徒，字音板调，愈唱愈熟，若唇齿漏风，喉舌砂短⑮，没齿⑯学之，终奚益哉！

校勘记：

（一）性情各异：美术本误为"性情各尽"。

（二）共树殊枝者：潘本误为"共树分枝者"。

（三）书有体格：书画本误为"书有艳格"。

（四）喉舌砂短：有竹本、青镂本、四库本、珠尘本、美术本、历代本、潘本均为"喉舌砂短"。书画本、集成本为"喉舌浅缺"。

注释：

①形之楮墨：楮墨，纸和墨。此处指表现为书法作品。

②犹同源分派：犹如同一源头的河流分出不同的支流。

③资：天资；禀赋；才质。此处指学书之天赋。学：学力；学识；学养。此处指书学方面所应具备的知识。当先天的才质与后天的学养兼优时，

方能下笔从心，《书谱》云"五合交臻，神融笔畅"，强调了主客观条件对书法创作的影响，而项穆则是从主观出发，强调书法家的天赋与学识。

④书有体格：体格，规矩；格局。

⑤盈虚舒惨：盈虚，满与空。舒惨，指心情的舒畅与忧愁。

⑥钩揭导送、提抢截拽：皆为执笔之法。南唐李煜《书述》："钩者，钩中指著指尖钩笔，令向下。揭者，揭名指著指爪肉之际揭笔，令向上。""导者，小指引名指过右。送者，小指送名指过左。"提，用笔之法，与"按"相对而言。指在垂直方向上向上用笔的动作。先有落笔，后有提笔，提笔之分数，视落笔之分数而定。抢，用笔之法。指行笔至笔画尽处，提笔离纸时的"回力"动作。截，用笔之法，亦作"截拽"。康有为称："所谓截、拽者，谓未可截者截之，可以己者拽之。"拽，用笔之法。亦作"曳"，与"拖"相似。清蒋和《书法正宗·指法名目》："拖与曳相似，其稍异者，曳法略具顿趺，又似勒意、挫意，捺法抑而复出。"

⑦浩渊：广阔渊深。

⑧盖有学而不能，未有不学而能者也：语出孙过庭《书谱》。强调天资在学习中的重要性。

⑨纵哲：纵，纵令，即使。哲，明智。色飞：神态飞扬。魂绝：精神冠绝。

⑩作范垂模：制定规范，留传为楷模。

⑪一贯之学：《论语·里仁》："吾道一以贯之。""我的学说贯穿着一个基本观念。"[1]一贯，用一种道理贯穿于事物之中。参鲁：参即曾参，孔子的弟子。鲁，迟钝。

⑫确：确切；确实。此处当有稳步扎实之意。

⑬拘挛：拘束。蹇钝：凝滞，迟钝。

⑭讴：歌唱。

⑮喉舌砂短：砂短，"砂"为"沙"之俗字。沙哑，短缺。

⑯没齿：终身。

今译：

作书的法则，点画虽多有相同之处，但表现为书法作品时却性情各异。

[1] 杨伯峻《论语译注》，第42页。

犹如一条河分出不同的支流，一棵树分出不同的树枝，这是为什么呢？因为人的天资高下不同，学识深浅有别。天资学识兼长的话，则能将自己的精神与笔墨融合，酣畅淋漓地表现出来，若不能使两者精妙地融合，又怎能从心所欲呢？书法的体制格局，不学习则不能通晓。若是学识、功力优秀而天资稍劣，即使书写工整，而书写过程中的情绪悲喜或满或缺，运笔的曲折、飞腾之妙却始终不能得到。书法的神气，没有天资禀赋则不能通晓。若是天资超迈而学识粗疏，即使笔势雄强，钩揭导送、提抢截拽，这些技法也不能应用精熟。因此天资贵在聪颖，学识崇尚渊博。天资超过学识，则会失于癫狂，学识超过天资，尚懂得规矩，天资虽不能缺少，但学识却是首要。古人说："大概有学了却仍然不会，却没有不学就会的。"然而学识可以通过努力实现，天资却不能强求。即使天资明智，如果标新立异，炫耀讨巧，也只能神采飞扬，冠绝一时而已，若能学识谙练，懂得应规入矩，则可为万世楷模，为后人宗法。孔子所说的"一以贯之"，竟然让愚钝的曾参领悟了。因此要重视学识啊！学识不可不扎扎实实地去追求。然而人的天资禀赋有的温柔软弱，有的轻捷勇猛，有的谨慎稳重，有的迅速敏捷，懂得克制自己，加之以每日学习新的知识，不息地努力，逐渐进入安详平和、万川归海的境界，成功是一定的。若是下笔之际，用笔枯涩而拘束困窘，苦迫迟钝，便是朽木无法雕琢，顽石难以刻镂。譬如学习唱戏，字音板调，越唱越熟练，若是唇齿漏风，嗓音沙哑，舌头短缺，即使终身努力，也难以学好。

附　　评

解题：此节为资学篇的附评，概述书史，奉"张、钟、羲、献"为楷模，并以"资学"为准则，对自上起羲献下至文氏父子的历代书法家进行评论，逐一阐述其"资学"长短，亦可见项穆眼中的帖学正脉。

原文：

夫自周以后，由汉以前，篆隶居多，楷式犹罕，真章行草，趋隶适时①。姑略上古，且详今焉。夫道之统绪②，始自三代，而定于东周；书之源流，

陈淳《春日田舍有怀石湖之胜》

肇自六爻，而盛于两晋。宣尼称圣时中，逸少永宝为训，盖谓通今会古，集彼大成，万亿斯年，不可改易者也③。第自晋以来，染翰诸家，史牒彰名，缥缃着姓，代不乏人，论之难殚④。若品格居下，真迹无传，予之所列，无复议焉。盖闻张、钟、羲、献，书法家四绝，良可据为轨躅，爰作指南⑤。彼之四贤，资学兼至者也，然细详其品，亦有互差。张之学，钟之资，不可尚已⑥。逸少资敏乎张，而学则稍谦⑦；学笃乎钟，而资则微逊⑧。伯英学进十矣，资居七焉，元常则反乎张，逸少皆得其九。子敬资禀英藻，齐辙元常，学力未深，步尘张草⑨。惜其兰折不永，颙彼骏驰；玉琢复磨，畴追骥骤⑩。自云胜父，有所恃也，加以数年，岂萍语哉⑪！六朝名家，智永精熟，学号深矣；子云飘举，资称茂焉⑫。至于唐贤之资，褚、李标帜，论乎学力，陆、颜蜚声⑬。若虞、若欧、若孙、若柳、藏真、张旭⑭，互有短长，或学六七而资四五，或资六七而学四五。观其笔势生熟，姿态端妍，概可辨矣。宋之名家，君谟为首，齐范唐贤，天水之朝⑮，书流砥柱。李、苏、黄、米⑯，邪正相半，总而言之，傍流品也。后之书法，子昂正源，邓、俞、伯机，亦可接武⑰，妍媚多优，骨气皆劣。君谟学六而资七，子昂学八而资四。休哉蔡、赵，两朝之脱颖也。元章之资，不减褚、李，学力未到，任用天资，观其纤浓诡厉之态⑱，犹夫排沙见金耳。子昂之学，上拟陆、颜，骨气乃弱，酷似其人。大抵宋贤资胜乎学，元手学优乎资。使禀元章之睿质，励子昂之精专，宗君谟之遒劲，师鲁直之悬腕，不惟越轨三唐，超踪宋元，端居乎逸少之下，子敬之上矣⑲。明兴以来，书迹杂糅，景濂、有贞、仲珩、伯虎⑳，仅接元踪，伯琦、应祯、孟举、原博㉑，稍知唐、宋。希哲、存礼㉒，资学相等，初范晋唐，晚归怪俗，竞为恶态，骇诸凡夫。所谓居夏而变夷，弃陈而学许者也㉓。然令后学知宗晋唐，其功岂少补邪？文氏父子，徵仲学比子昂，资甚不逮，笔气生尖，殊乏蕴致，小楷一长，秀整而已㉔。寿承、休承，资皆胜父，入门既正，克绍箕裘㉕。要而论之，得处不逮丰、祝之能，邪气不染二公之陋㉖。仲温章草㉗，古雅微存；公绶㉘行真，朴劲犹在。高阳、道复㉙，仅有米芾之遗风；民则、立纲，尽是趋时之吏手㉚。若能以丰、祝之资，兼徵仲之学，寿承之风逸，休承之峭健，不几乎欧、孙之再见耶！若下笔之际，苦涩寒酸，如倪瓒之手，纵加以老彭之年㉛，终无佳境也。

文彭《滕王阁序》（局部）

校勘记：

（一）青镂本脱漏"附评"整章。

（二）张之学，钟之资，不可尚已：四库本、有竹本、珠尘本、潘本均有"不"字。美术本、书画本、历代本、集成本无"不"字。"尚"有超过、高出之意。此处当讲张芝的学识、修养与钟繇的天资是无法超过、高出的。故后文以王羲之的"资学"与二人做比较，皆有不及处。美术本将"尚"当作崇尚讲，与后文意思相悖，故当为脱漏"不"字。

（三）岂萍语哉：四库本、有竹本、珠尘本、美术本、书画本、集成本为"岂萍语哉"。历代本、潘本为"岂浪语哉"。浪语：随便乱说；缺乏根据的空话。与上文意思相同，概两本校勘为"浪语"。萍，为浮萍，无根的漂浮。此处当喻没有根据的乱讲，故无须校勘。

（四）或学六七而资四五，或资六七而学四五：原句为"或学六七而资四五，或资四五而学六七"，诸本皆如此，概项穆原句有误，而历代刊印皆未修正。今据文义理校为"或学六七而资四五，或资六七而学四五"，其意义方与上文"互有短长"相通。

（五）元手学优乎资：有竹本、四库本、珠尘本为"元手"。美术本及其他本皆为"元贤"。

（六）其功岂少补邪：潘本脱漏"少"字。

（七）仲温章草：有竹本、美术本、历代本、书画本致倒作"草章"；四库本误为"章革"；珠尘本为"章草"；潘本误为"草草"。后句"古雅微存"当指"章草"，故依珠尘本校勘。

（八）民则、立纲，尽是趋时之吏手：四库本误为"利手"。有竹本、珠尘本、集成本、美术本、书画本为"吏手"；潘本误为"吏乎"。

注释：

①趋吏适时：趋，归附；趋向。吏，官员，此处当指官方。适时，适合时宜。此处讲述书体演化因时而变。

②统绪：世代相继，传承有序。

③宣尼称圣时中，逸少永宝为训，盖谓通今会古，集彼大成，万亿斯

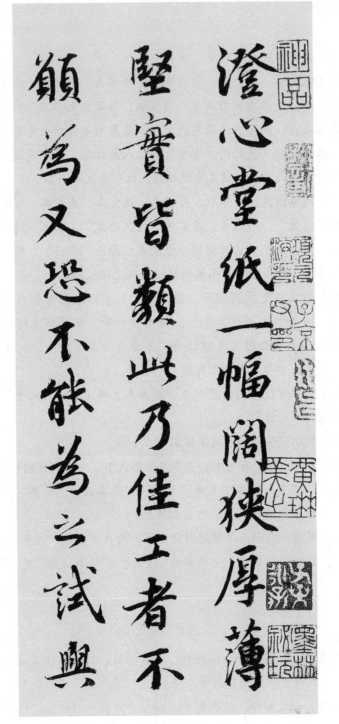

蔡襄《澄心堂帖》（局部）

年，不可改易者也：时中，儒家指立身行事，合乎时宜，无过与不及为时中。此句是项穆将王羲之喻为书法中的孔子，因为他的书法能够承前启后，集古贤之大成，故应当为亿万年的楷模，不可撼动更改。

④染翰：即指书法家。史牒：史册。缥缃：缥，淡青色；缃，浅黄色。古时书衣或书囊常用淡青、淡黄色的丝帛，后因代指书卷。难殚：难以尽述。

⑤轨躅：喻法则，规范。爰作指南：爰，称为。谓张芝、锺繇、王羲之、王献之四家可以作为后世的楷模。

⑥张之学，钟之资，不可尚已：张芝的学识、修养与锺繇的天资是无法超过、高出的。

⑦而学则稍谦：四库本作"而学则稍歉"。有竹本、珠尘本、美术本及其他为"而学则稍谦"。"谦"通"歉"，即缺少；不足。从上下文看，当指王羲之在"学"方面不及张芝，在"资"方面稍逊于锺繇。

⑧学笃乎钟，而资则微逊：笃，深。此句言王羲之在学养方面要深于锺繇，而在天资方面却稍有逊色。

⑨资禀英藻：天资杰出。齐辙元常：元常即锺繇。谓王献之的天资与锺繇相等。步尘张草：草书步张芝后尘，献之草书受张芝影响，紧随其后。

⑩踬：疲困。骏驰：急速地奔跑。畴：使相等。骥骤：骏马驰骋。

⑪岂萍语哉：萍，为浮萍，无根的漂浮。此处比喻没有根据的乱讲。

⑫学号深矣：言智永学养、基本功足够深厚。资称茂焉：言萧子云天资更为突出。

⑬褚、李标帜：褚，即褚遂良。李，即李邕。标帜，记号；符号。此处指代表。陆、颜蜚声：陆，即陆柬之。颜，即颜真卿。蜚声，扬名；驰名。

⑭若虞、若欧、若孙、若柳，藏真、张旭：虞，即虞世南；欧，即欧阳询；孙，即孙过庭；柳，即柳公权；藏真，即怀素。

⑮君谟：即宋代书法家蔡襄（1012—1067），字君谟。居仙游（今属福建），迁莆田。米芾《海岳名言》评曰："蔡襄书如少年女子，体态娇娆，行步缓慢，多饰铅华。"[1]概因其工丽有余，苍劲不足。但蔡襄在对法度的继承上可谓楷模。天水之朝：宋仁宗在位的时期（1023—1063）。

⑯李、苏、黄、米：李，即北宋书法家李建中（945—1013），字得

[1] 米芾《海岳名言》百川学海本。

中，自号岩夫民伯。开封人，徙居入蜀。"其书取敛势，形体紧结，用笔圆厚，法在李北海、颜真卿和杨凝式之间，但无李北海之朴拙、颜真卿之雄浑和杨凝式之超逸，显得拘谨。虽用笔苍老，但缺少气势和风采。"[1]存世墨迹《土母帖》《同年帖》等。黄，即宋代书法家黄庭坚（1045—1105），字鲁直，号山谷道人，洪州分宁人。与秦观、张耒、晁补之皆游于苏轼之门，号"苏门四学士"。工诗，为江西诗派鼻祖。善书法，尤工行、草，与苏轼并称"苏米"。楷书得《瘗鹤铭》之神采，草书宗怀素，而章法纵逸。传世墨迹有行书《松风阁帖》、草书《李太白忆旧游诗卷》《蔺相如廉颇传》等。

⑰邓、俞、伯机，亦可接武：邓，即元代书法家邓文原（1258—1328），字善之，一字匪石，人称素履先生。绵州人（今四川绵阳）。工正、行、草书，早法"二王"，后师李北海，但欠圆熟。俞，即元代书法家俞和（1307—1382），桐江人（今浙江桐庐），字子中，号紫芝。寓居钱塘（今杭州），隐居不仕。能诗，善书，早年见赵孟頫运笔之法，行草极似赵孟頫，好事者得其书，每用赵之款识，混淆世人，莫能辨之，足见得赵氏三昧。伯机，即元代书法家鲜于枢（1246—1301），字伯机，号困学山民，大都人（今北京）。早年学书"二王"，善行草，其书恣肆有奇态，赵孟頫极推重。存世书法有《渔父词》《石鼓歌》等。接武，细步徐行。武，足迹；行路足迹前后相接。

⑱观其纤浓诡厉之态：纤浓，纤巧艳丽。诡厉，奇异而刚烈。

⑲睿质：天资聪明。精专：精妙而专一。悬腕：执笔法。此处当指黄庭坚用笔空灵。此句言项穆认为如果有人可以综合米芾、赵孟頫、蔡襄、黄庭坚四人的优点，不仅可以超越唐宋诸贤，甚至可以位居王羲之之下，王献之之上。

⑳书迹杂糅，景濂、有贞、仲珩、伯虎：杂糅，混杂。景濂，即明代书法家宋濂（1310—1381），字景濂。金华人（今浙江浦江）。其书行笔萧散，有绵里裹铁之意。有贞，即明代书法家徐有贞（1407—1472），字元玉，号天全，南京吴人（今江苏苏州）。善行草，有怀素、米芾之风。仲珩，即明代书法家宋璲（1344—1380），字仲珩，浙江浦江人。洪武九年（1376）

[1]　徐利明《中国书法风格史》，第320页。

邓文原《章草急就章》（局部）

以濂故召为中书舍人，后其弟宋慎坐胡惟庸党，得罪，璲亦连坐，并死。璲精于篆、隶、真、草，时负盛名，有国朝第一之誉。伯虎，即明代书画家唐寅（1470—1523），字伯虎，号六如居士、桃花庵主、逃禅仙吏等，江苏吴县（江苏苏州）人。少聪颖，生性不羁，后经祝允明规劝，闭门读书，举弘治十一年（1498）乡试第一，后往会试，因考场舞弊案被牵连，罢黜功名，自此一心致力于书画。与文徵明、祝允明、徐祯卿齐名，号"吴中四才子"。寅诗、书、画均有才情，曾自称"江南第一风流才子"，书宗"二王"，俊逸艳丽。有墨迹《落花诗卷》存世。

㉑伯琦、应祯、孟举、原博：伯琦即明代书法家周伯琦（1298—1369），字伯温，号玉雪坡真逸，饶州人。博学工文章，而尤以篆、隶、真、草，擅名当时。篆师徐铉、张有。行笔结字殊有隶体，字颇肥，而玉润可爱。至正间，顺帝命篆"宣文阁宝"题匾。所临《石鼓文册》现藏故宫博物院。应祯即明代书法家李应祯（1431—1493），字贞伯，一名维熙，长洲（今江苏苏州）人。景泰四年（1453）举乡试，入太学，授中书舍人。弘治（1488—1505）中为太仆少卿。博学好古，篆、楷俱入格，真、行、草、隶皆清润端方，虽潜心古法，而所自得为多。孟举即明代书法家詹希原，字孟举，广东新安人。洪武初官中书舍人，以书名世。善大字榜书，得欧、虞、颜、柳之法，时宫殿、城门匾额多出自詹手。原博即明代书法家吴宽（1435—1504），字原博，长洲（今江苏苏州）人。官至礼部尚书。工诗文、书法，行书宗苏轼，姿态秀润，时出奇崛。

㉒希哲、存礼：希哲，即明代书法家祝允明。存礼，即明代书法家丰坊。

㉓弃陈而学许者也：典出《孟子·滕文公章句上》："陈相见许行而大悦，尽弃其学而学焉。"[1]弃陈良之儒道，而改学许行神农之道。比喻抛弃好的而学习差的。

㉔其功岂少补邪：其功劳尚能稍稍弥补过失。文氏父子，微仲学比子昂，资甚不逮，笔气生尖，殊乏蕴致，小楷一长，秀整而已：此句言文徵明父子皆善书法，文徵明与赵孟頫相比，学养方面可以比肩，天资却不及赵。用笔常露锋，故有尖利之弊，缺乏韵致。小楷虽出众，也无非是秀润整齐而已。

[1] 朱熹《四书章句集注·孟子集注》卷三，文渊阁《四库全书》本。

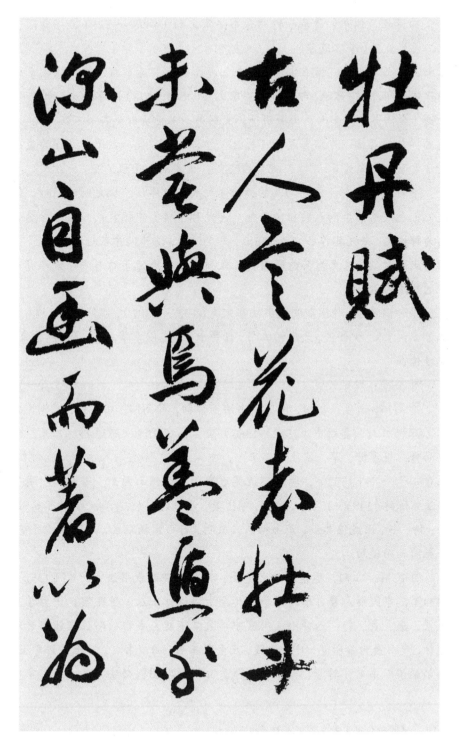

祝允明《牡丹赋》（局部）

㉕寿承、休承：寿承，即明代书法家文彭（1498—1573），字寿承，号三桥，长洲（今江苏苏州）人，文徵明长子。少承家学，工书，善真、行、草书，尤工草、隶。楷书宗法钟、王，草书效法怀素。且工篆刻，被奉为明代流派印鼻祖。休承，即明代书法家文嘉（1501—1583），字休承，号文水，长洲（今江苏苏州）人，文徵明子，文彭弟。王世贞以为其书不及兄文彭，而画得其父真传。克绍箕裘：《礼记·学记》："良冶之子，必学为裘；良弓之子，必学为箕。"[1]此处喻文彭、文嘉两人子承父业。

㉖此句言文彭、文嘉两人的精妙之处尚不及丰坊、祝允明的精妙，但是他们也没有沾染两人的粗陋之处。《无称子传》中记载："当文寿丞先生为郡广文，每见其作书，仿之宛似，先生惊叹，谓其风骨在赵承旨上。"[2]项穆少年时期，文彭对其青眼有佳，故项穆对文氏父子的书法评价具有一定的感情因素。

㉗仲温章草：仲温即明代书法家宋克（1327—1387），字仲温，长洲（今江苏苏州）人。少任侠，久厌而工书，日费十纸，尤以章草名世。有《急就章》墨迹传世。

㉘公绶：即姚绶。

㉙高阳、道复：高阳，即明代书法家许初，号高阳，字复初，长洲（今江苏苏州）人。嘉靖中（1552—1566）应贡，官至汉阳府通判。工篆，庄整而秀，兼善楷、草，宗法"二王"，亦工大字，不轻与人书，又能刻石。嘉靖三十一年（1552），尝题《仇英送朱子羽令铅山图》。道复，即明代书法家陈淳（1483—1544），名淳，字道复，号白杨山人，长洲（今江苏苏州）人。诗、书、画咸臻其妙，正书初从文徵明，行书宗杨凝式，老笔纵横可赏，小篆潇洒而挺劲。

㉚民则、立纲，尽是趋时之吏手：民则，即明代书法家沈度（1357—1434），字民则，号自乐，明华亭（今上海松江）人。性敦实，少力学，善篆、隶、真、行、八分书。洪武中举文学不就，成祖初即位诏能书者入翰林，度书最为帝所赏，日侍便殿，凡金版玉册，必命书之。官至侍讲学士，与弟粲俱以书名，时号"大小学士"。立纲，即明代书法家姜立纲，字廷

[1] 《礼记集说》卷三，文渊阁《四库全书》本。
[2] 王穉登《无称子传》见本书附录。

宋克《急就章》（局部）

宪，号东蹊，浙江瑞安人。天顺（1457—1464）中授中书舍人，成化（1465—1487）初官太常少卿。善楷书，清劲方正。王世贞称："姜立纲，永嘉人。以书直内阁，至太常卿。小变二沈为方整，就其体中可谓工至，而不免俗累。"〔1〕沈度与姜立纲之书深受帝王喜爱，皆当时官方善书之流的代表。

㉛ 欧、孙：欧，即欧阳询。孙，即孙过庭。倪瓒（1301—1374）：元代书画家，字元镇，号云林，又署云林子、云林散人，别号荆蛮氏、净名居士、幻霞生，江苏无锡人。善书画，书多小字真书，其书结体、用笔的形态很似南北朝写经，但笔致清健、挺劲。由于其山水画在明代颇有影响，所以其书体也多有摹拟者。然项穆却以为其书"苦涩寒酸"不可学。徐利明先生认为他是元代"逸士"书法的代表人物，"用笔的丰富变化、随势处置又与写经体的通篇一致，形成惯式的形式表现特征大异其趣"〔2〕，在元代复古书风的主流之外另辟蹊径。传世墨迹多散见于山水画的题跋。《四库提要》中评论《书法雅言》"大旨以晋人为宗，而排苏轼、米芾书为棱角怒张；倪瓒书为寒俭，轼、芾加以工力可至古人，瓒则终不可到"。而通观全文，唯此处谈及倪瓒，并非重点，由此可见《四库提要》深受资学附评篇的影响。老彭：《论语·述而》："子曰：述而不作，信而好古，窃比于我老彭。"〔3〕汉郑玄、王弼以老为老聃，彭为彭祖。此处指如同老聃、彭祖那样的高龄。

今译：

自周之后，汉以前，篆隶占多数，楷书尤为稀少，汉以后真书、章草、行书、草书，因迎合官吏便捷书写应运而生。姑且省略上古，而详细阐述当代。道之系统，开始于三代，而完善于东周；书法之源流，开始于六爻，而兴盛于两晋。孔子称圣合乎时宜，王羲之的书法将永远奉为宝训，可以说他是融会贯通，集彼大成，艺载万年，不可更改变易的。只是自晋以来，擅长书法的人，史册中为之记载扬名者，每朝每代都不缺乏，评论难以详

〔1〕　王世贞《弇州四部稿》卷一百五十四，文渊阁《四库全书》本。
〔2〕　徐利明《中国书法风格史》，第375页。
〔3〕　杨伯峻《论语译注》，第74页。

沈度楷书《敬斋箴》(局部)

尽。若是品级原本不高，真迹又没有留传下来，我所列举的行列中，便不复议论了。曾闻张、钟、羲、献为书法家四绝，都可以当作法则，称为后世楷模。这四位贤哲，是天资与学识兼善之人，若是详细品评，也会有所差异。张芝的学识，锺繇的天资，是难以超过的。王羲之的天资要比张芝聪敏，而学识则稍稍欠缺；学识方面要深于锺繇，而天资则略微逊色。张芝的学识已经达到十成，天资则有七成，锺繇与其相反，王羲之两方面均达到了九成。王献之天资杰出，可与锺繇并驾齐驱，只是学识还不够深厚，草书步张芝后尘。可惜他英年早逝，未能完全施展自己的才华，若能像玉器般重新雕琢，定能超越几位前贤。他自称已经超过了父亲，是有些自矜，若是假以数年，恐怕就不是没有根据的话了。六朝名家，智永精妙熟练，学识堪称深厚；萧子云飘逸飞扬，天资可谓卓越。至于唐代诸贤的天资，以褚遂良、李邕为楷模；论学识功力，陆柬之、颜真卿声名驰誉。如虞世南、欧阳询、孙过庭、柳公权、怀素、张旭这些人互有长短，或者学识占六七而天资占四五，或者天资占六七而学识占四五。观看他们笔势的熟练程度，姿态端庄还是妍媚，便大概可知。宋代的名家，以蔡襄为首，可与唐代诸贤同为模范，天水年间，他是书坛的中流砥柱。李建中、苏东坡、黄庭坚、米芾，正邪参半，总而言之都是旁流之品。其后书法，赵孟頫为正源，邓文原、俞和、鲜于枢三人亦可以紧随其后。只是妍媚丰厚，骨气显得不足。蔡襄学识有六而天资有七，赵子昂学识有八而天资有四。仅此而已，两朝之中蔡、赵两人脱颖而出。米芾的天资，不在褚、李两人之下，但学力尚有不及，只是过分施展天资。观其书法纤巧艳丽、奇异刚烈，犹如在沙中寻找金子一样。赵子昂的学识，与前面的陆柬之、颜真卿相比，骨气要弱，酷似他的为人。大体说来宋代诸贤天资超过学识，元代诸贤学识优于天资。若是禀赋如米芾的睿智，劝勉其如赵子昂般精妙专一，宗法蔡襄的遒劲，学习黄庭坚的悬腕，这不仅是超过三唐，越过宋、元，而是安处于王羲之之下，王献之之上了。明朝兴盛以来，书风混杂，宋濂、徐有贞、宋璲、唐寅仅是承接了元代的风气，周伯琦、李应祯、詹希原、吴宽稍稍通晓唐、宋。祝枝山、丰坊天资与学识相等，早年以晋、唐为楷模，晚年归于怪俗，竞相书写丑恶之态，只能令凡夫俗子惊骇。这便是居住在华夏之地却变得犹如蛮夷，抛弃陈良之儒道，而改学许行神农之道。然而能让后学之士懂得宗法晋、唐，这个功劳也可以稍稍弥补其过失。文氏父子，以文徵明与赵

孟頫相比，学养方面可以比肩，天资却不及赵。用笔常露锋，故有尖利之弊，缺乏韵致。小楷虽出众，也无非是秀润整齐而已。文彭、文嘉两人天资都超过了父亲，初学便是正路，且能子承父业。扼要而论，精妙之处尚不及丰坊、祝允明，但是他们也没有沾染两人的粗陋之处。宋克章草，尚存有古雅之气；姚绶行书、真书，质朴苍劲犹在。许初、陈淳仅有米芾的遗风，沈度、姜立纲不过是迎合时风的官吏书手。若能有丰坊、祝允明的天资，兼具文徵明的学识、文彭的风雅飘逸、文嘉的峭拔劲健，那岂不是欧阳询、孙过庭再现吗？

若是下笔时苦涩寒酸，如同倪瓒的手法，纵然享有老彭那样的高寿，也不能达到理想的境界。

规　矩

解题： 无规矩不成方圆，项穆认为书法当以"入晋""宗王"为规矩准则。并以自然界种种现象为实例，阐述天地之间万物莫不遵循规矩而造就大美，同时批评讥讽那些不懂得遵循规矩而妄作的无稽之徒。

原文：

天圆地方，群类象形，圣人作则，制为规矩。故曰规矩方圆之至，范围不过，曲成①不遗者也。《大学》之旨，先务修齐正平②；皇极之畴，首戒偏侧反陂③。且帝王之典谟训诰；圣贤之性道文章，皆托书传，垂教万载，所以明彝伦而淑人心也④。岂有放僻邪侈⑤，而可以昭荡平正直之道者乎？古今论书，独推两晋，然晋人风气，疏宕不羁⑥，右军多优，体裁独妙。书不入晋，固非上流；法不宗王，讵称逸品⑦。六代以历初唐，萧、羊以逮智永⑧，尚知趋向，一体成家。奈自怀素，降及大年⑨，变乱古雅之度，竞为诡厉之形。暨夫元章，以豪逴卓荦之才，好作鼓弩惊奔之笔⑩。且曰："大年之书，爱其偏侧之势，出于二王之外。"是谓子贡贤于仲尼，丘陵高于日月也⑪！岂有舍仲尼而可以言正道，异逸少而可以为法书者哉？奈何今之学书者，每薄智永、子昂似僧手，诮真卿、公权如将容⑫。夫颜、柳过于严厚，永、赵少夫奇劲⑬，虽非书学之大成，固自书宗之正脉也。

且穹壤之间，莫不有规矩，人心之良，皆好乎中和。宫室，材木之相称也；烹炙，滋味之相调也；笙箫，音律之相协也，人皆悦之。使其大小之不称，酸辛之不调，宫商⑭之不协，谁复取之哉？试以人之形体论之，美丈夫贵有端厚之威仪，高逸之辞气⑮；美女子尚有贞静之德性，秀丽之容颜。岂有头目手足粗邪癫瘟，而可以称美好者乎？形象器用无庸言矣⑯。至于鸟之窠，蜂之窝，蛛之网，莫不圆整而精密也。可以书法之大道，而禽虫之不若乎？此乃物情，犹有知识也，若夫花卉之清艳，蕊瓣之疏丛，莫不圆整而修对焉⑰。使其半而舒，半而挛也，皆瘠蝨之病⑱，岂其本来之质哉？独怪偏侧出王之语，肇自元章一时之论，致使之浅近之辈，争赏毫末之奇，不探中和之源，徒规诞怒⑲之病，殆哉书脉，危几一缕矣！况元章之笔，妙在转折结构之间，略不思齐鉴仿⑳，徒拟放纵剽勇之失，妄夸具得神奇，所谓舍其长而攻其短，无其善而有其病也，与东施之效颦，复奚间哉㉑？

圆为规以象天，方为矩以象地。方圆互用，犹阴阳互藏㉒。所以用笔贵圆，字形贵方，既曰规矩，又曰之至。是圆乃圆神㉓，不可滞也；方乃通方，不可执也。此由自悟，岂能使知哉？晋魏以前，篆书稍长，隶则少扁。锺、王真行，会合中和。迨及信本㉔，以方增长。降及旭、素，既方更圆，或斜复直。有"如何"本两字，促之若一字；"腰""昇"本一字，纵之若二字者，然旭、素飞草，用之无害，世但见草书若尔。予尝见其《郎官》㉕等帖，则又端庄整饬，俨然唐气也。后世庸陋无稽之徒，妄作大小不齐之势，或以一字而包络数字，或以一傍而攒簇数形，强合钩连，相排相纽；点画混沌，突缩突伸，如杨秘图、张汝弼、马一龙之流㉖，且自美其名曰梅花体。正如瞽目丐人，烂手折足；绳穿老幼，恶状丑态；齐唱俚词，游行村市也。夫梅花有盛开，有半开，有未开，故尔参差不等。若开放已足，岂复有大小混杂者乎？且花之向上、倒下、朝东、面西，犹书有仰收俯压、左顾右盼也。如其一枝过大，一枝过小，多而六瓣，少而四瓣，又焉得谓之梅花耶？形之相列也，不杂不糅；瓣之五出也，不少不多。由梅观之，可以知书矣。彼有不察而漫学者，宁非海上之逐臭㉗哉！

校勘记：

（一）好作鼓弩惊奔之笔：四库本、有竹本、青镂本、珠尘本为"鼓

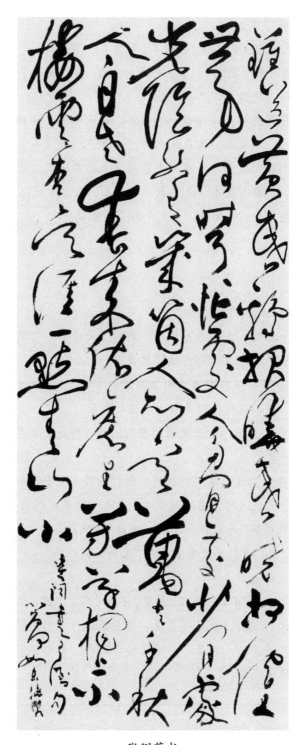

张弼草书

努"。"努"通"弩"。

（二）半而挛也：有竹本、青镂本、珠尘本、书画本、美术本、历代本、集成本、潘本为"半而栾也"。挛，有卷曲之意，与上文"半而舒"相对仗。"栾"文义不通，故依据四库本校勘。

（三）是圆乃圆神：四库本、有竹本、珠尘本为"圆神"；美术本、历代本、书画本、集成本、潘本致倒作"神圆"。

（四）犹书有仰收俯压：美术本、历代本、书画本、集成本、潘本误为"仰伏俯压"；据有竹本、青镂本、四库本、珠尘本校勘。

（五）青镂本自"圆为规以象天"后全段脱漏。

注释：

① 曲成：多方设法使有成就。

②《大学》之旨，先务修齐正平：典出《大学》："欲治其国者，先齐其家，欲齐其家者，先修其身，欲修其身者，先正其心……心正而后身修，身修而后家齐，家齐而后国治，国治而后天下平。"[1] 项穆以儒家思想的宗旨为基点，强调道德伦理是书法规矩之本。

③ 皇极之畴：皇极，帝王统治的准则。畴，种类，分界。偏侧反陂：不公正而偏颇一边。

④ 典谟训诰：制度、法规的谋划。训，指教导之辞；诰，指诏书或告诫之文。彝伦：天地人之常道。淑人心：令人心清澈，明白。

⑤ 岂有放僻邪侈：美术本、历代本、书画本、集成本为"岂有放辟邪侈"；据四库本、有竹本、青镂本、珠尘本为"岂有放僻邪侈"。"辟"通"僻"。放僻邪侈，放纵邪恶。

⑥ 昭：彰明。疏宕不羁：疏宕，放纵，不拘小节。不羁，豪放，不受约束。

⑦ 书不入晋，固非上流法不宗王，讵称逸品："书不得晋人韵致，绝不是上流之书"法不宗"二王"，不能称为逸品。米芾亦云："草书若不入晋人格，聊徒成下品。"[2]

〔1〕 朱熹《四书章句集注·大学章句》大学，文渊阁《四库全书》本。
〔2〕 米芾《张颠帖》墨迹本。

⑧六代以历初唐，萧、羊以逮智永：六代，又称"六朝"，吴、东晋、宋、齐、梁、陈相继建都建康（今南京），史称"六朝"。萧，即萧子云。羊，即南朝书法家羊欣（370—442），字敬元，泰山南城人（今属山东费县西南）。官至中散大夫、义兴太守。亲受王献之传授书法。梁沈约称其"尤善于隶书，子敬之后，可以独步"。

⑨降及大年：大年，即宋宗室赵令穰，字大年，神宗、哲宗（1068—1100）间人，官至崇信军节度观察留后，追封荣国公。善画、工草书。《书史会要》云："尝作小草，如聚蚊蚋，如撮针铁，笔道而法足，观之使人目力茫然，诚可喜也。"[1]

⑩卓荦：卓绝出众。好作鼓弩惊奔之笔：鼓弩，拉开弓弩，喻笔力弩张。此句言米芾才华出众，用笔故作惊人弩张之势。

⑪此句言如果说大年的书法，用笔喜偏侧取势，就是超出"二王"之外另辟蹊径的话，那简直就是说子贡要贤于孔子，丘陵比日月还高的无稽之谈。

⑫每薄智永、子昂似僧手，诮真卿、公权如将容：轻薄智永与赵孟頫的字如僧人的写经体，死板而少生气，讥笑颜真卿与柳公权的字如武将，过多武夫之气。

⑬夫颜、柳过于严厚，永、赵少夫奇劲：颜真卿与柳公权之书过于严谨厚重，智永与赵孟頫之书少却奇姿劲健。项穆认为他们虽非集大成的人，却都是书学正脉。

⑭宫商：指音调。

⑮辞气：言辞声调。

⑯癫瘅：恶疮肿胀。无庸言矣：无须多言。

⑰此句言天地之间万物亦有规矩方圆，禽鸟鱼虫因齐整、修对而创造了自然之美，而书法大道，道法自然，难道还不知遵守这些自然之美的规律吗？这也是项穆依据自然万物美的规律而提出书法当遵循《大学》之旨："先务修齐正平。""可以书法之大道"，"可"通"何"，此处当"何以"之意。

⑱半而挛也，皆瘕蛊之病：挛，有卷曲之意，与上文"半而舒"相对仗。

[1] 陶宗仪《书史会要》卷六，文渊阁《四库全书》本。

梁萧子云书

仲问于丞曰道可得而有乎曰汝身非汝有汝何
得有夫道帝曰吾身非吾有孰有之哉曰是天
地之委形也生非汝有是天地之委和也性命非汝
有是天地之委顺也孙子非汝有是天地之委蜕
也故行不知所往处不知所持食不知所以天地强阳

萧子云小楷（局部）

赵孟𫖯《南谷帖》

"蛊"通"蠹"。瘠蛊，疾疫，蛀蚀。

⑲ 徒规诞怒：仅从怪诞、猛烈为准则。

⑳ 思齐鉴仿：见贤思齐，借鉴正法。

㉑ 复奚间哉：还有什么差别吗？

㉒ 圆为规以象天，方为矩以象地。方圆互用，犹阴阳互藏：天圆地方，古人对天地的认识。阴阳互补，亦为中和之美。从此节可见项穆融合了道家学说，对"中和之美""道法自然"这些超乎形质之上的定义，从视觉的具象到抽象进行了精彩的阐释。

㉓ 是圆乃圆神：圆神，圆润而有神采。

㉔ 信本：即欧阳询。

㉕《郎官》：即《郎官厅壁记》，亦称《郎官石柱记》。张旭楷书。唐开元二十九年（741）十月刻。

㉖ 如杨秘图、张汝弼、马一龙之流：杨秘图，即明代书法家杨珂，字汝鸣，余姚人（今属浙江），隐居秘图山，故称"杨秘图"。从师王守仁，书法初学"二王"，后愈加放逸。王世贞评曰："柔笔疏行，了无风骨。所谓南路体也。"[1]张汝弼，即明代书法家张弼（1425—1487），字汝弼，号东海，松江华亭人。官至兵部主事，进员外郎，迁南安知府。自幼颖拔，善诗文，工草书，怪伟跌宕，震撼一时。

㉗ 海上之逐臭：典出《吕氏春秋·遇合》："人有大臭者，其亲戚、兄弟、妻妾知识，无能与居者，自苦而居海上。海上人有说其臭者，昼夜随之而弗能去。"[2]比喻有怪癖嗜好的人。

今译：

天圆地方，万物象形，圣人以此为准则，制定了规矩。因此称规矩是方圆的极致，遵循规范而不超越，多方设法则不会有遗漏。《大学》的主旨，务求"修身、齐家、治国、平天下"；帝王统治的准则，首要警戒不公正而偏颇一边。而且帝王的典章法规，诏书告诫之文；圣贤的道德文章，都

〔1〕 王世贞《弇州四部稿》卷一百五十四，文渊阁《四库全书》本。

〔2〕 《吕氏春秋》卷十四，文渊阁《四库全书》本。

需要依托文字来传承，垂教万世，可以阐明天、地、人之常道，美化人的心灵。岂有放纵邪恶，却能显扬公平正直的大道？古今论书，唯独推崇两晋，然晋人的风格气度、放纵不羁，只有王羲之优优合度，书体结构独具精妙。书不得晋人韵致，绝不是上流之书；法不宗"二王"，不能称为逸品。自六代至初唐，从萧子云、羊欣到智永，尚懂得正确的方向，专精一体而成家。奈何从怀素发展至赵大年，变乱了古雅的法度，竞相作怪异猛烈之形态。到了米芾，放纵舒展卓绝出众的才华，喜欢惊人怒张的奔放笔势。并且说："赵大年的书法，我喜欢那些偏锋、侧锋而产生的笔势，因为超出了'二王'之外。"这简直是说子贡贤于孔子，丘陵高于日月！岂有舍弃孔子而可以谈论正道，变异王羲之而可以成为法书的？奈何当今学习书法的人，每每轻薄智永与赵孟頫的字如僧人的写经体，死板而少生气，讥笑颜真卿与柳公权的字如武将，过多武夫之气。颜、柳过于严密、厚重，永、赵缺少奇姿、劲健，虽然他们不是书法中集大成的人物，但仍不失为书学正脉。而且天地之间，莫不有规矩，人心向善，都喜好中和。建筑宫室构建木材要对称；烹饪饭菜口味要调和；演奏笙箫音律要和谐，人们都会喜欢。假使大小不相称，酸辣不调和，宫商音调不相谐，有谁会取用呢？试以人的形体来论述，美男子贵有端庄敦厚的威仪，高雅脱俗的谈吐；美女子崇尚有贞洁恬静的品质，清秀美丽的面容。岂有头眼手脚粗笨、恶疮肿胀，而能称为美好的？形象器用无庸致言。至于鸟巢、蜂窝、蛛网，没有不圆整而精密的。难道书法这样的大道，还不如禽鸟昆虫吗？这些是世间常情，犹有知识，比如花卉清秀艳丽，蕊瓣或疏或密，没有不圆整而遵循对称的。假使一半舒展，一半卷曲，都是疾疫虫蛀的病态，岂能是原本的形质？唯独奇怪偏侧便是超出王羲之的说法，自从米芾一时之论，致使那些浅陋无知之徒，争相赞赏那些末流的奇异，而不去探究中和的源头，仅从怪诞、猛烈为准则已经形成了毛病，危险啊！书法的正脉几乎仅存一缕细线了。何况米芾用笔，妙在转折结构之间，省略此优点而不效法，一味模拟他放纵勇猛的过失，还虚妄地矜夸得到了神奇，可以说是舍弃优点，专攻短处，没有得到米的优点，却学到了他的毛病，与东施效颦有何差别啊？

　　圆用规如同天，方用矩如同地。方圆互用，犹如阴阳互藏。所以用笔贵能圆，而字形贵能方，既可以说是规矩，又可以说是极致。这种圆是圆

之神采，不可拘泥；这种方是通融之方，不可固执。这些需要自己领悟，岂能是别人可以教会的啊？魏晋以前，篆书稍长，隶书稍扁。锺繇、王羲之的真书、行书会合为中和。等到欧阳询，使方增长。再到张旭、怀素，将方更改为圆，或将斜恢复为直。例如"如何"原本是两字，由于字势连绵而成为一字；"腰""昇"原本是一字，由于放纵而如同两字，然用在张旭、怀素的大草之中却没有感到危害，世间人所见到他们的草书大致如此。我曾经见过张旭的《郎官石柱记》等帖，却又端庄严谨，俨然是大唐的气息。后世平庸浅陋的无稽之徒，妄作大小不齐的书势，或者一字中包罗多字，或者一傍攒簇多种形态，牵强钩连，布排别扭，点画混浊不清，伸缩唐突。如杨秘图、张汝弼、马一龙之流，居然美其名曰"梅花体"。就如同瞎眼的乞丐，烂手折足；用绳子穿连老幼，形态丑恶，一起唱着粗俗滥调，行走于乡村市井。凡梅花有盛开，有半开，有未开，因此参差不齐。若是到了盛开的季节，哪还有大小混杂的现象？而且花朵向上、倒下、朝东、面西，犹如书法的仰、收、俯、压，左顾右盼。如果一枝过大，一枝过小，多的六瓣，少的四瓣，又怎么能说是梅花呢？形态相互排列，不杂不糅；花瓣五出，不少不多。通过观赏梅花，便可以通晓书法规矩的道理。那些不懂得审察的轻慢之徒，难道不是有怪癖嗜好的人吗！

常　变

解题：常乃通常、正常；变乃变化、变通。项穆在规矩篇后阐述常变，是强调遵规守矩并非拘泥而不知变通。又具体描述了"草书之妙"妙在变化丰富。

原文：

宣尼疾固[①]，规矩诸说无乃固乎？古人有缺波折刀之形，画沙印泥之势[②]，无乃越于规矩之外哉[③]？夫字犹用兵，同在制胜。兵无常阵，字无定形，临阵决机，将书审势，权谋庙算[④]，务在万全。然阵势虽变，行伍不可乱也；字形虽变，体格不可逾也。譬之青天白云，和风清露，朗星皓月，寒雪暑雷，此造化之生机，其常也。迅霆激电，霪雨飓风，夏雹冬雷，

扬沙霾雾，此阴阳之杀机，其变也。凡此之类，势不终朝，四时皆然，晦冥无昼矣 ⑤。所以脱巾跣足，大笑狂歌，园林丘壑，知己相逢，饮酒玩花，或可乃尔 ⑥。如君亲侍从之前，大宾临祭之日，岂容狂放恣肆若此乎 ⑦？是故宫殿庙堂，典章纪载，真为首尚 ⑧；表牒亭馆，移文题勒，行乃居先 ⑨。借使奏状碑署，潦草颠狂，亵悖何甚哉 ⑩！信知真、行为书体之常，草法乃一时之变。赵壹非之，岂无谓哉 ⑪？所云草体，有别法焉。拨镫提捺，真行相通，留放钩环，势态迥异 ⑫。旋转圆畅，屈折便险，点缀精彩，挑竖枯劲，波趯耿决，飞度飘扬，流注盘纡，驻引窈绕 ⑬。顿之以沉郁，奋之以奔驰，奕之以翩跹 ⑭，激之以峭拔。或如篆籀，或如古隶，或如急就，或如飞白。又若众兽骇首而还跱 ⑮，群鸟举翅而欲翔，猿猴腾挂乎丛林，蛟龙蟠蜿于山泽。随情而绰其态，审势而扬其威 ⑯。每笔皆成其形，两字各异其体 ⑰。草书之妙，毕于斯矣。至于行草，则复兼之。衄挫行藏，缓急措置 ⑱，损益于真草之间，会通于意态之际，奚虑不臻其妙哉 ⑲！

校勘记：

（一）无乃越于规矩之外哉：四库本、有竹本、青镂本、珠尘本皆有"哉"字。美术本、历代本、书画本、集成本、潘本脱漏。

（二）权谋庙算："庙算"是由朝廷制定的克敌谋略。四库本、有竹本、青镂本、珠尘本为"庙算"；美术本、历代本、书画本、集成本为"妙算"，当为校勘，但未如原意准确。

（三）是故宫殿庙堂：书画本误为"是故官殿庙堂"。

（四）所云草体：四库本、有竹本、青镂本、珠尘本为"所云"；美术本、历代本、书画本、集成本、潘本为"所谓"。

（五）奕之以翩跹：四库本缺"跹"字。

注释：

①疾固：讨厌那些顽固而不知变通的人。语出《论语·宪问》："微生亩谓孔子曰：'丘何为是栖栖者与？无乃佞乎？'孔子曰：'非敢为佞也，

疾固也。'"〔1〕

②画沙印泥之势：形容书法"中锋""藏锋"之妙。画沙，言锥锋画入沙里，沙形两边凸起，中间凹成一条线。印泥，言印章印盖在泥上（古代印章做封泥用，直接钤印在泥中），文字线条隆起。此两者皆比喻用笔功夫精深，线条有力度。唐褚遂良《论书》中首先提出："用笔当如锥画沙，如印印泥。"

③无乃越于规矩之外哉：难道不是超越规矩之外了吗？

④权谋庙算：庙算，由朝廷制定的克敌谋略。

⑤晦冥：昏暗。"譬之"句言自然界之种种常态与种种变化，伴随季节和时间不息变动、运转。

⑥跣足：跣，音 xiǎn，光着脚。此句言平日与知己朋友在一起玩乐可以放浪形骸、尽兴尽情。

⑦大宾临祭之日：大宾，指接待贵宾。临祭，大型的祭祀典礼。典出《论语·颜渊》："出门如见大宾，使民如承大祭。"〔2〕此句言若是在贵宾面前，或是祭祀的典礼上，岂能如此狂放恣肆？

⑧典章纪载，真为首尚：典章、纲纪这些文体，以楷书为最佳。

⑨表牍亭馆，移文题勒，行乃居先：表，记载事物。牍，书版；木简。亭馆，即亭馆斋号。移文，犹檄文。题勒，题署，镌刻。行乃居先，以行书为最佳。

⑩借使奏状碑署：假使向皇帝奏事的章表，碑刻题署。褒悖何甚哉：褒，轻慢而不庄重。悖，谬误。

⑪赵壹非之，岂无谓哉：后汉赵壹作《非草书》专事抨击草书，盖其时草书渐行，赵壹则欲返于仓颉、史籀，虽有悖书体的正常发展，但也体现了当时主张书法应当实用的观点。故项穆在谈到书写奏章不可用草书时，想到了赵壹的观点。

⑫拨镫提捺：指运笔之执笔法。拨镫，亦称"拨镫四字法"。指执笔运指如捻拨灯芯状。清朱履贞《书学捷要》云："书有拨镫法。镫，古'灯'字，拨镫者，聚大指、食指、中指撮管杪若执镫，挑而拨镫，即双钩法也。"提捺，

〔1〕 杨伯峻《论语译注》，第 176 页。
〔2〕 杨伯峻《论语译注》，第 139 页。

当指"提飞""捺满",皆用笔之法。提飞,用以取得笔画"瘦"的效果。捺满,用以取得笔画"肥"的效果。留放钩环:留,即行笔过程中涩而不滞,逐步顿挫,留得住。放,即放纵笔势。钩,笔法之一。环,用笔之法,亦称回环。

⑬便险:熟练迅捷。波趯耿决:波,即"捺"。趯,即"钩"。耿,强硬;刚直。决,果敢。盘纡:盘会纡曲。驻引窈绕:驻,笔法之一。按笔力量较小,即"稍停",力到纸即行。引,拉;牵,亦用笔之法。窈绕,幽静,环绕。

⑭奕之以翩跹:跹,音 xiàn。翩跹,飘逸飞翔貌。

⑮众兽骇首而还跱:众野兽惊骇后欲奔而尚止,比喻有欲动而未动之势。

⑯随情而绰其态,审势而扬其威:跟随性情而抓取姿态,审察其势而发扬其威。

⑰每笔皆成其形,两字各异其体:言用笔丰富,含变化。同样的字而能使其形态各异。

⑱衄挫行藏,缓急措置:衄,畏缩,此处指收笔。挫,顿挫。两种笔法。行藏,即行笔与收笔。措置,安排,处理。

⑲会通:融会贯通。臻:到达。

今译:

孔子讨厌那些顽固而不知变通的人,规矩等篇章难道不是顽固不知变通吗?古人有缺波、折刀的字形,画沙、印泥的笔势,难道不是超越规矩之外的吗?写字犹如用兵,同样是以取得胜利为目的。用兵没有不变的阵势,结字没有固定的字形,临阵之时根据实际情况谋划决策,将要书写时审察各项条件决定书势,随机应变的谋略和决策,务必要万无一失。虽然阵势变化了,队伍却不可混乱;字形改变了,体制格局却不可破坏。比如青天白云,和风清露,朗星皓月,寒雪暑雷,都是造化生机,属于通常的状态。迅霆激电,霪雨飓风,夏雹冬雷,扬沙霾雾,是阴阳蕴藏的杀机,属于异常的变化。若是如此,终日不止,四时皆然,则会昏暗而没有白昼。所以脱去头巾赤足奔走,大笑狂歌,在园林山水之间,与知己友人一起饮酒赏花,尚可如此。如若是在贵宾面前,或是大型的祭祀典礼上,岂能容

得如此狂放恣肆？因此，在宫殿庙堂之上，典章、纲纪之类的文体，真书是首选。木牍记事，亭馆匾额，檄文、题署，行书当居先。假使向皇帝奏事的章表，碑刻题署，也写得潦草癫狂，则是过于轻慢而不庄重。由此可知真书、行书为书体之常态，草书乃一时的变化。赵壹责难草书，难道没有他的道理吗？所谓草书，有其特有的技法。拨镫提捺，与真书、行书相通，留放钩环，则势态大有不同。旋转圆融顺畅，曲折便捷险峻，点缀精妙多彩，挑竖枯瘦劲健，波趯刚直果敢，飞度飘逸轻扬，流注盘会纡曲，驻引窈窕环绕。顿笔则沉郁，奋笔则奔驰，奕奕则有飘逸之姿，激荡则显峭拔之势。或如篆籀，或如古隶，或如急就，或如飞白。又如众兽惊骇后欲狂奔而尚未动，群鸟举翅而欲飞翔，猿猴腾跃悬挂在丛林之中，蛟龙蟠曲蜿蜒在山河之间。跟随性情而抓取姿态，审察其势而显露神威。每笔都有各自的形态，两字具有不同的体势。草书的精妙，全在于此。至于行草书，则能兼得。收笔、顿挫或行或藏，缓急安排处置，增减于真书与草书之间，其意态融会贯通之时，何虑不能到达理想的妙境啊！

正　奇

解题："正"用以指规范、中正、正直等意义；"奇"用以指变化、特异、出新等意义，两者要相辅相成。此节项穆以正奇中和为评判标准，对历代书法家的得失加以评判，从而阐述笔法、字形和谋篇中的正奇变化，提出要"从容中道"，方得"天然之巧"的境界。

原文：

书法要旨，有正与奇。所谓正者，偃仰顿挫[①]，揭按照应，筋骨威仪，确有节制是也[②]。所谓奇者，参差起复，腾凌射空，风情恣态，巧妙多端是也。奇即运于正之内，正即列于奇之中[③]。正而无奇，虽庄严沉实，恒朴厚而少文[④]。奇而弗正，虽雄爽飞妍，多谲厉而乏雅[⑤]。奈夫赏鉴之家，每指毫端弩奋之巧，不悟规矩法度之逾[⑥]。临池之士，每炫技于形势猛诞之微[⑦]，不求工于性情骨气之妙。是犹轻道德而重功利，退忠直而进奸雄也[⑧]！好奇之说，伊谁始哉？伯英急就，元常楷迹，去古未远，犹有分隶余风[⑨]。

逸少一出，揖让礼乐，森严有法，神采攸焕⑩，正奇混成也。子敬始和父韵，后宗伯英⑪，风神散逸，爽朗多姿。梁武⑫称其绝妙超群，誉之浮实；唐文目以拘挛饿隶，贬之太深。孙过庭曰：子敬以下，鼓努为力，标置成体，工用不侔，神情悬隔⑬。斯论得之。书至子敬，尚奇之门开矣⑭。嗣后智永专范右军，精熟无奇，此学其正而不变者也⑮。羊欣思齐大令，举止依样，此学其奇而不变者也⑯。迨夫世南传之智永，内含刚柔，立意沉粹，及其行草，遒媚不凡，然其筋力稍觉宽散矣⑰。李邕初师逸少，摆脱旧习，笔力更新，下手挺耸，终失窘迫，律以大成，殊越觳率⑱。此行真之初变也。欧阳信本亦拟右军，易方为长，险劲瘦硬，崛起削成，若观行草，复太猛峭⑲矣。褚氏登善始依世南，晚追逸少，遒劲温婉，丰美富艳，第乏天然，过于雕刻⑳。此真行之再变也。考诸永淳㉑以前，规模大都清雅，暨夫开元㉒以后，气习渐务威严。颜清臣蚕头燕尾㉓，闳伟雄深，然沉重不清畅矣。柳诚悬骨鲠气刚㉔，耿介特立，然严厉不温和矣。此真书之三变也。张氏从申源出子敬㉕，笔气绝似北海，抑扬低昂则甚雕琢矣。释氏怀素流从伯英，援毫大似惊蛇，圆转牵掣则甚诡秃矣㉖。此草行之三变也。书变若尔，岂徒文兵云哉㉗？大抵不变者，情拘于守正；好变者，意刻于探奇。正奇既分为二，书法自醇入漓矣㉘。然质朴端重以为正，剽急㉙骇动以为奇，非正奇之妙用也。世之厌常以喜新者，每舍正而慕奇，岂知奇不必求，久之自至者哉。假使雅好之士，留神翰墨，穷搜博究，月习岁勤，分布条理，谙练于胸襟；运用抑扬，精熟于心手，自然意先笔后，妙逸忘情，墨洒神凝，从容中道，此乃天然之巧，自得之能㉚。犹夫西子、毛嫱，天姿国色，不施粉黛，辉光动人矣。何事求奇于意外之笔，后垂超世㉛之声哉？

校勘记：

（一）偃仰顿挫：潘本误为"偃仰顿拙"。

（二）奇即运于正之内：美术本、历代本、书画本、集成本误为"奇即连于正之内"。

（三）是犹轻道德而重功利：有竹本、青镂本、珠尘本为"是犹"；四库本为"是谓"；美术本、历代本、书画本、集成本、潘本为"不犹"。

（四）援毫大似惊蛇：四库本、有竹本、青镂本、珠尘本为"惊蛇"；

美术本、历代本、书画本、集成本误为"惊蜒"。

注释：

①偃仰顿挫：偃仰，即俯仰。

②揭：高举，提起。节制：调度管束。此处指对于技法正脉的调控能力。

③奇即运于正之内，正即列于奇之中：项穆主张奇妙变化要以正为基础，蕴藏其中。而正中有奇，两者相辅相成、不可分割。

④恒朴厚而少文：恒，常常。朴厚，质朴而敦厚。少文，少华丽，与"质"相对。

⑤多谲厉而乏雅：多奇异刚烈而缺乏雅韵。

⑥每指毫端弩奋之巧，不悟规矩法度之逾：指，即意旨。言用笔追慕弩张、猛劲为旨趣，而不知逾越了规矩法度。

⑦每炫技于形势猛诞之微：炫技，炫耀技法。形势猛诞，外在形式的猛烈、怪诞。微，微末的小道。

⑧是犹轻道德而重功利，退忠直而进奸雄也：轻视道德而看重功利，舍弃忠臣而推举奸雄。此处亦可看出项穆常以人品关照书品。

⑨犹有分隶余风：言张芝的章草与锺繇的楷书尚有隶书的余韵。

⑩神采攸焕：精神风采焕然。

⑪子敬始和父韵，后宗伯英：言王献之初学父亲王羲之，后宗法张芝。

⑫梁武：即梁武帝萧衍（464—549），字叔达，南朝梁创建者，南兰陵中都里（今江苏省丹阳市埤城镇东城村）人。工书，犹好虫篆、草书，崇尚王献之书，项穆以为言过其实。《淳化阁法帖》卷一存录梁武帝草书一帖。唐文：即唐太宗文皇帝李世民（599—649），好书，特赏虞世南，喜王羲之书，广搜"二王"真迹以充御府。传世书迹有《晋祠铭》《温泉铭》等。他推崇王羲之，而轻视王献之，并喻为"拘挛饿隶"，因饥饿而抽搐的奴隶。故项穆以为贬低太过。

⑬子敬以下，鼓努为力，标置成体，工用不侔，神情悬隔：语出《书谱》。原句为"子敬以下，莫不鼓努为力，标置成体，岂独工用不侔，亦乃神情悬隔者也"。"王献之以后的书法家们，没有不是靠强行用力和故作姿态来显扬自身书体风格的。这样的书法，岂只是在技巧功力和运用变化上比

不过王羲之，而且在精神风采和情趣格调上也与王羲之相差太远了。"〔1〕

⑭书至子敬，尚奇之门开矣：项穆认为王羲之是"正"的代表，王献之是"奇"的代表，然"奇"必须以"正"为基础。正奇一节所推举的典范仍旧是"二王"。

⑮此句言智永学王羲之得其正法，而不知变化。项穆以为智永是宗正而不知变化的代表。

⑯羊欣宗法王献之，时人有"买王得羊，不失所望"之说。项穆以为羊欣是追奇而不知变化的代表。

⑰沉粹：精纯。宽胈：胈，音 bèi。舒松，屈曲。

⑱律以大成，殊越彀率：律，约束。大成，指集中前人的主张、学说等形成完整的体系为集大成。殊越，超过。彀率，弓弩张开的程度。此处指若以前人所形成的法度来看李邕，则有超越、过分之处。

⑲猛峭：刚猛，峭拔。

⑳第乏天然，过于雕刻：第，但是。雕刻，此处指刻意雕琢。

㉑永淳：唐高宗公元 682—683 年。

㉒开元：唐玄宗公元 713—741 年。

㉓蚕头燕尾：横画用裹锋起笔，状如蚕头者，谓"蚕头"；捺画收笔出锋处分成叉式者，谓"燕尾"。乃颜真卿书法用笔的特点。

㉔骨鲠气刚：骨气正直、刚烈。

㉕张氏从申源出子敬：张从申，唐大历年间（766—779）人。官至大理司直、检校礼部郎中。工正、行书。《东观余论》云："从申书虽学右军，其原（源）出于大令。笔意与李北海同科。"〔2〕项穆称其"笔气绝似北海"似从黄伯思之说。

㉖援毫大似惊蛇，圆转牵掣则甚诡秃矣：援，牵引控制。用笔使转控制犹如受到惊吓而疾驰的蛇，转折牵引用笔过于诡异，笔锋干枯而少锋芒。怀素用笔恣肆、迅捷，故多秃笔、飞白。

㉗书变若尔，岂徒文兵云哉：书体的变革大致如此，岂能仅以文字为兵刃便可以阐述全面的呢。

〔1〕 张弩《书谱译述》，《书法艺术报》第 86 期。

〔2〕 黄伯思《东观余论·跋开弟所藏张从申慎律师碑后》卷下，文渊阁《四库全书》本。

㉘ 书法自醇入漓矣：醇，精粹。漓，浅薄。此处将正与奇互为辩证，两者不可分离，缺一则会使书法由精纯而堕入浅薄、乏味。

㉙ 剽急：勇猛迅捷。

㉚ 此句言书法当先知"分布条理"规矩为正；再知"运用抑扬"变化出奇；然后能在创作时"妙逸忘情"，从容于中道而不逾越"天然之巧"的境界，自然呈现于笔下。

㉛ 超世：超出当世。

今译：

书法的旨趣主要在于有正有奇。所谓正，即俯仰顿挫，提按照应，筋骨威仪，都能准确地调控而不超越规矩。所谓奇，即参差起复，飞腾射空，风情姿态，巧妙而且变化多端。奇运转变化于正之中，正时刻存列于奇之内。若正而不奇，即使庄严沉实，也总觉得过于朴实厚重而缺少华丽。若奇而不正，即使雄健飞妍，也会觉得奇异刚烈而缺乏雅韵。奈何赏鉴的人，每每关注笔端怒张猛烈的技巧，而不知逾越了规矩法度。学书的人每每炫耀技法小道和形势怪诞的卑微之处，却不去探求性情、骨力、气韵这些精妙之处。岂不是犹如轻视道德而重功利，舍弃忠直而抬举奸雄吗？好奇的说法从谁开始的呢？张芝的急就章，锺繇的楷书墨迹，离上古并不遥远，犹存隶书的余韵。王羲之一出，揖让礼乐，森严而有法度，精神风采焕然一新，正与奇浑然一体。子敬初得父亲的气韵，后宗法张芝，风采神韵萧散飘逸，爽朗多姿。梁武帝萧衍赞誉他绝妙超群，有些言过其实；唐太宗李世民视他为困窘饥饿的囚徒则贬低太过。孙过庭评说："王献之以后的书法家们，没有不是靠过于张扬和故作姿态来显扬自身书体风格的。这样的书法，岂只是在技巧功力和运用变化上比不过王羲之，而且在精神风采和情趣格调上也与王羲之相差太远了。"这个观点比较切合实际。书法到王献之，开启了尚奇之门。嗣后智永专心仿效王羲之，精熟却无奇，是学正而不懂得变化的典型。羊欣一心追摹王献之，举止神态都依样而行，是学奇而不懂得变化的典型。到虞世南传承智永之法，内含刚柔，立意精纯，他的行草书，遒劲姿媚而脱俗，然而筋力却稍显舒松萎靡。李邕初学王羲之，后能摆脱旧习，笔力虽有所更新，下手挺健耸立，然而最终还是失于窘迫，若

以集大成来衡量要求他，则显露出过分地超越法度。这是行真的初次变革。欧阳询也是模拟王羲之，变方为长，险劲瘦硬，崛起处似刀削而成，若是看他的行草书，则太过刚猛峭拔。褚遂良最初受虞世南的影响，晚年追慕王羲之，遒劲温婉，丰美富艳，只是缺少天然，过于刻意雕琢。这是真行的再次变革。考查永淳年间以前，规模大都清雅，到开元年间以后，气习逐渐致力于威猛森严。颜真卿蚕头燕尾，恢宏雄伟，劲健深沉，然而沉重则不清秀婉畅。柳公权骨气正直刚烈，耿介独立，然而严厉则少温润平和。这是真书的第三次变革。张从申源出王献之，笔致气韵与李邕极其相似，抑扬低昂，则过于雕琢刻意。释怀素是张芝的支流，用笔大似惊蛇，转折牵引用笔过于诡异，笔锋干枯而少锋芒。这是草行第三次变革。书体的变革大致如此，岂能仅以文字为兵刃便可以阐述全面的呢？大抵不变是因为性情拘泥于守正；好变是因为心意过于探奇。正奇既是两部分，然两者又不可分离，缺一则会使书法由精纯而堕入浅薄、乏味。如果以质朴端严稳重为正，勇猛迅捷骇动为奇，则不是正奇的精妙所在。世间喜新厌旧之人，每每舍弃正而羡慕奇，岂知奇不必刻意追求，久而久之自会不期而至。假使雅好之士留心翰墨，广搜博究，日日临池不辍。分布条理，熟练于胸中；运用抑扬，精熟于心手，自然能意在笔先，妙逸而忘情，笔墨挥洒，凝铸神采，从容于中道而不偏倚，这才是天然而成，通过自己用心领悟得到的才能。犹如西子、毛嫱，天姿国色，不施粉黛装扮，自然光彩动人。何必要刻意求奇于意外之笔，来得到后世杰出不凡的赞誉呢？

中　和

解题：此篇进一步将"正奇"与书体、书法家相结合，并从儒家伦理道德角度阐述"中和"之美。提出"中"绝不可以废弃"和"，"和"也不能离开"中"，两者相辅相成，强调"中和"才是书法的最高境界。

原文：

　　书有性情，即筋力之属也；言乎形质，即标格之类也①。真以方正为体，圆奇为用；草以圆奇为体，方正为用②。真则端楷为本，作者不易速工；

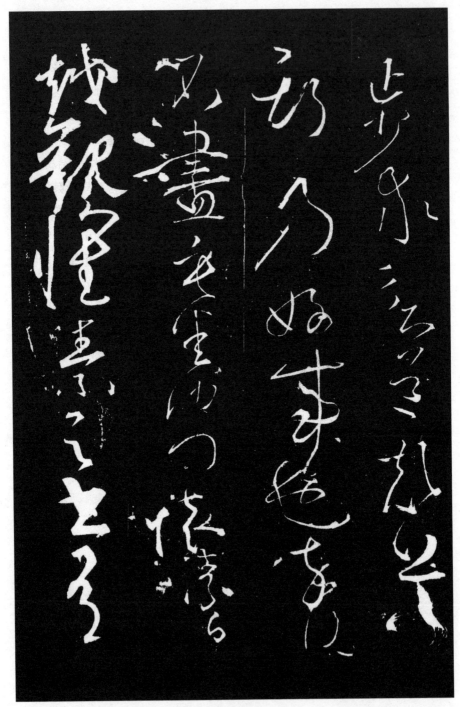

怀素《律公帖》（局部）

草则简纵居多，见者亦难便晓③。不真不草，行书出焉。似真而兼乎草者，行真也；似草而兼乎真者，行草也。圆而且方，方而复圆，正能含奇，奇不失正，会乎中和，斯为美善。中也者，无过不及是也；和也者，无乖无戾是也④。然中固不可废和，和亦不可离中⑤，如礼节乐和，本然之体也。礼过于节则严矣，乐纯乎和则淫矣，所以礼尚从容而不迫，乐戒夺伦而嫩如⑥。中和一致，位育可期⑦，况夫翰墨者哉！方圆互成，正奇相济，偏有所着，即非中和。使楷与行真而偏，不拘钝即棱峭矣⑧；行草与草而偏，不寒俗即放诞矣。不知正奇参用，斯可与权？权之谓者，称物平施，即中和也⑨。唐之诸贤，虽各成家，然有一手而独擅一二长者，有多能而反拙一二体者。临学之士，贵择善而从焉。陆柬之得法于世南，晚擅出蓝之誉。予尝见其所书《兰亭诗》⑩，无一笔不出右军，第少飘逸和畅之妙尔。张伯高世目为颠，然其见担夫争道、闻鼓吹、观舞剑而知笔意⑪，固非常人也。其真书绝有绳墨⑫，草字奇幻百出，不逾规矩，乃伯英之亚，怀素岂能及哉！米芾乃诮其变乱古法，惊诸凡夫，何其苛于责人，而昏于自反耶⑬！颜清臣虽以真楷知名，实过厚重。若其行真如《鹿脯帖》，行草如《争坐》《祭侄帖》，又舒和遒劲，丰丽超动，上拟逸少，下追伯施，固出欧、李辈也⑭。独其《自叙》一帖，粗鲁诡异，且过郁浊⑮，酷非平日意态，米芾乃独仿之，亦好奇之病尔。唐书虽有三变，虞、褚之真与行草，陆、李之行真，鲁公之行草，率更之真书，长史之飞草，所谓出类拔萃，固非随波逐流者也。怀素《圣母》《藏真》亦多合作，大字《千文》则秾肆矣，小字《千文》太平淡矣，世传《自叙帖》殊过枯诞，不足法也⑯。主善以为师，宁非步王之阶梯哉？

校勘记：

（一）不拘钝即棱峭矣：历代本、潘本误为"拘纯"。

注释：

①标格：风范，风度。此句言书法的性情要通过线条的筋力来表现，而外在的形制则体现出书体特有的风范。

②真以方正为体，圆奇为用；草以圆奇为体，方正为用：真书以方正为本体，圆奇作为妙用；草书以圆奇为本体，方正作为妙用。孙过庭《书谱》云："真以点画为形质，使转为性情；草以点画为性情，使转为形质。"是从性情与形质两方面谈论真、草二体。

③简纵：简洁而超纵。便晓：通晓，识别。

④无过不及：没有过分或不及之处。无乖无戾：乖，背离，不一致。戾，乖张，违反。此处项穆阐释"中"即不偏不倚；"和"则倾向和谐一致。

⑤然中固不可废和，和亦不可离中：即"中"与"和"两者相辅相成。礼节乐和：典出《礼记·乐记》："大乐与天地同和，大礼与天地同节。"[1] 孔子认为艺术之美与道德之善，即他所称颂的"仁"的本质有着自然的相同之处，而乐的本质则以"和"为美。

⑥乐戒夺伦而皦如：夺伦，失其伦次。皦如，分明。典出《论语·八佾》："乐其可知也：始作，翕如也；从之，纯如也，皦如也，绎如也，以成。"[2]

⑦位育可期：育，顺遂，如意。位置恰当，达到理想的状态。

⑧不拘钝即棱峭矣：拘钝：屈曲不直。钝，无棱角。

⑨不知正奇参用，斯可与权：不知道正奇互用，焉知权衡比较？称物平施：衡量物品的轻重，令其平衡。

⑩《兰亭诗》：即陆柬之书《五言兰亭诗》，传世有墨迹本和刻帖本。刻帖本有南宋游似刻本。墨迹本今人徐邦达先生认为是摹本，称："这个摹本，多少也看到了陆柬之书法的概貌，比之现传的一本全无晋唐人风格的《文赋》卷，显然要好得多。"[3]

⑪然其见担夫争道、闻鼓吹、观舞剑而知笔意：《新唐书·张旭传》："旭自言，始见公主担夫争道，又闻鼓吹，而得笔法意，观倡公孙舞'剑器'，得其神。"[4]剑器，乃古舞曲。张旭在观看公孙大娘的舞剑中领悟到草书往复连环、承上启下、笔法变化流畅的道理。见担夫争道而悟避让，闻鼓吹而知抑扬顿挫，令其草法大进，阐明了法外求法的妙理。

⑫真书绝有绳墨：张旭不仅擅长狂草，其楷书亦合乎法度准绳。故项

〔1〕 衡湜《礼记集说》卷九十三，文渊阁《四库全书》本。

〔2〕 杨伯峻《论语译注》，第35页。

〔3〕 徐邦达《古书画伪讹考辨》。

〔4〕 《新唐书》列传第一百二十七，文渊阁《四库全书》本。

穆认为旭仅次于张芝，而怀素难与比肩。

⑬米芾乃诮其变乱古法：诮，讥议；嘲讽。米芾曾讥讽张旭："张颠俗子，变乱古法，惊诸凡夫，自有识者。"[1]项穆认为他变乱了古法，只能令凡夫俗子为之惊叹。对古贤的品评也往往过于苛刻，且不知悔改，故称其"昏于自反"。

⑭《鹿脯帖》：约书于永泰元年（765），有宋拓《忠义堂帖》本。行书信札一则，为颜真卿与李光进书，凡九行，共计八十二字。此帖为安师文旧物，米芾《书史》有载。明董其昌见过真迹及宋拓本，曾云："昔颜平原《鹿脯帖》，宋时在李观察士行家，今辰玉所藏。"[2]《争坐》：颜真卿行书作品，又名《与郭仆射书》。唐广德二年（764）十一月书。真迹北宋时在长安安师文家，曾摹刻上石，即"关中本"。原石藏西安碑林。苏轼见其真迹云："此比公他书尤为奇特，信手自书，动有姿态。"米芾评为："有篆籀气，为颜书第一。字相连属，诡异飞动，得于意外。"明王世贞云："无一笔不作晋法，所谓无意而又从容中道者也。"故项穆称为"上拟逸少"，与王世贞所见略同。《祭侄帖》：又称《祭侄文稿》，墨迹本。此帖系颜真卿手稿，无意于书，而神采飞扬，姿态横生，其书势伴随情绪而跌宕雄奇，超神入圣。历来被评为颜行第一。现藏台北故宫博物院。伯施：即虞世南。

⑮郁浊：阻滞而浑浊。

⑯《圣母》：怀素草书。宋元祐三年（1088）刻。今藏陕西西安碑林。书法温润而遒健，与《自叙帖》《律公帖》异趣。明赵崡云："此帖轻逸圆转，几贯王氏之垒而拔其赤帜矣。其刻手甚佳，不失素师笔意。"王世贞云："素师诸帖皆遒瘦而露骨，此书独匀稳清熟，妙不可言，唯姿态稍逊大令，余翩翩近之矣。"《藏真》：亦称《律公帖》。怀素草书。宋元祐八年（1093）游师雄刻石。现藏陕西西安碑林。周越跋曰："怀素之书有飞动之势，若愚岩坠石，惊电遗光；壮士拔剑，神采动人，而回旋进退，莫不中节。"合作：即合于法度。大字《千文》：怀素大草千文传本极多，唯《群玉堂帖》本及《陕西》本为真。《群玉堂帖》本神韵及用笔转折处

[1]　米芾《张颠帖》墨迹本。
[2]　董其昌《画禅室随笔》卷一，文渊阁《四库全书》本。

颜真卿《祭侄稿》

远胜《陕西》本。而近世常见拓本皆为明成化间余子俊所刻《陕西》本。《群玉堂帖》本，上海古籍书店曾影印。《陕西》本，上海艺苑真赏社、有正书局曾影印。秾肆：繁茂恣肆。小字《千文》：亦称《小草千字文》《千金帖》。怀素贞元十五年（799）书。绢本。八十四行，一千零四十五字。书法古朴淡雅，静穆秀润。文徵明评曰："绢本晚年所作，应规入矩，一笔不苟，可谓平淡天成。"《自叙帖》：怀素草书墨迹本。纵二十八点三厘米，横七百五十五厘米。书法雄强恣肆，有剑拔弩张之势。文徵明谓："藏真书如散僧入圣，狂怪处无一点不合轨范。"此帖现藏台北故宫博物院。

今译：

书法有性情，即筋力所属；说到形质，即风范所属。真书以方正为本体，圆奇作为妙用；草书以圆奇为本体，方正作为妙用。真书以端正恭谨为本，书写者快速书写则不易工整；草书则简洁而超纵，令观者难以识别。非真非草，便成行书。接近真书而兼有草意则是行真，酷似草书而兼有真书则是行草。圆中含方，方中带圆，正中有奇，奇不失正，融会为中和，这方称美善。中者，无过分与不及；和者，无背离与乖张。然而中绝不可以废弃和，和也不能离开中，如同礼节乐和，是最本位的体制。礼法过于节制则会严厉，乐过分附和则会适得其反，所以礼尚从容不迫，乐戒失去伦次而应等级分明。中和一致，始终保持恰当的位置，便可以达到理想的境界，何况是书法呢！方圆互成，正奇相济，若是表现出偏于一方，则不是中和。假使楷书与行真偏颇，不是拘泥迟钝便是显得棱峭；行草与草书如果偏颇，不是寒酸卑俗便是过分放诞。不知道正奇互用，焉知权衡比较？所谓权衡，是衡量轻重，令其平衡，即是中和。唐代诸贤，虽各自成家，然而有的仅能擅长一两种书体，有的擅长多种书体反而拙于一两种书体。学习书法的人，贵能选择其中优秀者效法。陆柬之师法虞世南，晚年有出蓝之誉。我曾经见过他所书的《兰亭诗》，无一笔不是出于王右军，只是缺少飘逸和畅的妙趣而已。张旭世人以为他癫狂，然而他看到担夫争道、闻鼓吹、观舞剑而能够领悟笔意，绝非寻常之人。他的真书非常遵循法度准绳，而草书却奇幻百出，不越规矩，亚于张芝而排其次，怀素岂能企及！米芾曾讥讽张旭："张颠俗子，变乱古法，惊诸凡夫，自有识者。"如此苛刻地指

责别人，而却不能自我反省。颜真卿虽然以真楷知名，实过于厚重。如他的行真《鹿脯帖》，行草《争坐》《祭侄帖》，则舒和遒劲，丰满艳丽，超逸流动，上可模拟王羲之，下可追慕虞世南，当然是超过欧、李之辈。唯独《自叙》一帖，粗鲁诡异，而且过于郁浊，绝非平日的意气神态，米芾却专门效仿，也是好奇的毛病所致。唐代书法虽有三次改变，虞、褚的真书与行草，陆、李的行真，颜鲁公的行草，欧阳率更的真书，张长史的大草，都称得上出类拔萃，绝非随波逐流之人。怀素《圣母》《藏真》也是合乎法度的作品，大字《千文》则显得繁茂恣肆，小字《千文》则过于平淡，世间所流传的《自叙帖》过于枯瘦怪诞，不值得效法。主张以美善为师，难道不就是在迈向王羲之的阶梯吗？

老　少

解题[1]：项穆阐述了老与少具有不同的美感，然仍以相辅相成为至美。然后根据所包含韵味的不同划分等级，一为老少中和，二为少而老成，三为老少群聚，四为有老无少，五为少而轻狂，六为疏纵妄为。

原文：

书有老少，区别浅深，势虽异形，理则同体①。所谓老者，结构精密，体裁高古，岩岫耸峰，旌旗列阵是也。所谓少者，气体充和，标格雅秀，百般滋味，千种风流是也。老而不少，虽古拙峻伟，而鲜丰茂秀丽之容。少而不老，虽婉畅纤妍，而乏沉重典实之意。二者混为一致，相待而成者也②。试以人品喻之，谋猷谙练，学识宏深，必称黄发之彦③。词气清亮，举动利便，恒数俊髦之英④。老乃书之筋力，少则书之姿颜。筋力尚强健，姿颜贵美悦，会之则并善，析之则两乖，融而通焉，书其几矣⑤。玄鉴⑥之士，求老于典则之间，探少于神情之内。若其规模宏远，意思窈窕，抑扬旋折，恬旷雍容，无老无少，难乎名状，如天仙玉女，不能辨其春秋，此乘之上也⑦。初视虽少，细观实老，丰采秀润，结束巍峨，引拂轻飏，

〔1〕　此解题部分内容参考《丛文俊书法研究文集·传统书法评论术语考释》，第319页。

气度凛毅，世所谓少年老成，乘之次也⑧。鳞羽参差，峰峦掩映，提拨飞健，萦纡委婉，众体异势，各字成形，乃如一堂之中，老少群聚，则又次焉⑨。筋力雄壮，骨气峻洁，剑拔弩张，熊蹲虎踞，只见其老，不见其少，有若师儒寿耇，正色难犯⑩，又其次焉。灿烂似锦，艳丽如花，初视彩焕，详观散怯，正如平时夸伐，自称弘济，一遇艰大⑪，节义遂亏，抑又其次矣。若夫任笔成形⑫，聚墨为势，漫作偏欹之相，妄呈险放之姿，疏纵无归⑬，轻浮鲜着，风斯下矣，复何齿哉！

校勘记：

（一）初视虽少：四库本、有竹本、青镂本、珠尘本、历代本、潘本为"初视"；美术本、书画本、集成本为"初观"。

（二）初视彩焕：四库本致倒为"焕彩"。

（三）若夫任笔成形：四库本、有竹本、青镂本、珠尘本皆有"若"字；美术本、历代本、书画本、集成本、潘本皆脱漏"若"字。

注释：

①此句言书之"老少"程度有深有浅，取势虽有所差异，但道理却是相同的。

②此句阐述所谓"老"是结构精密而体势高古，严谨俊秀。所谓"少"是气体充和、风度秀雅，姿态妖娆有千种风流。然后又阐述"老而不少"和"少而不老"都会有所偏颇，所以要"二者混为一致"，不可一味求"老"或求"少"。相待：待，宽容。相互包容。

③谋猷谙练：谋猷，计谋。谙练，熟练。黄发之彦：黄发，老人，以此喻高寿之像。彦，才德杰出的人。

④词气清亮：言辞清新明亮。俊髦之英：才能出众的少年精英。

⑤会之则并善，析之则两乖：会，通会；融会。析，分开。言两者要融会贯通，不可偏颇。书其几矣：接近书法的理想境界。

⑥玄鉴：喻高超的见解。

⑦恬旷雍容：恬旷，安静闲散。雍容，容仪温文尔雅。无老少之别为

上乘。此句言"无老无少"无法用言语形容其外貌老少者方为上乘。

⑧此句言"初视虽少，细观实老"的少年老成者次之。

⑨此句言"老少群聚"而能和谐相处者又次之。

⑩师儒寿耇，正色难犯：师儒，为人师表的儒者。耇，老人脸上的斑，此处喻高寿者。正色难犯，一脸正气，不可冒犯。

⑪初视彩焕：彩焕，光彩鲜明。散怯：懒慢，虚弱。夸伐：夸耀。弘济：广泛救助。艰大：大的灾难，艰险。

⑫若夫任笔成形：任由毛笔在纸上的行迹，而不加以约束和控制。

⑬聚墨为势：犹言笔画粗重，积聚墨色，而造奇险之势。疏纵无归：放纵而无约束，找不到归属。轻浮鲜着：轻浮而没有着落。风斯下矣：典出《庄子·逍遥游》："风之积也不厚，则其负大翼也无力。故九万里则风斯在下矣，而后乃今培风。"[1]此处喻末流，故后有"复何齿哉"之说。

今译：

书有老少，区分其浅与深，势态虽有不同，道理却是一致。所谓老，则是结构精密，体裁高古，岩岫耸峰，旌旗列阵。所谓少，则是气体充和，标格雅秀，百般滋味，千种风流。老而不少，虽能古拙峻伟，而缺少丰茂秀丽的容颜。少而不老，虽能婉畅纤妍，但缺乏沉重典实的意蕴。两者相互融合，达成一致，彼此包容方能完美。试以人品来比喻，谋划熟练，学识宏大而渊深，必是才德杰出的长者。言辞清新明亮，举动利便，还要数才能出众的少年精英。老以书法的筋力来体现，少以书法的姿颜来体现。筋力崇尚强健，姿颜贵在美悦，两者融合则皆美善，如果分开则会两败，融会贯通，便接近书法的理想境界了。明察秋毫的人，在法度中寻求老，于神情之内探求少。如果规模宏远，意思窈窕，抑扬旋折，安静闲散，温文尔雅，无老无少，精妙处难以描述，如天仙玉女，不能分辨其年龄，方是上乘。初观虽少，细观实老，丰采秀润，装束巍峨，举手投足，轻逸飘飏，气度凛然刚毅，便是所谓的少年老成，位居其次。鳞羽参差，峰峦掩映，提拨飞健，盘曲环绕，曲折婉转，众体异势，各字成形，犹如同一厅堂中，

[1] 郭象《庄子注》卷一，文渊阁《四库全书》本。培风：加于风上，乘风。

老少群聚，此又其次。筋力雄壮，骨气峻拔简洁，剑拔弩张，熊蹲虎踞，只能见到老，不能见到少，犹如为人师表的高龄儒者，一脸正气，不可冒犯，则又其次。灿烂似锦，艳丽如花，初视光彩鲜明，详观则懒散虚弱，正如同平时夸耀，自称广泛救济，一旦遇到大的灾难，气节侠义却马上亏损，此更在其次。若是任意书写而不求形态，积聚墨色而造险势，漫作偏欹的样子，妄作奇险的姿态，放纵而无约束，找不到归属，轻浮而没有着落，这样的话则是末流，又何需评论呢！

神　化

解题： 此节讲述书法家如何将自己的精神灌注自己的作品中，如何使自己进入理想的创作状态。即由抽象的思维情感到具象的书法创作，提出"未书之前，定志以帅其气；将书之际，养气以充其志"的观点，重视自我调节。最后强调书法的功用是"成教化，助人伦"，将与"日月并曜"，并非等闲之事。

原文：

书之为言散也，舒也，意也，如也①。欲书必舒散怀抱，至于如意所愿，斯可称神②。书不变化，匪足语神也。所谓神化者，岂复有外于规矩哉？规矩入巧，乃名神化。固不滞不执，有圆通之妙焉③。况大造之玄功，宣洩于文字④。神化也者，即天机自发、气韵生动⑤之谓也。日月星辰之经纬，寒暑昼夜之代迁，风云雷雨之聚散，山岳河海之流峙，非天地之变化乎？高士之振衣长啸，挥麈谈玄⑥；佳人之临镜拂花，舞袖流盼，如艳卉之迎风泫露，似好鸟之调舌搜翎⑦，千态万状，愈出愈奇；更若烟霏林影，有相难着⑧，潜鳞翔翼，无迹可寻，此万物之变化也。人之于书，形质法度，端厚和平，参互错综，玲珑飞逸⑨，诚能如是，可以语神矣。世之论神化者⑩，徒指体势之异常，毫端之奋笔，同声而赞赏之，所识何浅陋哉！约本其由，深探其旨，不过曰相时而动⑪，从心所欲云尔。宣尼、逸少，道统书源，匪由悉邪也⑫。乡党之恂恂，在朝之侃侃，执圭之踧踧，私觌之愉愉⑬。于鲁而章甫，适宋而逢掖⑭。至夫汉《方朔赞》，意涉瑰奇；燕《乐毅论》，情多抑郁；《修禊集叙》，兴逸神怡；私门誓文，情拘气

塞⑮。此皆相时而动，根乎阴阳舒惨之机，从心所欲，溢然《关雎》哀乐之意，非夫心手交畅，焉能美善兼通若是哉⑯！相时而动，或知其情；从心所欲，鲜悟其理。盖欲正而不欲邪，欲熟而不欲生，人之恒心也⑰。规矩未能精谙，心手尚在矜疑，将志帅而气不充，意先而笔不到矣⑱，此皆不能从心之所欲也。至于欲既从心，岂复矩有少逾者耶⑲？宣尼既云从心，复云不逾者，恐越于中道之外尔。譬之投壶引射⑳，岂不欲中哉？手不从心，发而不中矣。然不动则不变，能变即能化，苟非至诚，焉有能动者乎？澄心定志，博习专研，字之全形，宛尔在目，笔之妙用，悠然忘思，自然腕能从臂，指能从心，潇洒神飞，徘徊翰逸，如庖丁之解牛、掌上之弄丸㉑，执笔者自难揣摩，抚卷者岂能测量哉！《中庸》之“为物不贰”“生物不测”㉒，孟子曰“深造自得”“左右逢源”㉓。生也，逢也，皆由不贰深造得之，是知书之欲变化也，至诚其志，不息其功，将形着明，动一以贯万，变而化焉，圣且神矣㉔。噫！此由心悟，不可言传。字者孳也㉕，书者心也。字虽有象，妙出无为；心虽无形，用从有主㉖。初学条理，必有所事，因象而求意。终及通会，行所无事，得意而忘象㉗。故曰由象识心，狥象丧心；象不可着，心不可离㉘。未书之前，定志以帅其气；将书之际，养气以充其志㉙。勿忘勿助，由勉入安，斯于书也，无间然矣㉚。夫雨粟鬼哭，感格神明，征往俟来，有为若是㉛。法书仙手，致中极和，可以发天地之玄微，宣道义之蕴奥，继往圣之绝学，开后觉之良心，功将礼乐同休，名与日月并曜㉜。岂惟明窗净几，神怡务闲，笔砚精良，人生清福而已哉㉝！

校勘记：

（一）固不滞不执：潘本为“故不滞不执”。“固”通“故”。

（二）宣洩于文字：四库本、有竹本、青镂本、珠尘本、美术本为“宣洩”，历代本、书画本、集成本、潘本为“宣泄”。“洩”通“泄”。

（三）宣尼、逸少，道统书源，匪由悉邪也：四库本、有竹本、青镂本、珠尘本为“匪由悉邪也”；美术本、书画本、历代本、集成本、潘本为“匪不相通也”。

（四）执圭之蹜蹜，私觌之愉愉：语出《论语·乡党》：“勃如战色，足蹜蹜如有循。”故历代本、潘本当据《论语》原文校勘。四库本、有竹本、

青镂本、珠尘本、集成本皆为"跛跛"；书画本、美术本为"蹴蹴"。跛跛，为平坦貌，与文意不通。私觌句亦语出《论语·乡党》："私觌，愉愉如也。"诸本皆为"私觌之怡怡"，怡怡，和顺貌。此处当是"愉愉"之误，据《论语》原文校勘为"私觌之愉愉"。

（五）于鲁而章甫，适宋而逢掖：四库本为"缝掖"。"缝掖"亦作"逢掖"。

（六）汉《方朔赞》，意涉瑰奇：青镂本、珠尘本误为"环奇"。

（七）岂复矩有少逾者耶：四库本、有竹本、青镂本、珠尘本为"少逾"；美术本、历代本、书画本、集成本、潘本为"所逾"。

（八）宣尼既云从心：美术本为"宣尼既云从心欲"，有竹本、四库本、青镂本、珠尘本无"欲"字，当为美术本所衍，他本从之。

（九）人生清福而已哉：潘本误为"人生清神而已哉"。

注释：

①书之为言散也，舒也，意也，如也：为言，主张。散，排遣，抒发。唐窦蒙《述书赋·语例字格》云："有初无终曰散。"[1]舒，舒畅，放纵。意，情趣，意味。如，如意，如愿。

②欲书必舒散怀抱：语出传为蔡邕所作《笔论》："书者，散也。欲书先散怀抱，任情恣性，然后书之。"[2]项穆认为当"至于如意所愿"便可以达到"神"的境界。

③规矩入巧：能够巧妙地领悟规矩。固不滞不执：此处"固"通"故"，即因此。执，固执，拘泥。

④况大造之玄功，宣泄于文字：大造，大成就。玄功，影响最深远的功绩。宣泄，"洩"通"泄"。疏通，舒散，发泄。

⑤气韵生动：典出南齐谢赫《古画品录》："一气韵生动是也；二骨法用笔是也；三应物象形是也；四随类赋彩是也；五经营位置是也；六传

[1]　《六艺之一录·唐窦蒙·注述书赋语例字格》卷二百八十五，文渊阁《四库全书》本。

[2]　《御定佩文斋书画谱》卷五，文渊阁《四库全书》本。

移模写是也。"〔1〕谢赫六法，首贵气韵生动。"是指把对象的精神生动地表现出来，使作品具有艺术感染力。"〔2〕

⑥振衣长啸，挥麈谈玄：高逸之士抖衣去尘，放声长啸。麈，以驼鹿尾为拂尘。魏晋名士清谈持麈尾。

⑦沆露：滴露；降露。调舌搜翎：鸟用舌头梳理翎羽。

⑧烟霏林影，有相难着：烟云雾气，树阴光影，这些物象可见，却变幻莫测，难以把握。

⑨形质法度，端厚和平，参互错综，玲珑飞逸：此十六字是项穆认为书能称"神"的标准。

⑩世之论神化者：世间那些凡夫俗子所认为的神化，不过是对外在形式的尚奇、尚怪，笔势的弩张，这些在项穆眼中是简陋、鄙俗的。

⑪相时而动：观察时世而随之变动。

⑫宣尼、逸少，道统书源，匪由悉邪也："匪由悉邪也"此句是指孔子、王羲之所创立的道统、书源是没有任何理由随意曲解的。

⑬乡党之恂恂，在朝之侃侃，执圭之蹜蹜，私觌之愉愉：恂恂，为恭顺貌。语出《论语·乡党》："孔子于乡党，恂恂如也，似不能言者。"侃侃，为刚直貌。语出《论语·乡党》："朝与下大夫，侃侃如也。"执圭，以圭赐功臣，使持圭朝见，因称执圭。蹜蹜，步足相接。语出《论语·乡党》："勃如战色，足蹜蹜如有循。"私觌，奉使外国而以私人身份见所在国国君。愉愉，和颜悦色。语出《论语·乡党》："私觌，愉愉如也。"〔3〕此四句均出自《论语·乡党》。

⑭于鲁而章甫，适宋而逢掖：章甫，商代的一种冠。逢掖，宽袖单衣。典出《礼记·儒行》："丘少居鲁，衣逢掖之衣；长居宋，冠章甫之冠。"〔4〕

⑮汉《方朔赞》，意涉瑰奇：瑰奇，奇伟。《方朔赞》，即王羲之书《东方朔画赞》，小楷。历来为世所重。此赞系王羲之书赠王修者，真迹不传。现今所见皆刻于汇帖中，有《越州石氏本》《宝晋斋本》《停云馆本》《快雪堂本》等。所传以宋刻拓本为最佳。燕《乐毅论》，情多抑郁：《乐毅

〔1〕 谢赫《古画品录》，文渊阁《四库全书》本。
〔2〕 周积寅《中国历代画论》，第816页。
〔3〕 杨伯峻《论语译注》，第111—114页。
〔4〕 《礼记注疏》卷五十九，文渊阁《四库全书》本。

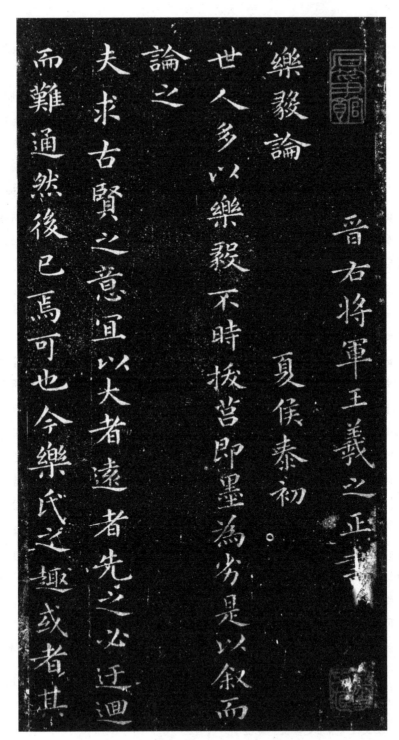

晋右将军王羲之正书

樂毅論 夏侯泰初。

世人多以樂毅不時拔莒即墨為劣是以叙而

論之

夫求古賢之意宜以大者遠者先之必迂迴

而難通然後已焉可也今樂氏之趣或者其

王羲之小楷《乐毅论》（局部）

论》，魏夏侯玄作，晋永和四年（348）十二月王羲之书。小楷，四十四行。书法开合纵横，柔中寓刚。褚遂良称其"笔势精妙，备尽楷则"。真迹不传。抑郁，忧愤郁结。《修禊集叙》：即《兰亭序》。东晋穆帝永和九年，王羲之撰并书。行书，二十八行，共三百二十四字。传真迹唐时殉葬昭陵。传世刻本极多，最著名的是开皇本、定武本、神龙本三种。神龙本为冯承素摹。有"天下第一行书"的美誉。私门誓文：即王羲之《告誓文》，真迹不传。《书谱》云："写《乐毅》则情多怫郁，书《画赞》则意涉瑰奇，《黄庭经》则怡怿虚无，《太师箴》又纵横争折。暨乎兰亭兴集，思逸神超；私门诫誓，情拘志惨。"着重描述书法作品中所注入的情感体验，项穆此段概受孙过庭的影响。丛文俊先生认为："孙氏的叙说，却不免有因文义而作联想之嫌，至少从传世的摹本和刻帖中，很难捕捉到各种与情感对应的信息和彼此之间的细微差别。"[1]白谦慎先生同样对此产生了质疑："孙过庭在《书谱》中提到的王羲之写的《乐毅论》和《东方朔画像赞》。在讨论创作者当时的心境时……究竟是心情苦闷时选择忧郁的文字、心情舒畅时选择愉快的文字来书写呢，还是先接触了一篇文章或诗歌后，作者被那篇文字所感染，突然有了挥毫的兴致？甚或是在忧郁时选择愉快的文字来排遣调适自己，或是在心情快乐时偏偏选择一篇苦涩的文字来表示一下'愁滋味'呢？"[2]因此白先生认为古代系统、正式的书论往往探讨的是在理想状态下进行创作的过程，使书法成为"心画"。而笔者立足欣赏角度讨论这一问题，文意与作品线条、布局等书写因素必然影响观赏者的心境，产生联想，而以孙过庭、项穆为代表的古代传统书论家必然附会"书为心画"这一理想标准。"兴逸神怡""情拘气塞"这些感受相当成分是来自欣赏者对艺术品的第二次加工，或说是一种"误读"，将文意所表述的情绪与作品效果相联系。一种假设的创作状态被描述得淋漓尽致，目的仍是服务于理论家所标榜的理想的创作状态。

⑯根乎阴阳舒惨之机：此句当源于《书谱》："岂知情动形言，取会风骚之意；阳舒阴惨，本乎天地之心。"项穆又有所阐发，"溢然《关雎》

〔1〕　丛文俊《书法史鉴》，第62页。

〔2〕　白谦慎《傅山的交往和应酬》，第126页。

哀乐之意"句当指《论语·八佾》中的"《关雎》乐而不淫，哀而不伤"[1]之意。舒惨，心情舒畅或忧悒。强调书法创作的根本在于内心情性的变化，但在抒情达性的同时还应依照礼法、秩序有所节制。

⑰ 欲正而不欲邪，欲熟而不欲生，人之恒心也：此句言大概追求正而不追求邪，追求熟练而不羡慕生涩是普遍的。"生"是明代人论书喜欢谈的一个话题，提出"生"的标准对摆脱当时帖学所造成的时弊有着重要的意义。"生熟"也成为书法批评的一个标准。汤临初《书指》云："书必先生而后熟，亦必先熟而后生。始之生者，学力未到，心手相违也；熟而生者不落蹊径，不随世俗，新意时出，笔底具化工也。故熟非庸俗，生不凋疏。"[2]董其昌也曾以"生熟"为标准与赵孟頫相比较："吾于书似可直接赵文敏，第少生耳；而子昂之熟，又不如吾有秀润之气。"[3]

⑱ 将志帅而气不充，意先而笔不到矣：要统领自己的精神气质却感到不够充实，预先所想象的下笔却不能达到。

⑲ 岂复矩有少逾者耶：此句言如果能够从心所欲的话，就不会逾越规矩。

⑳ 引射：即射箭。

㉑ 庖丁之解牛：典出《庄子·养生主》。后常用来比喻精湛的技艺。掌上之弄丸：典出《庄子·徐无鬼》。亦是一种精妙的技艺。两个典故均是强调书法首要将技法纯熟。

㉒ 《中庸》之"为物不贰""生物不测"：典出《中庸》："天地之道，可一言而尽也，其为物不贰则其生物不测。"诚而不贰，诚故不息，而天生万物之多，所以有未知与不可预测者[4]。

㉓ 孟子曰"深造自得""左右逢源"：典出《孟子·离娄章句下》："孟子曰：君子深造之以道，欲其自得之也，自得之则居之安，居之安则资之深，资之深则取之左右逢其源，故君子欲其自得之也。"[5]造，造诣也。深造者，前进而不停止。左右指身之两旁，而非一处。逢，犹值也。源，本也，水

[1] 杨伯峻《论语译注》，第32页。
[2] 《六艺之一录·汤临初书指》卷下，文渊阁《四库全书》本。
[3] 董其昌《画禅室随笔》卷一，文渊阁《四库全书》本。
[4] 朱熹《四书章句集注·中庸章句》卷下，文渊阁《四库全书》本。
[5] 朱熹《四书章句集注·孟子集注》卷四，文渊阁《四库全书》本。

之来处。言君子务于深造，自然有所得，所取资源就在身边，取之不尽。

㉔至诚其志，不息其功，将形者明，动一以贯万，变而化焉，圣且神矣：先以诚心坚定意志，继而不息地努力用功，使所要表达的得以落实，心志一以贯之，牵一发而动全身，并且变而能化，就可以达到神圣的境界了。

㉕字者孳也：孳，滋生；滋长。书为心画，字随之滋生出来。

㉖字虽有象，妙出无为；心虽无形，用从有主：字虽然有具体的形象，但在书写时却不是刻意安排的；心中虽没有预定的形象，但在应用时却有自己的选择。

㉗初学条理，必有所事，因象而求意。终及通会，行所无事，得意而忘象：事，具体到实处。初学具体的条理时要落到实处，通过外在的形象传达意象。等到通会之际，书写不再为具体的实处而拘泥，从心所欲，此时便达到"得意忘象"的境界。

㉘故曰由象识心，狗象丧心；象不可着，心不可离：通过外在的形象而了解其心意，若离开形象就失去了了解心意的依据。不可以拘泥于外在形象，也不可以违背心意。

㉙未书之前，定志以帅其气；将书之际，养气以充其志：养气，典出《孟子·公孙丑上》："我善养吾浩然之气。"[1]在未动笔之前，先定其规模以统领整体气势；动笔之际，要以充盈的气势达到预期效果。

㉚勿助："助"此处通"锄"，引申为除去。由勉入安：勉，即勉强。安，安适，乐意。无间：指至微处。

㉛雨粟鬼哭：典出《淮南子·本经》："昔者仓颉作书，而天雨粟，鬼夜哭。"[2]感格：感动；感通。征往俟来，有为若是：证验以往，等待将来，有所作为。

㉜致中极和：达到中和的极致。此句言书法若是达到"中和"的境界便可以担任弘扬道义、继承先哲、开启后学的大功。

㉝人生清福而已哉：此句言书法并非自娱自乐的等闲小道。

〔1〕 朱熹《四书章句集注·孟子集注》卷四，文渊阁《四库全书》本。
〔2〕 《淮南鸿烈解》卷八，文渊阁《四库全书》本。

今译：

　　书法主张抒发，舒畅，意趣，如愿。想要作书前必先舒散怀抱，达到如意所愿，方可称神。书无变化，不足以谈论神。所谓神化，难道还有超出规矩的吗？能够巧妙地领悟规矩，方可谓出神入化。因此不滞涩不拘泥，有圆融通畅之妙。何况那些具有深远影响的功绩，需要依靠文字宣扬。所谓神化，即是天机自发、气韵生动的意思。日月星辰的经纬，寒暑昼夜的交替变迁，风云雷雨或聚或散，山岳河海的耸立流淌，难道不是天地的变化吗？高逸之士抖衣去尘，放声长啸，挥麈而谈玄论道；美貌佳人照镜拂花，挥舞衣袖婉转顾盼，如美艳的花卉迎风滴露，恰似好鸟以舌梳理翎羽，千态万状，愈出愈奇；更好像烟霏林影，虽有物象却难以把握，游鱼翔鸟，无迹可寻，这是万物的变化。人对于书法，能够在形质法度、端厚和平、参互错综，玲珑飞逸诸多方面运用自如，便可称神了。世间的凡夫俗子讨论神化，见到体势的异常，毫端的奋发之笔，便同声赞赏，这样的见识是何等的浅薄而粗陋啊！简约地探求其原由，而深入地探寻其主旨，不过是观察时世而随之变动，达到从心所欲的境界罢了。孔子、王羲之所创立的道统、书源是没有任何理由随意曲解的。孔子在乡里时恭顺谦和，上朝时和颜悦色，出使外国参加典礼脚步紧凑，以私人身份会见别国君臣时轻松愉快。在鲁国戴章甫，至宋国穿宽袖的单衣。至于写汉文《方朔赞》，意涉奇伟；燕国《乐毅论》，情绪忧愤郁闷；《修禊集叙》，兴致飘逸神怡；私门誓文，情感拘束气息阻塞。这些都是随着时机转化而变动，其根本在于阴阳转换，心情舒畅或忧悒的变化所致，从心所欲，洋溢着《关雎》乐而不淫之意，如果不是心手双畅，岂能达到美与善兼通的境界？观察时机而随之变动，也许可以通晓性情；任凭心情为所欲为，便很少能领悟其中的道理。大概向往正而不向往邪，希望熟练而不希望生涩，是人们普遍的想法。规矩不能精熟谙练，心与手尚在迟疑不定，要统领自己的精神气质却感到不够充实，预先所想象的下笔却不能达到，这都是不能从心所欲的表现。至于想法既然服从了心意，岂能又超出规矩啊！孔子既说要服从心意，又说不能超越规矩，是害怕超出中道之外。比如投壶引射，难道不想中吗？若是手不从心，则会发而不中。然而不动则不变，能变即能化，假如不是至诚，岂能有所变动啊！静心定志，广泛地学习，专心地钻研，字

的全形，宛然就在眼中，笔的妙用，悠悠然而能心手双忘，自然腕能从臂，指能从心，潇洒神飞，徘徊翰逸，如同庖丁解牛，掌上弄丸，执笔的人自己都难以揣摩，欣赏的人岂能测量呀！《中庸》云"为物不贰""生物不测"，孟子曰"深造自得""左右逢源"。生物，逢源，都是由专一深造而获得，因此可知书法想要变化，必须先以诚心坚定意志，继而不息地努力用功，使所要表达的得以落实，心志一以贯之，牵一发而动全身，并且变而能化，就可以达到神圣的境界了。神奇啊！这些需要用心去领悟，难以用语言来传达。书为心画，字随之滋生出来。字虽然有具体的形象，但在书写时却不是刻意安排的；心中虽没有预定的形象，但在应用时却有自己的选择。初学具体的条理时要落到实处，通过外在的形象传达意象。等到通会之际，书写不再为具体的实处而拘泥，从心所欲，此时便达到"得意忘象"的境界。因此说通过外在的形象而了解其心意，若离开形象就失去了了解心意的依据。不可以拘泥于外在形象，也不可以违背心意。在未动笔之前，先定其规模以统领整体气势；动笔之际，要以充盈的气势达到预期的效果。不要忘记也不要故意躲避，由勉强而为到乐此不疲，对于书法也就没有什么隔阂了。天雨粟鬼夜哭，感动神明，证验以往，等待将来，有所作为。书法高手，如果能达到中和的极致，便可以表现出天地之间的玄妙与精微，宣扬道义中蕴涵的奥妙，继承以往圣人的绝学，开启后世觉醒者的良心，功绩和礼乐等同，名声与日月一样光辉。岂止是明窗净几，安适闲暇，笔砚精良，享受人间清福这样简单的事情啊！

心　相

解题：书统篇中称"心相等论，实同孔、孟之思"，项穆将书法与人伦道统相提并论，认为书法表达人的心意情趣，体现道德修养，故有"书为心画"之说。此节项穆把"人正则书正"的理论结合实际书法家加以阐释，主张正书先正其笔，正笔先正其心，以伦理道德的标准衡量书法。

原文：

盖闻德性根心，睟盎生色①，得心应手，书亦云然。人品既殊，性情

各异，笔势所运，邪正自形。书之心，主张布算，想象化裁，意在笔端，未形之相也[②]。书之相，旋折进退，威仪神采，笔随意发，既形之心也[③]。试以人品喻之，宰辅则贵有爱君容贤之心，正直忠厚之相；将帅则贵有尽忠立节之心，智勇万全之相；谏议则贵有正道格君之心，謇谔不阿之相[④]；隐士则贵有乐善无闷之心，遗世仙举之相。由此例推，儒行也，才子也，佳人也，僧道也，莫不有本来之心，合宜之相[⑤]者，所谓有诸中必形诸外，观其相可识其心。柳公权曰：心正则笔正，余今曰：人正则书正[⑥]。心为人之帅，心正则人正矣。笔为书之充，笔正则书正矣[⑦]。人由心正，书由笔正，即《诗》云：思无邪；《礼》云：无不敬[⑧]。书法大旨，一语括之矣。尝鉴古迹，聊指前人，世不俱闻，略焉弗举[⑨]。如桓温之豪悍，王敦之扬厉，安石之躁率[⑩]，跋扈刚愎之情，自露于毫楮间也。他如李邕之挺竦，苏轼之肥敧，米芾之努肆，亦非纯粹贞良之士，不过啸傲风骚之流尔[⑪]。至于褚遂良之遒劲，颜真卿之端厚，柳公权之庄严，虽于书法少容夷俊逸之妙，要皆忠义直亮之人也[⑫]。若夫赵孟𬒃之书，温润闲雅，似接右军正脉之传，妍媚纤柔，殊乏大节不夺之气[⑬]，所以天水之裔，甘心仇胡之禄也[⑭]。故欲正其书者，先正其笔，欲正其笔者，先正其心，若所谓诚意者，即以此心端己澄神，勿虚勿贰也[⑮]。致知者[⑯]，即以此心审其得失，明乎取舍也。格物者[⑰]，即以此心博习精察，不自专用也。正心之外，岂更有说哉！由此笃行，至于深造，自然秉笔思生，临池志逸，新中更新，妙之益妙，非惟不奇而自奇，抑亦己正而物正矣[⑱]。夫经卦皆心画也，书法乃传心也，如罪斯言为迂，予固甘焉勿避矣[⑲]。

校勘记：

（一）謇谔不阿之相：潘本误为"謇谔"。

（二）无不敬：有竹本、四库本、青镂本、珠尘本为"无不敬"；美术本及其他本为"毋不敬"，"无"通"毋"。

（三）甘心仇胡之禄也：有竹本、珠尘本为"仇胡"；青镂本为"雠胡"；四库本为"仇雠"；"雠"通"仇"。美术本、历代本、书画本、集成本、潘本为"仇敌"。

（四）抑亦己正而物正矣：四库本、青镂本为"巳正"；据有竹本、

珠尘本校勘为"已正"。

注释：

①德性根心，睟盎生色：道德本性植根于心。睟盎，即睟面盎背，有德者之仪态会通过外表生发出来。

②书之心，主张布算，想象化裁，意在笔端，未形之相也：所谓书之心思，是在内心安排布置，在想象中剪裁，令胸中意象在笔端表现，这就是还未成形的相。

③书之相，旋折进退，威仪神采，笔随意发，既形之心也：所谓书的外在实质，其转折、收放、神采仪表，跟随心中的意象而生于笔下，这便是成形之后的心思。

④格君：纠正君王。謇谔不阿之相：謇谔，正直。正直不阿的面容。

⑤合宜之相：合乎自身身份的相貌。有诸中必形诸外：其内在的修养必然会表现出来。

⑥人正则书正：书统篇中已有阐释。此篇又近一步强调书法家应对正统概念有所认知，即主观上肯定正统书源，其学书的道路自然中正而不偏颇。心为人之帅，心正则人正矣：人的心性主导人的所作所为，故心性纯正者，其处世为人自然正气凛然。

⑦笔为书之充，笔正则书正矣：充，行。书法通过笔来行施，只要笔保持中锋，其书自然中正。

⑧思无邪：此语本出于《诗经·鲁颂·駉篇》，孔子借它来评价所有诗篇。在《论语·为政》中云："《诗》三百，一言以蔽之，曰：'思无邪'。"[1]儒家评判诗歌的最高标准是中和雅正。无不敬：即没有怠慢。

⑨尝鉴：以往所鉴赏的。聊指前人：姑且指摘前人。世不俱闻，略焉弗举：世人不知晓的那些就略而不谈了。

⑩桓温：晋代书法家桓温（312—373），字元子。善行草，字势遒劲，有王谢之风韵。《淳化阁》《大观帖》中存录其书作。王敦：晋代书法家王敦（266—324），字处仲，小字阿黑，临沂（今山东临沂）人，王导之从兄。

[1] 杨伯峻《论语译注》，第12页。

柳公权《玄秘塔》（局部）

尚武帝女襄城公主，拜驸马都尉。因功进征南大将军，侍中，江州牧。初以工书得家传之学，笔势雄健。《淳化阁》中存录其草书《蜡节帖》。安石：即晋代书法家谢安（320—385），字安石。居会稽，与王羲之等人有交游。善行书。《淳化阁》《大观帖》中存录其书作。

⑪此句言李邕书挺拔而耸立，苏轼书肥妍而倾侧，米芾书怒张而纵肆，这些都不是坚持传统正脉的纯良之士，只不过是些啸傲风骚的时流而已。

⑫此句言褚遂良书遒劲，颜真卿书端厚，柳公权书庄严，他们虽然缺少俊逸的姿态，但其忠义正直的品行却能体现在其书体中。

⑬此句言赵孟頫的书法虽温润闲雅，得右军正脉，却妍媚纤柔，缺少正气凛然的骨气。所言"失节"一事也是因人废书，因赵孟頫是宋朝宗室却仕元，不符合儒家的忠义思想，故后句有"仇胡之禄"，即享受接纳敌人的俸禄。

⑭甘心仇胡之禄也：胡，对北方边地与西域的民族泛称胡，此处指元代统治者。

⑮勿虚勿贰也：不可虚妄，不可生二心。

⑯致知者：获得知识的人。典出《大学》："欲正其心者，先诚其意；欲诚其意者，先致其知。"朱熹注："致，推极也。知，犹识也。推极吾之知识，欲其所知无不尽也。"[1]

⑰格物者：推究事物原理的人。典出《大学》："致知在格物。"朱熹注："格，至也。物，犹事也。穷至事物之理，欲其极处无不到也。"[2]

⑱抑亦己正而物正矣：抑，克制。即儒家所倡导的"克己复礼"。当自身正直不偏执时，所表达的事物自然中正平和。

⑲夫经卦皆心画也，书法乃传心也，如罪斯言为迂，予固甘焉勿避矣：经典与卦象都是心意的表达，书法也是传达心意的，如果有人责怪我的阐述迂腐的话，我情愿坚持现在的观点而不回避。

今译：

听说道德本性植根于心，有德者之仪态会通过外表生发出来，得心应

[1] 朱熹《四书集注·大学章句》，第5页。
[2] 同上。

手，书法也是如此。人品既不相同，性情各不一样，笔势挥运，邪与正自然表现出来。书法的心思，是在内心安排布置，在想象中剪裁，令胸中意象在笔端表现，这就是还未成形的相。书的外在实质，其转折、收放、神采仪表，跟随心中的意象而生于笔下，这便是成形之后的心思。试以人品比喻，辅佐朝政的大臣贵有忠爱君王容纳贤士之心，正直忠厚的外表；将帅贵有竭尽忠诚，树立气节之心，智勇万全的形象；谏议贵有匡正大道，纠正君王之心，正直不阿的面容；隐士贵有乐善而没有烦闷之心，具有超尘脱俗的仙人举止。由此而推断，儒生、才子、佳人、僧道，莫不有其本心，合乎自身身份的相貌，其内在的修养必然会表现出来，通过其外表便可以了解其内心。柳公权说"心正则笔正"，我则提出"人正则书正"。人的心性主导人的所作所为，故心性纯正者，其处世为人自然正气凛然。书法通过笔来行施，只要笔保持中锋，其书自然中正。人通过心体现正，书通过笔表现正，即《诗》云"思无邪"；《礼》云"毋不敬"。书法的主旨，一句话概括了。以往所鉴赏的古代书迹，姑且指摘前人，世人不知晓的那些就略而不谈了。如桓温的豪放霸悍，王敦的飞扬激励，安石的躁动轻率，飞扬跋扈，傲慢固执的神情，自然流露于笔端。其他如李邕的挺拔耸立，苏轼的肥妍倾侧，米芾的怒张纵肆，这些都不是坚持传统正脉的纯良之士，只不过是些啸傲风骚的时流而已。至于褚遂良的遒劲，颜真卿的端厚，柳公权的庄严，虽然缺少俊逸的姿态，但其忠义正直的品行却能体现在书法中。像赵孟頫的书法，温润闲雅，似乎是得到王羲之的正脉，妍媚纤柔，缺少正气凛然的骨气，身为宋朝宗室却甘心接纳敌人的俸禄。因此想要使书正的人，先正其笔，想要使笔正的人，先正其心，若所谓诚意，即当以此使心端正，令自己心神澄澈，不可虚妄，不可生二心。获得知识的人，即以此心审察得失，明白取舍。推究事物原理的人，即以此心广泛研习精心察看，不可独自用事。除去正心之外，岂能有别的说法啊！按照此说切实履行，达到精深的造诣，自然执笔便生创作的欲望，临池则神采飘逸，新中更新，妙之益妙，不去刻意地追求奇而能自奇，当自身正直不偏执时，所表达的事物自然中正平和。经典与卦象都是心意的表达，书法也是传达心意的，如果有人责怪我的阐述迂腐的话，我情愿坚持现在的观点而不回避。

取　舍

解题： 书统篇中称"取舍诸篇，不无商、韩之刻"，此篇以批评为主，其中很多批判的见解给众人留下了深刻的印象，令读者知道何为长当师之，何为短当改之。而在本篇的附评中却对苏、米做出较为公允的评价。

原文：

苏、米之迹，世争临摹，予独哂为效颦者①，岂妄言无谓哉？苏之点画雄劲，米之气势超动，是其长也②。苏之秾耸棱侧，米之猛放骄淫，是其短也③。皆缘天资虽胜，学力乃疏，手不从心，借此掩丑。譬夫优伶在场，歌喉不接，假彼锣鼓乱兹音声耳④。夫颦一也，西子以颦而加妍，东施效之而增丑，何哉？西子明眸皓齿，光彩射人，闺情幽怨，痛心攒眉，凄凄楚楚，可悯可怜，是知颦乃其病，非其常也。使其馆娃宫中，姑苏台上，恢恢闷闷，蹙锁蛾眉，夫差岂复见宠耶⑤？东施本无丽质，妄自学其愁眉，反见陋嬺，殊可憎恶。临拟之士⑥，取长舍短，岂非善学者哉？抑自周秦以后，逸少以前，专尚篆隶，罕见真行。简朴端厚，不皆文质两彬，缺勒残碑，无复完神⑦可仿。逸少一出，会通古今，书法集成，模楷大定。自是而下，优劣互差。试举显名今世，遗迹仅存者，拔其美善，指其瑕疵⑧，庶取舍既明，则趋向可定矣。智永、世南，得其宽和之量，而少俊迈之奇。欧阳询得其秀劲之骨，而乏温润之容。褚遂良得其郁壮之筋，而鲜安闲之度。李邕得其豪挺之气，而失之竦窘。颜、柳得其庄毅之操，而失之鲁犷。旭、素得其超逸之兴，而失之惊怪。陆、徐得其恭俭之体，而失之颓拘⑨。过庭得其逍遥之趣，而失之险散⑩。蔡襄得其密厚之貌，庭坚得其提飖之法，孟頫得其温雅之态。然蔡过乎妩重⑪，赵专乎妍媚，鲁直虽知执笔，而伸脚挂手，体格⑫扫地矣。苏轼独宗颜、李，米芾复兼褚、张。苏似肥艳美婢抬作夫人，举止邪陋而大足，当令掩口。米若风流公子，染患痈疽⑬，驰马试剑而叫笑，旁若无人。数君之外，无暇详论⑭也。择长而师之，所短而改之，在临池之士，玄鉴之精尔！

陆友仁《研北杂志》⑮云：蔡君谟摹仿右军诸帖，形模骨肉，纤悉具备，莫敢逾轶⑯。至米元章始变其法，超规越矩，虽有生气而笔法悉绝矣。

黄庭坚《诸上座帖》（局部）

予谓君谟之书，宋代巨擘，苏、黄与米，资近大家，学入傍流，非君谟可同语也[17]。朱晦翁亦谓字被苏、黄写坏，并笔法悉绝之言，两语皆刻矣[18]。数公亦有笔法，不尽写坏，体格多有逾越，盖其学力未能入室之故也。数君之中，惟元章更易起眼，且易下笔，每一经目，便思仿模。初学之士，切不可看，趋向不正，取舍不明，徒拟其所病，不得其所能也[19]。米书之源，出自颜、褚，如要学米，先柳入欧，由欧趋虞，自虞入褚，学至于是，自可窥大家之门，元章亦拜下风矣[20]。如前贤真迹，未易得见，择其善帖，精专临仿，十年之后，方以元章参看，庶知其短而取其长矣[21]。若逸少《圣教序记》，非有二十年精进之功不能知其妙，亦不能下一笔。宜乎学者寥寥也，此可与知者道之[22]。

校勘记：

（一）临拟之士，取长舍短，岂非善学者哉？抑自周秦以后："殊可憎恶"至"逸少以前"之间有竹本、青镂本、四库本、珠尘本皆有此一段，由此可知，书画本、历代本、潘本皆以美术本为底本，故均有脱漏。

（二）而失之险散：四库本、有竹本、青镂本、珠尘本皆为"险散"；美术本及其他为"俭散"；"俭"通"险"。

（三）孟頫得其温雅之态：美术本、历代本、书画本、潘本为"赵孟頫"；四库本、有竹本、青镂本、珠尘本皆无"赵"字，由上下文看，此处当美术本衍"赵"字所致。

（四）然蔡过乎妩重：四库本、有竹本、青镂本、珠尘本皆为"妩重"；美术本、书画本、集成本误为"模重"；历代本、潘本误为"抚重"。

（五）而伸脚挂手：四库本误为"桂手"。

（六）青镂本自"陆友仁《研北杂志》云"后全段脱漏。

注释：

①予独哂为效颦者：项穆耻笑那些学习苏、米的人是"东施效颦"。

②是其长也：项穆并非一味地贬低苏、米，他也看到了苏轼的"点画雄劲"、米芾的"气势超动"是其所长。

③是其短也：项穆指出苏轼"秾笋棱侧"（繁茂笋立，字势倾侧）、米芾"猛放骄淫"过于张扬的缺点是其所短。

④优伶：优为俳优，伶谓乐人。此句言苏、米两人的天资虽高，却学力未到，故而力不从心，难以遮盖和避免这些缺点。就如同那些嗓音天赋不好的戏子，为了掩盖自己的缺点不足，假借锣鼓声来干扰、迷惑听戏者。

⑤恢恢闷闷：精神不振，闷闷不乐的样子。此句言西施之颦乃真有病，非假装病态，因此自然，假若装病，故作病态那夫差也不会喜欢的。

⑥临拟之士：此处指学习书法的人。

⑦缺勒残碑：残缺不全的碑刻。完神：完整无缺的神采风貌。

⑧拔其美善：选拔其中的完美精善。瑕疵：喻缺点或过失。

⑨俊迈：英俊出众。郁壮：文才壮丽。辣窘：笋立而有窘迫感。徐：即唐代书法家徐浩（703—782），字季海，越州人（今浙江绍兴）。官至太子少师，封会稽郡公，人称"徐会稽"。工书，精于楷法，圆劲厚重，自成一家。存世碑刻《不空和尚碑》《大智禅师碑》。恭俭：恭谨，礼法节制。颓拘：衰败而拘泥。

⑩而失之险散：险散，险此处当指薄，即薄弱，疏略。

⑪然蔡过乎妩重：妩重，过于妩媚。

⑫而伸脚挂手：指黄书的长线条。苏东坡也曾评价："鲁直近字虽清劲，而笔势有时太瘦，几如树梢挂蛇。"[1]体格：法式，格调。

⑬痛疣：肿疮，皮肤病。此处喻外表丑陋。

⑭无暇详论：没有时间去详细地讨论。择长而师之，所短而改之：典出《论语·述而》："子曰：三人行，必有我师焉：择其善者而从之，其不善者而改之。""选取那些优点而学习，看出那些缺点而改正。"[2]

⑮陆友仁《研北杂志》：即元代书法家陆友，字友仁，号研北生。吴郡（今江苏苏州）人。真草篆隶皆有法度。著有《研北杂志》《研史》《墨史》等。

⑯形模骨肉，纤悉具备：书之外形及骨肉，即使是细微处也能临摹到位。逾轶：超过；超越。

〔1〕 曾敏行《独醒杂志》卷三，文渊阁《四库全书》本。
〔2〕 杨伯峻《论语译注》，第82页。

徐浩《不空和尚碑》（局部）

⑰非君谟可同语也：此句表述含混，资学篇附评中称"宋之名家，君谟为首，齐范唐贤，天水之朝，书流砥柱。李、苏、黄、米，邪正相半，总而言之，傍流品也"。而在品格篇中"名家"位居"傍流"之上。故此处当指蔡襄遵循法度，功力精深，其书在宋堪称巨擘。而苏、黄、米"超规越矩"，虽天资接近大家风范，却因学力不足而入傍流，是无法和蔡襄同日而语的。

⑱朱晦翁：即宋代理学家朱熹（1130—1200），字元晦，号晦庵。亦工书，宗法颜真卿《争坐位帖》，用笔苍郁沉厚。反对当时尊苏、黄的时风。两语皆刻矣：两人所言过于苛刻。南宋高宗醉心翰墨，初学黄，继而宗米，一时苏、黄、米三家贵重当代，学书者风从。而朱熹、陆游、范成大等人则是个性较强的代表，尤其是朱熹，反对书宗苏、黄、米三家的时风，批判苏、黄，言语尖刻。项穆认识到三家并非"笔法悉绝"，而是体格逾越，学力尚浅，其批判态度显然是相对客观的。

⑲每一经目，便思仿模：此句言米芾书最容易令人生效法临摹之心，但初学之人因不知取舍，学习米字只会徒增其病，而不得其优点。

⑳此句言米书的源流，出自颜真卿和褚遂良，如果要学米书，应先学柳公权，后学欧阳询，再由欧阳询到虞世南，最后从虞世南而入褚遂良，遵循这个学习道路，自然成大家，即使是米芾也要甘拜下风。

㉑庶知其短而取其长矣：由此句可知项穆并非一味贬低米芾，反对学米，而是提出学米的前提"择其善帖，精专临仿，十年之后"，具备一定的鉴别能力后，再取其长而舍其短。

㉒《圣教序记》：唐咸亨三年（672）十二月刻。太宗李世民撰序，高宗李治撰记。释怀仁集王羲之书。行书，三十行，行八十三字至八十八字不等。怀仁费二十余年集成，王氏之迹大都赖此碑传承。宋黄伯思《东观余论》评："今观碑中字与右军遗帖所有者纤微克肖，书苑之说信然。然近世翰林侍书辈多学此碑，学弗能至，了无高韵，因自目其书为'院体'。由唐吴通微昆弟已有斯目，故今士大夫玩此者少，然学弗至者自俗耳，碑中字未尝俗也。"[1]此句，项穆亦认为此作艰深，不易学，需下二十年功夫方能领悟其中精妙，"宜乎学者寥寥"与黄伯思所言"士大夫玩此者少"

[1] 黄伯思《东观余论·题集逸少书圣教序后》卷下，文渊阁《四库全书》本。

朱熹《行书城南唱和诗卷》（局部）

见识相同，故有"与知者道"的感叹。宜乎：当然。

今译：

　　苏、米的书法，世间之人竞相临摹，我独讥笑他们东施效颦，岂是妄言没有道理啊。苏轼点画雄劲，米芾气势超动，是其长处。苏的繁茂耸立、字势倾侧，米的猛厉放纵骄淫不拘，是其短处。皆因为天资虽胜，学力却不足，手不能从心，借此以掩丑而已。比如戏子表演时，嗓音天赋不好，假借锣鼓之声干扰、迷惑听者。如皱眉一样，西子皱眉而愈加媚妍，东施仿效反而增加了丑陋，为什么呢？西子明眸皓齿，光彩照人，因闺情幽怨，而痛心攒眉，凄凄楚楚，值得怜悯，方知皱眉是因有病，并非寻常故意做作。若是她在馆娃宫中，姑苏台上，闷闷不乐，皱眉蹙额，难道夫差还能见宠于她吗？东施本来没有天生丽质，却妄自学习西子愁眉，反而显得丑陋，尤为可恶。学习书法的人，取长舍短，难道不是善学的人吗？又自周秦以后，逸少以前，专一崇尚篆隶，很少见到真书、行书，简朴端厚，不都是文质彬彬，那些残缺不全的碑刻，没有完整的形神可以效仿。王羲之出现后，将古今融会贯通，集书法之大成，规范、楷模大致可定。自此以后，优劣互有高下。试举扬名今世，有书迹存留下来的人，选拔其美善，指摘其缺点，如此取舍便可分晓，也坚定了宗法的方向。智永、虞世南，得到了宽和的气量，而缺少豪迈的奇姿。欧阳询得到了秀劲的骨力，而缺乏温润的容颜。褚遂良得到了郁壮的筋力，而少安闲的气度。李邕得到了豪挺的气势，而失于竦立窘迫。颜真卿、柳公权得到了庄毅的气节，而失于粗鲁猛悍。张旭、怀素得到了超逸的兴致，而失于惊怒狂怪。陆柬之、徐浩得到了恭俭的体态，而失于衰败拘泥。孙过庭得到了逍遥的意趣，而失于薄弱疏略。蔡襄得到了密厚的容貌，黄庭坚得到了提按的方法，赵孟頫得到了温雅的姿态。然而蔡襄过于妩媚，赵孟頫专攻妍媚，黄鲁直虽然通晓执笔，然而伸脚挂手，体制格调已经破坏无余。苏轼唯独宗法颜真卿、李邕，米芾还兼顾褚遂良、张旭。苏轼好似肥艳的丫鬟被抬作夫人，举止却依旧丑陋而且大脚，当令人耻笑。米芾如同风流公子，染患肿疮，骑马狂奔，试剑叫笑，旁若无人。除去以上诸君，没有时间再去详细讨论。选取那些优点而学习，发现那些缺点而改正，正在学习书法的人，要细心明察呀！

陆友仁在《研北杂志》中云："蔡君谟模仿王右军诸帖，书之外形及骨肉，即使是细微处也能临摹到位，未敢逾越法度。至米元章开始改变其法，超越了规矩，虽然有生气，然而笔法却全部丧失了。"我认为蔡君谟的书法为宋代巨擘，苏轼、黄庭坚与米芾，虽然天资接近大家，然而学力不足，已入傍流，不能与蔡君谟同日而语。朱晦翁也说字被苏、黄写坏，而且完全丧失了笔法，这两种说法都太刻薄了。数公也有笔法，并非都写坏了，只是体制格局多有逾越，大概是学力未能入室的缘故吧。数君之中，只有元章更容易惹人注目，而且容易下笔，每一过目，便想模仿。初学的人，切不可看，方向不正，取舍不明，只能学到他的毛病，不能得到他的优点。米书的源头，出自颜真卿、褚遂良，如要学习米芾，先从柳公权入欧阳询，再由欧阳询向虞世南，自虞世南入褚遂良，学到如此，便可以窥视大家之门，米元章也要甘拜下风了。前贤的真迹，不容易见到，选择好的字帖，精心专一地临仿，十年之后，才可以参看米元章，方能认识到他的缺点，而学习他的长处。如王羲之的《圣教序记》，没有二十年锐意进取的功力不能知晓其中的精妙，也不能下一笔。当然学者寥寥无几，只能与通晓的人谈论。

功　序

解题： 功即功力，书法所应具备的基础语汇。项穆认为书法的功力需要常年的积累，要循序渐进，初以临摹，求均齐方正；然后博研众体，先专后博；最后触类旁通，方能集大成。篇末将学书中所应注意的问题归纳为"三戒""三要"。

原文：

临池赏鉴，代不虚人，评论体势，悉非真谛[①]。拟形于云石，譬象于龙蛇[②]，外状其浮华，内迷其实理。至若无知率易之辈，妄认功无百日之谈，岂知王道本无近功，成书亦非岁月哉[③]！初学之士，先立大体，横直安置，对待布白，务求其均齐方正矣[④]。然后定其筋骨，向背往还，开合连络[⑤]，务求雄健贯通也。次又尊其威仪，疾徐进退，俯仰屈伸，务求端庄温雅也[⑥]。

然后审其神情，战蹙单叠，回带翻藏，机轴圆融，风度洒落，或字余而势尽，或笔断而意连，平顺而凛锋芒，健劲而融圭角，引伸而触类⑦，书之能事毕矣。然计其始终，非四十载不能成也。所以逸少之书，五十有二而称妙；宣尼之学，七十之后而从心⑧。古今以来，莫非晚进，独子敬天资既纵，家范有方，入门不必旁求，风气且当专尚，年几不惑，便著高声⑨。子敬之外，岂复多见耶？第世之学者不得其门，从何进手。必先临摹，方有定趋⑩。始也专宗一家，次则博研众体，融天机于自得，会群妙于一心，斯于书也，集大成矣⑪。第昔贤遗范，优劣纷纭，仿之贵似，审之尚精。仿之不似，来续尾之讥；审之弗精，启叩头之诮⑫。舍其所短，取其所长，始自平整而追秀拔，终自险绝而归中和⑬。心与笔俱专，月继年不厌。譬之抚弦在琴，妙音随指而发；省括在弩，逸矢应鹄而飞⑭。意在笔前，翰从毫转，后圣再起，吾言弗更矣⑮！若分布少明，即思纵巧，运用不熟，便欲标奇，是未学走而先学趋也⑯。书何容易哉？

学书次第，前言已概，拘局之士，未免惧疑，姑以浅言，俟彼易晓⑰。大率书有三戒：初学分布，戒不均与欹；继知规矩，戒不活与滞；终能纯熟，戒狂怪与俗⑱。若不均且欹，如耳目口鼻开阔长促，邪立偏坐，不端正矣。不活与滞，如土塑木雕，不说不笑，板定固窒，无生气矣。狂怪与俗，如醉酒巫风，丐儿村汉，胡言乱语，颠仆丑陋矣⑲。又书有三要：第一要清整，清则点画不混杂，整则形体不偏邪；第二要温润，温则性情不骄怒，润则折挫不枯涩；第三要闲雅，闲则运用不矜持，雅则起伏不恣肆⑳。以斯数语，慎思笃行㉑，未必能超入上乘，定可为卓焉名家矣。若前所列《规矩》《正奇》《老少》《神化》诸篇，阴阳、向背、缓急、抑扬等法，盖有彼具而此略，所当参用㉒以相通者也。

校勘记：

（一）历代本脱漏篇名。

（二）拟形于云石：有竹本、四库本、青镂本、珠尘本为"云石"；美术本及其他本误为"云雨"。

（三）七十之后而从心：诸本皆为"六十之后而从心欲"，当为项穆原稿所误，典出《论语·为政》："吾十有五而志于学，三十而立，四十

而不惑，五十而知天命，六十而耳顺，七十而从心所欲，不逾矩。"唯潘本据《论语》原文校勘为"七十之后而从心"。

（四）青镂本自"学书次第"后全段脱漏。

注释：

①赏鉴：鉴赏，品评。代不虚人：历朝历代并不缺少这样的人。悉非真谛：真谛，佛教语。真实的道理。此句是项穆批评历代书法评论中，大多是一些不切实际的虚言。米芾也曾在《海岳名言》中感叹："历观前贤论书，征引迂远，比况奇巧，如'龙跳天门，虎卧凤阙'，是何等语？或遣词求工，去法逾远，无益学者。"[1]

②拟形于云石，譬象于龙蛇：均指书论中不切合实际的比喻。外状其浮华，内迷其实理：表述外在的虚浮不实，却迷失了内在的真实道理。

③岂知王道本无近功，成书亦非岁月哉：俗语云"字无百日功"，认为书法是简单易成的事，项穆认为这是无知者的妄言。书法本无速成之说，但成功也不取决于时间的长短。

④横直安置，对待布白：重视横竖笔画安排、结字章法两方面。此句源于《书谱》："初学分布，但求平正。"

⑤向背往还，开合连络：向背，指结构两部分的相向或相背。往还，指用笔收与放。开合，体势放纵与收敛。连络，笔画之间或字与字之间的连接、缠绕。

⑥务求端庄温雅也：在做到快慢进退，俯仰屈伸这些丰富变化的同时，务必要追求端庄温雅。

⑦战掣单叠：战掣，战抖，收敛。单叠，用笔之法。回带翻藏：回笔映带，翻毫藏锋。用笔之法。机轴圆融：机轴，比喻枢要之位。圆融，破除偏执，完满融通。平顺而凛锋芒，健劲而融圭角：平和顺畅而畏惧锋芒显露，健劲挺拔中则需内含锋芒。引伸而触类：如果懂得加以引申发挥，则触类旁通。

⑧七十之后而从心：典出《论语·为政》："吾十有五而志于学，三十而立，四十而不惑，五十而知天命，六十而耳顺，七十而从心所欲，

[1] 米芾《海岳名言》百川学海本。

王献之《鸭头丸帖》

不逾矩。"〔1〕

⑨ 家范有方：家中教授有方。年几不惑，便著高声：不惑，代指人四十岁。此处言王献之因得家传，不及四十岁便已经极负盛名。

⑩ 第：副词。只是。方有定趋：才有固定的方向。

⑪ 博研众体：广泛地学习各种书体。此句言学书当先立足一家，打好基础，然后广泛地学习各种书体，领略其中的不同，融会贯通后，自然能够集大成。

⑫ 来续尾之讥：来，招致。续尾，即狗尾续貂，比喻事物的美恶前后不相称。启叩头之诮：犹言不分青红皂白见庙就磕头。讥笑那些不辨优劣的人。

⑬ 始自平整而追秀拔，终自险绝而归中和：先以平整为本，后追求俊秀挺拔，继而从险绝复归于平淡，自然达到"中和"的境界。

⑭ 心与笔俱专，月继年不厌：心，此处当指内在的修养；笔，则指学书的技法，两个方面同时注重。夜以继日地学习而不厌倦。省括在弩：省，当读 xǐng。察看。括，箭的末端。此句犹言箭在弓弦，眼睛追随目标，随时都可以令目标应声而落。与前句"抚弦在琴，妙音随指而发"寓意相同。

⑮ 后圣再起，吾言弗更矣：（如果以上所说的皆能做到的话）那必将又会出现一个书坛圣手，我说过的话绝不更改！

⑯ 若分布少明，即思纵巧：若是分匀布白尚不明白，便想着放纵取巧。是未学走而先学趋也：便是没学走而先学跑。

⑰ 拘局：拘谨，局促。惧疑：惧怕，怀疑。俟彼易晓：犹言等我给他把道理说得更容易理解些。

⑱ 大率书有三戒：此句是项穆将学书中所应当注意的问题概括为"三戒"。其一，在初学布白时要注意结构不可歪斜而不均匀；其二，在做到规矩平整后要注意板滞而不灵活；其三，在技法纯熟后要注意气息的狂怪与低俗。初学分布："四库本"误为"初书分布"。

⑲ 巫风：像巫者那样习于歌舞的风俗。颠仆：癫狂，仆倒。

⑳ 书有三要：此句是项穆所提出的三要，是以"清整中和"为审美基点，而重在表述对书法精神层面的要求。其一，是通过运笔清晰和结字平

〔1〕 杨伯峻《论语译注》，第 13 页。

整来体现清整；其二，则是追求温润之气则可以防止骄怒和枯涩；其三，是避免矜持、做作而体现闲适，不以造险、弄奇而伤大雅。

㉑慎思笃行：慎思，谨慎地思考。笃行，专心实行。

㉒盖有彼具而此略：已经在其他篇章中具体陈述了，而此处略而不述。

参用：参合应用。

今译：

临池品评，历朝历代并不缺少这样的人，评论体势，全非真实的道理。比喻形态似云石，形容表象如龙蛇，表述外在的虚浮不实，却迷失了内在的真实道理。至于那些浅近无知之辈，虚妄地认可"书无百日功"的说法，岂知王道本来没有速成之功，学习书法也不是短时间的事情啊！初学的人，先确立大体，横竖安排，对待布白，务求均齐方正。然后确定筋力骨架，向背往还，开合连络，务求雄健贯通。其次又要推崇威仪，快慢进退，俯仰屈伸，务求端庄温雅。然后审察神情，战抖单叠，映带翻藏，关键之处完满融通，风度洒落，有的字余而势尽，有的笔断而意连，平和顺畅而畏惧锋芒显露，健劲挺拔而内含锋芒。如果懂得加以引申发挥，则能触类旁通，书法的精能之事都做到了。然而计算始终，没有四十年是不能成功的。所以王羲之的书法，五十二岁时方称精妙；孔子以为七十岁之后从心所欲。古今以来，没有不是晚年精进的，唯独王献之不仅天资超纵，而且家教有方，入门不必四处寻求，并且专心尊崇风骨气格，不到四十岁，便极负盛名。除却王献之之外，还能有谁呢？只是世间学者不知门径，从何入手。一定要先临摹，方能有定向。开始要专宗一家，然后广泛地研习众体，融会天机而能妙然自得，领悟诸多精妙于一心，对于书法来说，便是集大成了。只是前代贤哲留存下来的法帖，优劣纷纭，临摹贵能相似，审察崇尚专精。临摹不似，引来狗尾续貂的讥讽；审察不精，则让人嘲笑为见庙磕头。舍弃缺点，学习优点，最初从平整而追求秀拔，最后从险绝而归于中和。心与笔皆专一不二，成年累月地学习而不厌倦。比如手按琴弦，美妙的音节随指而发；箭在弓弦瞄准目标，跟随着飞鸟而发射。意在笔前，笔墨随着笔端而变化。后圣再起，我的话也不会更改！若是分布只是少有明白，便想放纵弄巧，应用尚不熟练，便想标新立异，那是未学走而先学跑。书法

是这么容易吗？

学书次序，前面已经概述，拘谨局促的人，未免惧怕而且怀疑，姑且以浅显的话来说，令他们容易知晓。大体说来书法有三戒：初学分布，戒不均匀与倾斜；继而学习规矩，戒不灵活与滞涩；最终达到纯熟时，戒狂怪与庸俗。若是不均匀而且倾斜，就如同耳目口鼻宽大而且局促，歪立偏坐，毫不端正。不灵活与滞涩，就如同土塑木雕，不会说笑，呆板僵硬，毫无生气。狂怪与庸俗，就如同醉酒后耍闹的乞丐村汉，胡言乱语，颠倒倾跌的丑陋之相。再有书法的三要：第一要清整，清则点画不混浊杂乱，整则形体不偏倚邪辟；第二要温润，温则性情不骄慢怒张，润则折挫不枯硬滞涩；第三要闲雅，闲则应用不做作拘谨，雅则起伏不姿态放肆。以此数语，谨慎思考，专心实行，未必能直超而入上乘，但一定可以卓然超群成为名家。若前面所列《规矩》《正奇》《老少》《神化》诸篇，对阴阳、向背、缓急、抑扬等问题，已经具体陈述，在此省略不谈，如果参合应用自然有相通之处。

器　用

解题： 阐述书写工具"纸、墨、笔、砚"各自的功用，强调"工欲善其事，必先利其器"，讥讽那些旁门左道杂耍般的行径。

原文：

《笔阵图》曰："纸者，阵也；笔者，刀矟也；墨者，鍪甲[①]也；砚者，城池也。"孙过庭云："疑是右军所制，尚可启发童蒙，常俗所传，不借编录。"又云："《笔势论》十二章，文鄙理疏[②]，意乖言拙，详其旨趣，殊非右军。"予观其论，固难尽宗，摘其数言，不无合旨，孙子外之，斯语苛矣[③]。第《阵图》以墨拟之鍪甲，以砚譬之城池，喻失其理，恐亦非右军也。予试论之，以俟君子[④]。夫身者，元帅也；心者，军师也；手者，副将也；指者，士卒也；纸者，地形也；笔者，戈戟也；墨者，粮草也；砚者，囊橐[⑤]也。纸不光细，譬之骁将骏马行于荆棘泥泞之场，驰骤当先弗能也[⑥]。笔不颖健，譬之志奋力壮手持折缺朽钝之兵，斩斫击刺弗能也[⑦]。墨不精玄，譬之养将练兵，粮草不敷，将有饥色，何以作气[⑧]？砚不硎蓄，

譬之师旅方兴，命在糇粮，馈饷乏绝^⑨，何以壮威？四者不可废一，纸笔尤乃居先。俗语云：能书不择笔，断无是理也。夫工欲善其事，必先利其器^⑩。木石金玉之工，刀锯炉锉之属，苟不精利，虽有雕镂切磋之技，离娄、公输之能，将安施其巧哉^⑪？俗有署书，以鬃以帚，间或可用。若卷箸搏素，描丝露骨^⑫，以示老健之形，风神之态；至于画尘影火，聚米注沙，颓骫无致，俗浊无蕴^⑬。借令逸少家奴有灵，宁不抚掌于泉下哉！

校勘记：

（一）纸者，地形也；笔者，戈戟也；墨者，粮草也；砚者，囊橐也：自"士卒也"至"纸不光细"句之间，有竹本、青镂本、四库本、珠尘本皆有此句；美术本及其他诸本脱漏。

注释：

①《笔阵图》：旧题卫夫人撰。《历代书法论文选》以为此文为六朝人伪作。传世主要版本有《法书要录》本、《书苑菁华》本、《墨池编》本。鍪甲：鍪，音 móu 谋。武士的头盔。甲，古代军人所穿的革制护身衣。

②疑是右军所制，尚可启发童蒙，常俗所传，不借编录：语出《书谱》。"《笔阵图》被猜测为王羲之所创制。虽未弄清它的真伪，但可启发儿童对书法的初步了解。既然已为一般人所收存，也就不用再行编录。"[1]《笔势论》：旧题王羲之撰。孙过庭提出为伪作："代传羲之与子敬《笔势论》十章，文鄙理疏，意乖言拙。详其旨趣，殊非右军。"传世主要版本《书苑菁华》本、《墨池编》本、《说郛》本等。文鄙理疏：文意浅陋，说理粗疏。

③不无合旨：也不是没有合乎道理的。孙子外之，斯语苛矣：孙子，是对孙过庭的尊称。外之，置之一旁。斯语苛矣，其言语过于苛刻了。此处项穆以为《笔势论》虽然假，所论不能全信，却也不是一无是处。

④予试论之，以俟君子：项穆以把墨比喻为鍪甲，把砚台比喻为城池，

[1] 张弩《书谱译述》，《书法艺术报》第 55 期。

是没有道理的，恐怕不是卫夫人或是王羲之所作。故提出自己的论点，等待知者、行家来评论。

⑤囊橐：用来盛东西的器物。

⑥骁将：骁勇的战将。驰骤当先弗能也：若纸不光滑，则如同骁勇的战将，骑着骏马在布满荆棘、泥泞的道路上不能放马驰骋，冲在前方。

⑦颖健：锋芒劲健。折缺朽钝之兵：折断残缺、腐朽迟钝的兵器。斩斫击刺弗能也：犹言手中所持兵器不锐利，是无法施展功夫杀敌的。

⑧精玄：玄，泛指黑色。油烟墨色以黑中带赤为佳。纯粹的赤黑。不敷：不充足。作气：鼓足勇气，充满斗志。

⑨硎蓄：硎，磨刀石。此处指砚台容易下墨，蓄墨良好。糇粮：干粮；粮草。馈饷乏绝：军粮短缺，不足。

⑩俗语云：能书不择笔，断无是理也：俗话所说：擅长书法的人是不选择毛笔的，绝对没有这个道理。夫工欲善其事，必先利其器：典出《论语·卫灵公》："子贡问为仁，子曰：工欲善其事，必先利其器。"[1]工匠要把自己的事情做好，就首先使自己的工具得心应手。

⑪离娄、公输之能：离娄，人名。古之明目者。公输，即公输班，鲁班。两人皆能工巧匠。将安施其巧哉：此句是说即使是离娄、鲁班这样的能工巧匠如果没有精良顺手的工具也是无法施展其技艺的。

⑫以鬃以帚：以马鬃、扫帚题写榜书大字。卷箬搏素：箬，音ruò。竹皮。卷着竹皮。搏素，卷起布或绢类当作笔。描丝露骨：用上述工具所写出的笔画，剖筋露骨，臆造飞白。

⑬画尘影火，聚米注沙，颓骫无致，俗浊无蕴：画尘影火，在土堆上画字，用木炭棒写字。聚米注沙，用米或沙子撒字。以上概指非以纸笔所作的书法。颓骫无致，颓委而没有韵致。俗浊无蕴，庸俗污浊而缺乏内涵。

今译：

《笔阵图》中说："纸为阵地；笔为刀槊；墨为盔甲；砚为城池。"孙过庭说："怀疑《笔阵图》是王羲之所作，但尚可启发儿童对书法的初

[1] 杨伯峻《论语译注》，第184页。

步了解。既然已为一般人所收存，也就不用再行编录。"又说："《笔势论》十二章，文意浅陋，说理粗疏，不是王羲之所为。"我看其论点，当然是难以完全相信，但摘录其中数语，也不是没有合乎道理的，孙过庭排斥它的说法过于苛刻了。只是《笔阵图》把墨比喻为盔甲，把砚比喻为城池，这种比喻是缺乏道理的，恐怕不是王羲之所为。我试论这个问题，等待君子指正。身为元帅；心为军师；手为副将；指为士卒；纸为地形；笔为戈戟；墨为粮草；砚为囊橐。纸不光洁细腻，比如骁勇的战将骑着骏马走入荆棘泥泞之中，若想纵马驰骋已是不可能了。笔的锋芒不劲健，比如斗志昂扬的壮士手持腐朽迟钝的兵器，无法施展功夫杀敌。墨不精黑，比如培养将军操练士兵，粮草不足，将士们面带饥色，如何鼓起勇气作战呢？砚台若是不容易下墨，蓄墨不足，比如军队刚刚兴起，重要的是粮草，粮饷匮乏短缺，何以壮军威？四者不可废一，纸与笔尤为重要。俗语云：擅长书法的人不选择毛笔，绝对是没有道理的。"夫工欲善其事，必先利其器。"从事木石金玉的工匠，刀、锯、炉、锉之类的工具如果不够精良锋利，纵有雕镂切磋的技能，如离娄、鲁班那样的能工巧匠，也难以施展自己的技巧啊！世俗间有题署大字，以马鬃、扫帚题写偶尔或可使用。还有人以粗制滥造的工具，剖筋露骨，臆造飞白，故作老健的外形、风神的姿态；或在土堆上写字，用木炭棒写字，用米或沙子撒字，都是颓委而没有韵致、庸俗污浊而缺乏内涵的把戏。假使王羲之的家奴有灵看到这些行径的话，一定会在九泉之下嘲笑他们！

知　识

解题： 此篇重点阐述赏鉴，并且将赏鉴中那些"妄傲无稽之辈"定为"耳鉴、目鉴、心鉴"，形象地指出了他们的浅陋之处。最终仍将赏鉴的要诀归结为儒家所崇尚的"气质浑然，中和气象"。

原文：

嗟哉！能书者固绝真手，善鉴者甚罕真眼[1]也。学书者不可视之为易，不可视之为难，易则忽而怠心生，难则畏而止心起矣[2]。鉴书者不可求之浅，

不可求之深，浅则涉略泛观而不究其妙，深则吹毛索瘢而反过于谪③矣。学书之法，考之往言，参之今论，无事再喙矣④。姑以鉴书之法，照后贤焉⑤！大要开卷之初，犹高人君子之远来，遥而望之，标格威仪⑥，清秀端伟，飘飘若神仙，魁梧如尊贵矣。及其入门，近而察之，气体充和，容止雍穆，厚德若虚愚⑦，威重如山岳矣。迨其在席，器宇恢乎有容，辞气溢然倾听，挫之不怒，惕之不惊，诱之不移，陵之不屈，道气德辉，蔼然服众，令人鄙吝⑧自消矣。又如佳人之艳丽含情，若美玉之润彩夺目，玩之而愈可爱，见之而不忍离。此即真手真眼，意气相投也⑨。故论书如论相，观书如观人⑩，赏鉴能事大概在斯矣。然人品既殊⑪，识见亦异。有耳鉴、有目鉴、有心鉴⑫。若遇卷初展，邪正得失，何手何代，明如亲睹，不俟终阅⑬，此谓识书之神，心鉴也。若据若贤有若帖，某卷在某处，不恤赍财而远购焉，此盈钱之徒收藏以夸耀，耳鉴也⑭。若开卷未玩意法，先查跋语谁贤，纸墨不辨古今，只据印章孰赏，聊指几笔，虚口重赞，此目鉴也⑮。耳鉴者，谓之莽儿审乐；目鉴者，谓之村妪玩花⑯。至于昏愦应声之流，妄傲无稽之辈，胸中毫无实见，遇字便称能知，家藏一二帖卷，真伪漫尔弗求，笔才岁月，涂描点画，茫焉未晓⑰。设会神通佳迹，每嗟精妙无奇，或经邪俗伪书，反叹误慭多致⑱。此谓吠日吠雪，骇罶骇龙，考索拘乎浅陋，好恶任彼偏私，先有成心，将何定见⑲？不若村野愚氓，反有公论也。评鉴书迹，要诀何存？温而厉，威而不猛，恭而安。宣尼德性，气质浑然，中和气象也⑳。执此以观人，味此以自学，善书善鉴，具得之矣。

校勘记：

（一）姑以鉴书之法，照后贤焉：有竹本、青镂本、四库本、珠尘本为"照"；美术本及其他本皆为"诏"。

（二）赏鉴能事大概在斯矣："观书如观人"后，至"然人品既殊"之间，有竹本、青镂本、四库本、珠尘本皆有此句；美术本及其他诸本脱漏。"人品既殊"句前，美术本及其他本脱漏"然"字。

（三）某卷在某处：有竹本、青镂本、四库本、珠尘本为"某卷"；美术本及其他本为"其卷"。

（四）不恤赍财而远购焉：四库本、有竹本、青镂本、珠尘本为"赍财"；

美术本及其他本为"货财"。

（五）此盈钱之徒收藏以夸耀：四库本误为"赢钱"。

（六）气质浑然：四库本脱漏"气质"二字。

注释：

① 真手：真正的高手。真眼：真正的慧眼。

② 易则忽而怠心生：觉得容易则会忽视而生怠慢之心。难则畏而止心起：觉得难则畏惧遂生罢休之心。

③ 涉略泛观：涉足浅略，泛泛而观。吹毛索瘢：故意挑剔，寻求缺点和过失。谲：欺狂，诡诈。

④ 学书之法，考之往言，参之今论，无事再喙矣：喙，人口。学书的方法，考察以往的文章，参看当今的论述，在此无庸置喙。

⑤ 姑以鉴书之法，照后贤焉：照，有告知的意思。此句当为姑且以鉴赏书法之法，告知后贤。

⑥ 标格威仪：风度容貌庄严。

⑦ 容止雍穆：容止，举动。雍穆，和睦。厚德若虚愚：大德貌似谦虚愚笨的样子。

⑧ 器宇恢乎有容：器宇，度量，胸怀。恢，宏大，扩大。挫：打击。惕：戒惧。陵：通"凌"，凌辱。鄙吝：浅俗、计较得失之念。自"大要开卷之初……令人鄙吝自消矣"的描述源于《论语·子张》："君子有三变：望之俨然，即之也温，听其言也厉。"[1] 对一件书法作品的赏鉴过程被项穆描述成儒家所标举的君子之风。

⑨ 此即真手真眼，意气相投也：这才是真正的行家，见真物犹如见知己好友，意气相投。

⑩ 故论书如论相，观书如观人：此处项穆以"骨相术"来评判、赏鉴书法，是其将伦理学混同于美学的典型事例，也是他将"人正则书正"理论在书法赏鉴方面的展开。

⑪ 然人品既殊：此句项穆将赏鉴书法也与人品相联系，提出了"人品

[1] 杨伯峻《论语译注》，第 226 页。

既殊，识见亦异"的观点。

⑫ 有耳鉴、有目鉴、有心鉴：关于"耳鉴""目鉴""心鉴"的论述有其独到之处，也能发人深思。

⑬ 明如亲睹：好像亲眼所见其创作过程一样。不俟终阅：还没等到看完全部作品。心鉴是批评那些赏鉴过程中过于主观的人。

⑭ 若据若贤有若帖：其作品根据什么，像哪位先贤，出自何帖。不恤赀财而远购焉：不恤，不顾惜。赀财，"赀"通"资"。财物。此盈钱之徒收藏以夸耀：盈钱，有钱的人。耳鉴：批评道听途说，喜欢夸大其词，人前炫耀的耳食之流。

⑮ 未玩意法：尚未玩味其中的意韵和法度。跋语：古代字画后面往往有收藏家的题跋，可作为鉴定的依据。只据印章孰赏：只是根据所钤盖的鉴赏印而判断谁看过此作。聊指几笔，虚口重赞：随便地择选几处，便大加赞赏。目鉴：批评那些赏鉴字画不深入观察考据，而仅凭借一二佐证便下定义的浅薄浮躁之流。

⑯ 莽儿审乐：粗鲁的莽汉听辨乐曲。村妪玩花：村中老妇赏花。

⑰ 昏愦应声之流：糊涂混乱，随声附和之流。真伪漫尔弗求：漫，胡乱地；随便地。真假尚且含糊不辨。笔才岁月，涂描点画，茫焉未晓：把笔临摹时日尚短，涂写点画还茫然不知对错。

⑱ 设会神通佳迹，每嗟精妙无奇，或经邪俗伪书，反叹误愆多致：设，假使。误愆，谬误，错过。假使遇见了神妙的精品杰作，则会感叹也无非如此而已。遇见恶俗的伪作，反而称赞那些谬误之处很有资致。此句是项穆在批判那些不懂优劣的"无稽之辈"。

⑲ 吠日吠雪，骇鰿骇龙：鰿，音 jì 记，鲫鱼的别名。比喻少见多怪。考索拘乎浅陋，好恶任彼偏私：考究拘泥而浅陋，好恶任性而偏执于己意。先有成心，将何定见：犹言先有了主观上的成见，还能再有准确的鉴定吗？

⑳ 温而厉，威而不猛，恭而安：典出《论语·述而》："子温而厉，威而不猛，恭而安。""孔子温和而严厉，有威仪而不凶猛，庄严而安详。"[1]气质浑然：此句项穆再次将鉴赏书法的要诀归结到儒家所崇尚的"中和气象"。

[1]　杨伯峻《论语译注》，第88页。

今译：

唉！擅长书法的人中本来就缺少真正的高手，从事鉴赏的人中更是罕见有真知灼见的人。学习书法的人既不可觉得容易，也不可觉得太难，容易则忽视而生怠慢之心，难则畏惧而丧失进取之心。赏鉴评论书法的人不可探求过于浅显，也不可探求过于深奥，浅则涉足粗略泛泛而观不究精妙，深则吹毛求疵反而过于欺狂诡诈。学书的方法，考察以往的文章，参见当今的论述，在此无庸置喙。姑且以赏鉴书法的方法，告知后贤！大要是在打开作品之初，犹如看到高人君子由远处走来，遥遥相望，风度容貌庄严，清秀端伟，举止轻盈，如同神仙下凡，魁梧如同尊贵显者。等到入门，接近观察，气质体态充和，容颜和睦，大德貌似谦虚愚笨的样子，威严稳重如同山岳。到他入座，器宇宏大而有容，谈吐令在座者悉心倾听，受挫而不激怒，戒惧而不惊恐，诱惑而不改变，凌辱而不屈服，正气仁德辉映，和蔼服众，令人鄙陋狭隘自然消失。又如同佳人艳丽含情，美玉润彩夺目，赏玩日久自会觉得可爱，见到后便不忍离去。这便是真手真眼、意气相投。所以论书如同论相，观书如同观人，赏鉴的关键大概就在于此。然而人品既不相同，见识也会不同。有耳鉴、有目鉴、有心鉴。如遇到作品刚刚展开，优劣得失，何人书写，何年所作，如同亲眼看见，尚未看完就下结论，这就是所说的只看书法的神，是心鉴。若根据哪位圣贤有何种书帖，某卷在某处，不顾惜资财由远处购来，这是有钱之人通过收藏来夸耀，是耳鉴。若打开作品尚未赏玩意法，先查看题跋中谁最有名，不懂得分辨纸墨的古今，只根据印章是否熟悉来评赏，随意指摘几笔，便不切实际地称赞，是目鉴。耳鉴的人犹如粗鲁的莽汉听辨乐曲；目鉴的人恰似村中老妇赏花。至于那些糊涂混乱随声附和之流，则是虚妄傲慢的无稽之辈，胸中毫无真实的见解，遇见字便自称能知，家藏一二帖卷，真伪尚且混乱不知，把笔临摹时日尚短，涂写点画还茫然不知所措。假使遇见了神妙的精品杰作，则会感叹也无非如此而已。遇见恶俗的伪作，反而称赞那些谬误之处很有资致。此便是少见多怪，考究拘泥而浅陋，好恶任性而偏执于己意。先有了主观成见，还能有准确的鉴定吗？还不如村野愚民，反而有公正的评论。评赏鉴别书迹的要诀何在呢？温和而严厉，有威仪而不凶猛，庄严而安详，如同孔子的德性，气质浑然，气度中和。执此道理可以观人，领悟此理能够自学，善书法善鉴赏，全都得到了。

第四章 项穆书学思想评述

项穆的书学思想集中体现在所著《书法雅言》中。《书法雅言》是一部弘扬帖学的书法理论，其理论深受孙过庭《书谱》的影响，但在《书谱》的基础上有较多的发挥，皆以儒家中庸美学思想为宗旨，其理论框架的构建尤为完整，阐述观点注重思辨。纵观中国书法史，明代进入了帖学理论的全盛时期，《书法雅言》便是这一时期的经典之一。

一、《书法雅言》的历史背景

1. 时代影响

当代著名历史学家黄仁宇先生曾经评价：晚明"是一个停滞而注重内省的时代"，并谈到"当时的士绅官僚，习于一切维持原状，而在这种永恒不变的环境中，形成注重内省的宇宙观"。项穆家庭富有，一生无需为生计发愁，有充裕的时间和雄厚的经济基础，是一个典型的晚明士绅。这篇书论中也充斥着他毕生对书法的内省和感悟。

刻帖始于宋。明代中期，私家刻帖逐渐增多。项穆所处的时代，帖学达到了空前的兴盛，连许多宋、元书法家也被收录到各类丛帖之中。很多书法家、收藏家，如文徵明、董其昌、陈继儒等都曾参与私家刻帖，使得这些刻帖无论是选辑还是刻制、椎拓都十分精良，在考据方面也比宋代丛帖更加严谨。例如文徵明父子所辑刻的《停云馆帖》，卷五至卷七为宋人书，卷八、卷九为元人书，并且收录了许多明代书法家的作品。吴门书派一些杰出人物对宋、元诸家的继承学习，使得苏、黄、米以及当朝名家都成为取法对象。在多种思潮影响下，许多人开始偏离以"二王"为核心的经典，表现出尚奇、尚怪的倾向，以至于对经典质疑，甚至反叛。白谦慎先生曾把明末这种现象称之为"经典权威的式微"。项穆正是目睹了此种"式微"，

认为这是"攻乎异端，害则滋甚"，故感慨而作《书法雅言》，从多个角度对王羲之在书法中的权威作用进行阐释，提出复古的主张，对于那些学习苏、米等人所造成的不良影响加以痛斥，重申了"书当入晋"的书学宗旨。

明代取士制度使得官场冗员越积越多，大量文人不能施展自己的政治抱负，当其儒家学而优则仕的愿望被压制时，书法艺术已成为他们心理慰藉的一种手段。项穆把王羲之比作孔子，认为正书法即是正人心，所谓"法书仙手，致中极和，可以发天地之玄微，宣道义之蕴奥，继往圣之绝学，开后觉之良心，功将礼乐同休，名与日月并曜。岂惟明窗净几，神怡务闲，笔砚精良，人生清福而已哉！"其将书法上升为儒家的道统范畴，恰恰体现了项穆作为一个儒家信徒的治世思想，这是项穆书学思想的一个独特之处。

2. 家庭环境的影响

项穆的父亲项子京收藏之富甲天下。然而他何来如此雄厚的资金，历来是个含糊不清的问题。许多文献称其"善治生产"，可是，什么生产才能在短时间内积聚如此巨大的财富呢？高居翰先生推测："他是富有的地主、巨贾及典当商，而他之所以能够蓄积偌大的收藏，有一部分原因可能与他经营典当行业有关——他可以将典当者无力赎回的抵押品据为己有。"[1] 未能确认其资金的主要来源。《万历野获编》中记载："淳化宋拓，近世推吾邑项氏所藏，为当时初本，其价至千金，予曾寓目。"[2] 仅此一帖便价值千金，何况我们所见钤有他的收藏印的诸多墨迹名帖、名画，其数量和价值是难以估算的，也绝不是靠抵押品可以蓄积的。笔者以为：由于明朝中期以后大量白银流入中国，而且主要惠及东南地区，当时朝廷又未建立严格的财政制度，如同黄仁宇先生所言："这时候无银行，无发放信用之机构，保险业始终未被提起，相反以高利贷为主的当铺倒以千计。"[3] 因此，项子京所经营的当铺在那个特定的历史时期，具有银行业的信贷职能，通过高利贷的形式蓄积巨大的财富，这当是其资产的主要来源。

项子京精于鉴赏，是明代私家收藏的大户。据他的同乡友人沈德符记

〔1〕　高居翰《山外山》，第71页。
〔2〕　沈德符《万历野获编》卷二十六。
〔3〕　黄仁宇《中国大历史》，第207页。

述，其收藏有相当一部分源于宦官盗卖的皇室藏品（曾先后被严嵩、张居正收藏）：

> 严氏被籍时，其他完好不经见，惟书画之属，入内府者，穆庙初年，出以充武官岁禄，每卷轴作价不盈数缗[1]，即唐宋名迹亦然。于是成国朱氏兄弟，以善价得之，而长君希忠尤多，上有"善宝堂"印记者是也。后朱病亟，渐以饷江陵相，因得进封定襄王，未几张败，又遭籍没入官。不数年，为掌库宦官盗出售之，一时好事者，如韩敬堂太史、项太学墨林辈争购之，所蓄皆精绝。其时值尚廉，迨至今日，不啻什百之矣[2]。

当时收藏艺术品蔚然成风。嘉靖至万历年间，随着经济的发展和徽商的介入，古玩书画市场也日渐成熟。一块古砚价值白银三十两至四十两，可以作为农家全年的用度。项氏得之"尚廉"的书画古玩升值巨大，是其资产蓄积的另一渠道。

雄厚的经济实力和富甲天下的收藏为项穆提供了有利的客观条件，可以使他毫无顾忌地投入书法艺术殿堂中，尽情发挥自己的观点和认识。不像稍晚于他的张瑞图、王铎、傅山等人经常为应酬、甚至是生计而发愁，乃至时有怨言。白谦慎先生提出晚明书法家被"应酬"创作所困扰的问题[3]，在项穆的生涯中并不显著。

与项穆生活在同一时期的李贽曾提出人生"自适"之说，代表了当时

〔1〕 缗：音 mín 民，指成串的铜钱。

〔2〕 沈德符《万历野获编》卷八。

〔3〕 近一二十年来，许多学者以西方艺术史的研究方法关照中国书法史研究，赞助人和艺术创作的关系日益成为学者们所关注的问题。白谦慎先生曾以傅山为个案，提出了与自娱、抒情创作相对应的"应酬"创作。白先生曾在《傅山的交往和应酬》一书中界定"应酬"作品是："'适情自娱'以外的作品都统称为应酬作品。"认为古代书论重在讨论书法创作的理想境界，而忽略了"应酬"创作的普遍性。并称："正式撰写论书时（如项穆之作《书法雅言》），作者又常会有意识地把自己从具体的环境中抽出，讨论具有一般意义的问题。而在此时，一些冠冕堂皇的套话，如'书为心画'就常常会被不假思索和批判地写进这样的论著中。"笔者认为白先生在探讨这一问题时，忽略了项穆生存环境的特殊性。

士大夫阶层的一种生活观念。他说："士贵为己，务自适。如不自适而适人之适，虽伯夷、叔齐同为淫癖。"[1]从王穉登、姚思仁的文中有许多关于项穆追求"自适"生活状态的描述，书法是他"自适"生活的内容之一，是他作为自娱和宣泄的精神生活方式之一，而平和的心态则是他主张"中和"之美的根基，也是他书学思想的最高宗旨。

二、《书法雅言》章节概述

《书法雅言》全书共十七篇，分为：书统、古今、辨体、形质、品格、资学、规矩、常变、正奇、中和、老少、神化、心相、取舍、功序、器用、知识。其中资学、规矩、取舍、功序篇后有附评，以列举书法家实例为主，补充解释正篇的观点主张。

书统、古今两篇讲述书史，并开宗明义地提出以王羲之为书之正宗，"人正则书正"的观点，以及"中和"的审美主张。辨体、形质两篇从书法家性格、品性角度出发，阐述不同书法家之作所表现出的外在形质。品格、资学两篇先立品评等级，后以资学为标准，品评历代书法家的优劣。规矩、常变、正奇、中和、老少五篇侧重于体势、技法层面的阐述，并且结合历代书法家，列举实例，品评翔实。神化、心相两篇侧重于精神层面的阐释，将"人正则书正"的观点进行了全面的解释。取舍篇是以批评为主，集中了项穆对历代书法家弊端的批判。功序篇则宏观地陈述学书途径及先后次序。器用篇讲述书写工具各自的用途，提出"工欲善其事，必先利其器"的主张。最后一篇知识篇讲述鉴赏，提出了著名的"三鉴"论。

以上所述为《书法雅言》诸篇的功用与特点，在注释部分有解题可供读者参考。

三、《书法雅言》所阐发的重要书学观点

1."尊王"与中和之美

丛文俊先生说："中和的标准是在社会政治、伦理、道德规范中确立

[1]　李贽《焚书增补》，中华书局，1975年版。

起来的，它必然也要反映到书法活动中，用以平衡、消解其实用与艺术需求之间的矛盾。"〔1〕《书法雅言》唯以王羲之为中和之美的典范，称"宣尼、逸少，道统书源，匪由悉邪也"，把王羲之在书法中的地位比作孔子，明确了书法的教化功用。他称王羲之是"通今会古，集彼大成，万亿斯年，不可改易者也"。是实用与艺术最完美的结合，其余书法家只在某些方面继承了王羲之，各有所长，也各有所失。

明代自中期开始的书论大多主张复古，杨慎的《墨池琐录》、何良俊的《四友斋丛说》以及丰坊的《书诀》中都有尊王的主张。这些书论所形成的风气对项穆自然有一定影响，但是《书法雅言》最主要的影响者仍是儒家思想和《书谱》。他将孔子的"文质彬彬，然后君子"和孙过庭的"古不乖时，今不同弊"作为"中和"思想的两个基点，其最终是令"规矩从心，中和为的"，突出中和之美。

中和篇说："中也者，无过不及是也；和也者，无乖无戾是也。然中固不可废和，和亦不可离中，如礼节乐和，本然之体也。""中"与"和"属于不同的两个范畴，但又相辅相成，不可分割。"中和"思想是在儒家道德规范中所确立的标准，《中庸》曰："喜怒哀乐之未发，谓之中；发而皆中节，谓之和。中也者，天下之大本也；和也者，天下之达道也。"〔2〕项穆所宣扬的"中"是不偏不倚。形质篇说："若而书也，修短合度，轻重协衡，阴阳得宜，刚柔互济，犹世之论相者，不肥不瘦，不长不短，为端美也，此中行之书也。"即是从容中道。而"和"则倾向于和谐，他扩充了孙过庭的说法，从性情角度阐释因偏于一端而造成的缺失。"谨守者拘敛襟怀，纵逸者度越典则，速劲者惊急无蕴，迟重者怯郁不飞，简峻者挺掘鲜遒，严密者紧实寡逸，温润者妍媚少节，标险者雕绘太苛，雄伟者固愧容夷，婉畅者又惭端厚，庄质者盖嫌鲁朴，流丽者复过浮华，驶动者似欠精深，纤茂者尚多散缓，爽健者涉兹剽勇，稳熟者缺彼新奇。"就是说，人的性情禀赋不同，除了要认识到自己的缺点之外，还应懂得取长补短，权衡利弊，达到中和。

项穆尊王羲之为典范，以中和之美的主张贯穿全篇，从学习、创作乃

〔1〕　丛文俊《书法史鉴》，第27页。

〔2〕　朱熹《四书章句集注·中庸》，文渊阁《四库全书》本。

至欣赏多个方面进行阐述，将儒家的伦理观与书法美学相融合，系统全面地构建了王书大统的理论框架。

2. 人正则书正

项穆既在开篇的书统篇中提出了"人正则书正"的观点，又在心相篇对此做出了详细的阐发。"人正则书正"源于柳公权的"心正则笔正"，是一句双关语。这一论点历来被视为"笔谏"。项穆则进一步升华，突出体现了儒家文艺的教化功用，直指人品，以人品来评判书品。此观点在后世争议甚大，金学智先生称其"把美学完全混同于伦理学，甚至以伦理学代替美学，从而以人观书，以人废书"〔1〕。其最直接的受害者是赵孟頫。资学篇的附评中称"子昂之学，上拟陆、颜，骨气乃弱，酷似其人"，将书法之美学意义上的"骨"与道德气节混为一谈。而对于赵孟頫的复古则称"若夫赵孟頫之书，温润闲雅，似接右军正脉之传，妍媚纤柔，殊乏大节不夺之气"，再次以气节问题否定了赵孟頫在继承二王上的功绩，这种方式的否定与评价显然有失公允。知识篇中提到"论书如论相，观书如观人"，从赏鉴的角度重申人品即书品的观点，可以说是将这种负面理论推向极致。

美与善本属于两个不同范畴，而衡量一件艺术品要从善的角度来评价，正是因为"心主于百骸。故心之所发，蕴之为道德，显之为经纶，树之为勋猷，立之为节操，宣之为文章，运之为字迹"。人的心性美善是其根本，而书法无非是一种外在体现而已，这也是项穆书论中不断重申正书法即是正人心，称书法是"翼卫教经者"的原因所在。"人正则书正"的观点是儒家思想教化功能的体现，要抬高书法的地位，使之成为道统的一部分，无疑要遵循道统思想的纲常秩序。衡量书法，不但要尽美，还要尽善。神化篇称"非夫心手交畅，焉能美善兼通若是哉"。尽善尽美的思想源于孔子对《韶》《武》的评价，《论语·八佾》云："子谓《韶》，'尽美矣，又尽善也'。谓《武》，'尽美矣，未尽善也'。"〔2〕《韶》为舜乐，《武》为周武王之乐，尧舜的禅让符合孔子仁的思想，是思想与形式的完美结合，故而称"尽美矣，又尽善也"。善体现为思想，美表现为形式，周武王以

〔1〕 金学智《中国书法美学》，第 262 页。
〔2〕 杨伯峻《论语译注》，第 36 页。

武得天下，形式虽美，却违背了仁的精神。思想存乎于心，而形式通过手完成，形式上的美应当有所节制，情感表达要适度，所谓"从心所欲，溢然《关雎》哀乐之意"，这种节制源于心。所以项穆称"正心之外，岂更有说哉"，而"心手交畅""美善兼通"的境界即是通过"人正"完成"书正"，从而达到精神与形式的完全融合。

3."商、韩之刻"的批评观

《书法雅言》中批判苏、米之处尤多，诸篇序跋皆提到他"放斥苏、米"的说法。其实项穆的矛头并非仅仅指向苏、米，对于历代书法家均有不同程度的批判，尤其是那些不符合帖学正宗，偏离"二王"法度的书法家，书统篇中项穆自己也承认"取舍诸篇，不无商、韩之刻"。然而项穆正是以其犀利的批评，重申他的尊王思想及中和之美的书学主张。

项穆的批评主要集中在取舍篇中，其他篇章也时有流露。书统篇称"迩年以来，竞仿苏、米"，而"苏、米激厉矜夸，罕悟其失"。"失"在何处呢？下面将各篇对苏、米的批评一一列出：

奈自祝、文绝世以后，南北王、马乱真，迩年以来，竞仿苏、米。王、马疏浅俗怪，易知其非；苏、米激厉矜夸，罕悟其失。（书统篇）

既推二王独擅书宗，又阻后人不敢学古，元章功罪，足相衡矣。（古今篇）

李、苏、黄、米，邪正相半，总而言之，傍流品也。（资学篇附评）

元章之资，不减褚、李，学力未到，任用天资，观其纤浓诡厉之态，犹夫排沙见金耳。（资学篇附评）

米芾乃诮其（按：指张旭）变乱古法，惊诸凡夫，何其苛于责人，而昏于自反耶。（中和篇）

独其（按：指颜真卿）《自叙》一帖，粗鲁诡异，且过郁浊，酷非平日意态，米芾乃独仿之，亦好奇之病尔。（中和篇）

苏轼之肥软，米芾之努肆，亦非纯粹贞良之士，不过啸傲风骚之流尔。（心相篇）

苏、米之迹，世争临摹，予独哂为效颦者，岂妄言无谓哉？苏之点画雄劲，米之气势超动，是其长也。苏之称耸棱侧，米之猛放骄淫，是其短也。（取舍篇）

苏轼独宗颜、李，米芾复兼褚、张。苏似肥艳美婢抬作夫人，举止邪陋而大足，当令掩口。米若风流公子，染患痈疣，驰马试剑而叫笑，旁若无人。（取舍篇）

至米元章始变其法，超规越矩，虽有生气而笔法悉绝矣。予谓君谟之书，宋代巨擘，苏、黄与米，资近大家，学入傍流，非君谟可同语也。（取舍篇）

数君之中，惟元章更易起眼，且易下笔，每一经目，便思仿模。初学之士，切不可看，趋向不正，取舍不明，徒拟其所病，不得其所能也。（取舍篇）

由此可见，项穆对苏、米两人的批判归结为邪、怪、好奇，不符合他的中和主张，而且学力未到，"超规越矩"。取舍篇中以苏、黄、米与蔡襄的对比最能体现项穆的主旨。宋四家苏、黄、米、蔡之蔡原指蔡京，因恶其人品而易为蔡襄，资学篇附评称"宋之名家，君谟为首，齐范唐贤，天水之朝，书流砥柱。李、苏、黄、米，邪正相半，总而言之，傍流品也"。品格篇中"名家"位居"傍流"之上，项穆又借陆友仁之言称："蔡君谟模仿右军诸帖，形模骨肉，纤悉具备，莫敢逾轶。"遵循王羲之的法度，功力精深，便可称巨擘，位居"名家"，然苏、黄、米因"超规越矩"，即使天资接近"大家"，却因学力不足，没能遵循王羲之的法度便入"傍流"，也就无法和蔡襄同日而语。显然，其偏于保守的尊王思想是其批评的标尺。

项穆对于米芾所讥讽的张旭却十分赞赏，从中亦可见他对规矩法度的强调，"张伯高世目为颠，然其见担夫争道、闻鼓吹、观舞剑而知笔意，故非常人也。其真书绝有绳墨，草字奇幻百出，不逾规矩，乃伯英之亚，怀素岂能及哉"。在规矩篇特别提到张旭"绝有准绳"的楷书作品《郎官石柱记》："予尝见其《郎官》等帖，则又端庄整饬，俨然唐气也。"张旭楷书的"端庄整饬"恰恰符合他"奇即运于正之内，正即列于奇之中"的中和思想。所以，他称米芾"苛于责人，而昏于自反耶"。

项穆对苏、米并非一味批判。他认为陆友仁、朱熹的批判过于苛刻，并指出"苏之点画雄劲，米之气势超动"的长处。通过对米芾的批判他还阐发了一条简明的学书路线："米书之源，出自颜、褚，如要学米，先柳入欧，由欧趋虞，自虞入褚，学至于是，自可窥大家之门，元章亦拜下风矣。

乘窃其绪馀乃参流悲夜擎辍咏春池
爰惜遗稿之渐忘思尚存之可辑编次
勒梓以韵其志若延仲氏子长以射策
擢第敷文纬国咸吴不朽汴也附兹末
简愍其后尘云　时
万历乙亥岁夏仲既望述于退密山居

男德纯谨书

项穆书《少岳诗集》后序（局部）

如前贤真迹，未易得见，择其善帖，精专临仿，十年之后，方以元章参看，
庶知其短而取其长矣。"此处明确指出米芾之书非不能参看，而是需要有
坚实的基础，方能领悟米书的优缺点，从而不会被其所误。

批评之旨，在于指导学习，而项穆的书法其面貌又是何等状况呢？
《无称子传》中记载："当文寿丞先生为郡广文，每见其作书，仿之宛似，
先生惊叹，谓其风骨在赵承旨上。"可知项穆在少年时期其书法即得到文
彭的赞赏。清康熙年间袁国梓纂修的《嘉兴府志》中记："穆书法擅长，
与伯父少岳齐名，有《双美帖》行世。"〔1〕《双美帖》今已失传。项穆
的书法作品极难寻觅。笔者有幸在国家图书馆善本部中见到了明万历三年
（1575）项元汴为长兄项元淇刊印的《少岳诗集》，其中，后叙为项元汴
撰、项穆书，篇末题有"男德纯谨书"。虽是刊印本，但其书取法依稀可
见。这篇书作中明显存有柳、欧书风的特点。前考已知项穆生于 1552 年，
则此作当是他二十三岁之前所书，正是所谓"先柳入欧，由欧趋虞"的阶段。
故项穆主张的这条学书路线，当是自身的经验之谈。

4. 项穆与董其昌

董其昌在晚明不仅于创作方面影响较大，并且有强烈的理论意识。虽
然项穆在《书法雅言》里只字未提董的书法，但两人渊源很深。董在 1584
年前后曾受聘于项子京，从事项家子弟的书画教学。项子京对这位与其子
侄辈同龄的年轻的书画家非常赏识。笔者前文已经讲述了项子京的吝啬，
而他允许董其昌以借阅的方式将其珍藏的书画拿去临摹，董其昌也曾言"尽
发项太学子京所藏晋唐墨迹，始知从前苦心，徒费岁月"。董其昌在撰写《墨
林项公墓志铭》中记述了那段时间他与项氏父子的交往：

> 忆予为诸生时游檇李，公之长君德纯，实为夙学以是日习于公。
> 公每称举先辈风流，及书法绘品，上下千载，较若列眉。余永日忘疲，
> 即公亦引为同味，谓相见晚也。公与配钱孺人殁数十年，而次君德成
> 图公不朽，属余以金石之事。余受交公父子间，不可不谓知公者，何
> 敢以不文辞。〔2〕

〔1〕　《稀见中国地方志汇刊·嘉兴府志》第十五册，卷十七，人物二。
〔2〕　董其昌《容台集·卷八·墨林项公墓志铭》，存录于《四库禁毁书丛刊》集部
三十二。

　　而长于董其昌三岁的项穆，自童年起便经常同父亲一同欣赏、鉴别书画。沈思孝在序言中记述"余故善项子京，以其家多法书名墨，居恒一过展鉴，时长君德纯每从傍下只语赏刺，居然能书法家也"。可见项穆少年之时即在书画赏鉴方面有不凡的见解。但两人的主张除以晋人为宗外，却颇多对立。例如：在对"二王"经典的继承方面，董其昌主张"神似"，注重意趣、气韵方面的继承与学习。他意识到一味追摹经典，可能会适得其反，会有"因熟而得俗态"的弊端，故其对于经典的继承采取了灵活自由的方法，而不是单纯的复古，在实践中敢于尝试突破，成为晚明浪漫主义书风的先行者。而项穆所确立的"向心"的学书道路，却是逐步接近王羲之这个中心点，且不可"逾轶"，这种继承方式显然过于保守了。

　　董、项两人书论中都曾引用过米芾对赵大年的评论，却做出正反两个方面的解释，由此可反映出两人对于继承"二王"的认识不同。如项穆在规矩篇中称：

　　　　暨夫元章，以豪逞卓荦之才，好作鼓弩惊奔之笔。且曰："大年之书，爱其偏侧之势，出于二王之外。"是谓子贡贤于仲尼，丘陵高于日月也！岂有舍仲尼而可以言正道，异逸少而可以为法书者哉？

这显然是站在"二王"法度不可逾越的角度讥讽米芾。而董其昌则说：

　　　　作书所最忌者，位置等匀，且如一字中须有收，有放，有精神相挽处，王大令之书从无左右并头者。右军如凤翥鸾翔，似奇反正。米元章谓大年《千文》，观其有偏侧之势，出二王外。此皆言布置不当平匀，当长短错综，疏密相间也。[1]

　　他主张奇正变化，灵活理解"二王"。无论临晋人还是唐、宋诸家之作，笔下都带有明显的个性特点，正是他对"二王"的"离心"尝试。董其昌主张"神似"，注重意趣、神采方面的继承与学习，他说：

[1]　董其昌《画禅室随笔·论用笔》卷一，文渊阁《四库全书》本。

> 盖书法家妙在能合，神在能离，所欲离者，非欧、虞、褚、薛诸
> 名家伎俩，直欲脱去右军老子习气，所以难耳。[1]

"脱去右军老子习气"一句体现了他反对死板临习所造成的习气，一味追摹经典，可能会适得其反，会有"因熟而得俗态"的弊端，故称"神在能离"，而不是单纯的复古，在实践中敢于尝试突破。他评价柳公权时说：

> 柳诚悬书极力变右军法，盖不欲与禊帖面目相似。所谓神奇化为
> 臭腐，故离之耳。凡人学书以姿态取媚，鲜能解此。余于虞、褚、颜、
> 欧皆曾仿佛十一，自学柳诚悬，方悟用笔古淡处。自今以往，不得舍
> 柳法而趋右军也。[2]

与经典保持一种"离"的态度，从而清醒地认识到书法创作中"自我"的存在。白谦慎先生曾把董其昌的临作称为"戏拟"。这种方法后被王铎、傅山等人不断演绎，形成了那个时代特有的书风。

由上可见对米芾的认识与评价，是两人主要的矛盾点。

四、《书法雅言》的历史地位 [3]

项穆洋洋洒洒近万言的《书法雅言》，以其系统性、全面性为帖学理论构建了一个完整周密的理论框架，在书学理论史上具有重大意义，为后世书法史、书法美学等研究提供了许多珍贵的资料与指导。就实践而言，他死后的半个多世纪，清帝康熙崇尚董其昌，乾隆崇尚赵孟頫，又有刘墉、王文治、翁方纲、梁同书等帖学大家，说明项穆的尊王主张依旧是当时书坛的审美主流。其后，虽帖学成就日渐式微，碑学风气日渐兴盛，但清末民初乃至今日的所有书法大家，没有不从"二王"书法中汲取营养的，这足以说明项穆的《书法雅言》无论从理论上还是实践上都有不容忽视的积

〔1〕　董其昌《画禅室随笔·论用笔》卷一，文渊阁《四库全书》本。
〔2〕　同上。
〔3〕　此节"《书法雅言》的历史地位"与张弩先生协商而成。

极意义。

但是，项穆的书学思想又有消极的一面。他对王羲之书法和中庸美学的推崇失之偏颇，其观念趋于保守。王书不是十全十美的（如：张怀瓘《书议》评其草书"有女郎材，无丈夫气"）。中庸重于守成旧秩序，有碍于变革出新。若不加分辨地把王羲之的书法和中庸美学的负面作用也一味推崇，势必阻碍书法艺术的创新与发展。

因此，对项穆《书法雅言》中的书学观点，既要汲取其精华，也要剔除其糟粕。

附录 《书法雅言》诸本序跋

重刊书法雅言序引

吾郡有项子京先生博物好古，时以己意匠古法，作山水竹石，好事者宝之如拱璧，其书法亦自遒雅可爱。所居有天籁阁，世比倪元镇之清閟阁，云伯一氏贞玄。独嵩精嗜书，自晋唐迨宋元，本朝诸名家，无不狱究而折中之睹，近世之易趋纤诡，宗苏米之途，忘二王之矩。著《书法雅言》用以尊正统而分余闰。夫新声易赏，雅音倦昕，凡在艺文无不皆然，而书法家尤甚。贞玄鉴别既精，临摹更力，日书《兰亭》《圣教序》数纸，真得二王用笔之正法，眼藏而后发，为是篇可谓书法家临济宗，而一切跳浪纵横以自喜者，皆野狐外道，霍然汗下矣。昔刘勰慨文章之弊而著《文心雕龙》，刘知几痛史传之讹而作《史通》，非其身有之莫能言。书之为用，通三才，垂万祀，不减文史雅言，垂之后世，当与二书称为鼎足。贞玄少负不羁，才情八斗，顷刻千言，裘马翩翩，所至词人名献，倾动奔走，绛帐之内，丝肉集陈，有马南郡之风，而晚尽谢去，独临池之兴，与道念并进，其只字落人间，直当驾文、祝两家之上，吴、越之间幽人韵士，禅林歌院，一绘一书，非近代名笔则位置无色，而君家父子两擅之，各足千古，宁让羲献同以书传哉。是编镂于就，李长公士中携之燕市，一时纸贵而君弟观察廷坚，因重校而布之，通都故为论次如此。贞玄初名德纯，后更名穆，字德纯，与文待诏以字行，意略同。且暮元良正位，将备宫采，侍书之选，行且妙，简名流，贞玄即烟霞自信，恐终当继徵仲故事，为玉堂生色不佞，且畜廷珪之墨，命管城楮，先生数辈迟君于瀛洲亭上。万历庚子长至后二日，社弟陈懿典孟常父书于长安吏隐斋。

书法雅言叙

余故善项子京，以其家多法书名墨，居恒一过展鉴，时长君德纯每从傍下只语赏刺，居然能书法家也。余笑谓子京曰：此郎异日故当胜尊。及余窜走疆外，十余年始归，德纯辄已自负能书，又未几，而人称德纯能书若一口也。余始进而语之曰：以君名地慧才，视取荣泰犹掇之耳，奈何早自割弃，以一艺自掩？不见右军以书掩生平为后来惜乎？德纯曰：假令作素王优孟，与命争不可知，孰若为墨卿优孟，与艺争可必得也。且右军一时所称，立节则卞忠贞，相业则王茂弘，再宁沦鼎则陶长沙而已。然三人者，固不若右军以书故在人人吻间，不掩右军，孰大于是？其辨达类如此。大都德纯书于晋、唐诸名家罔不该会，第心慕手追者逸少，即稍稍降格，亦不减欧、虞、褚、李。故其于兰亭、圣教，必日摹一纸以自程督，虽猛热笃寒不暂休顿。尝谓人曰：比来静坐，如闻泥丸中有呼右军者。此犹昔人梦见伯英，亦神会之一验也。因着书法雅言一卷，上下千载，品第周赡，进乎技矣。至若放斥苏、米，诋落元稹，更定笔阵数语，乃顷近书法家不敢道者。又自以为倘使此终葆秘，后有元常其人，必当捶胸呕血，别生仲将之衅，遂乞余叙而传之。余亦便为舐笔，庶以合语子京者之右券。绣水沈思孝叙。

书法雅言原

夫书法自皇颉而降，其统系正闰可缕悉也。程隶创基，元常构室，逸少匠心独运，而子姓藻棁，郁为大宗。至文皇心嗜手追，制为抡材之令，其统斯振，而虞、褚诸家，各有体裁。入宋而蔡、米、黄、苏，局体又变矣。元之兴也，文敏其庶乎，乃遒劲之气也已蔑如也。明兴天造，厥有正韵，学士先民罕由之，沿俗习便，六义如戈。滇史用修，时亦弋获；越逸道生，诞扬厥绪；京兆希哲，聿备诸家，至徵仲而称工矣，第亦宋元之脉也。迩来格卑气弱，无所取裁，逸少之业衰焉。夫书统讵易与哉！其轻重系之人，其邪正抽之心，而窍于天倪，中于神解，匪神闲气冲独览于秋纤华实之外者，不足以入神而跻圣。逸少凤称骨鲠，绰有鉴裁，其人良重矣，而雅性服食，若餐沆瀣而乘阆风者。故意与境会，肆笔而成文，挺如植壁，清如

凌虚，千古罕俪。希哲放浪不羁，故自豪侠；徵仲虽非至者，而恬淡高洁，不堕蹊径，故书法于中叶独擅声焉。若韫尘想，逐膻臭，而摹故牍以贸声，是曰书奴，贾虚誉以射利，是曰书妖，吾法中且摈弃之矣。不然则吴中诸佣膺两家以售其名，则其所以名者不两家重也。我郡贞玄项子，少而擅人群之誉，制艺翩翩，傲倪一世士，士亦共推毂之而未究其用，间以湛思邃畜，精诣书法，令名隐隐动吴越间。诸所建竖如广义田以惠士，违俗讳以营葬，咸是为世重者。晚乃脱屣科名，身散万金之产，而屏纷扃户，庶几冲举之术。此其人尘嚣荣利足缀之哉。故于世靡所不练习，而仅著于书，于书靡所不贯穿，而取衷于逸少，盖高标雅尚有神契者。今观其书，即秾纤殊致而方圆协轨，华实递美而神情传合，匪天发其灵，人殚其学，博综邃讨，神动机洽，未易臻斯境矣。而雅言一篇，扬榷百氏，披繠中綮，服膺逸少而愿为苏、米忠臣，心画一语，尤轶书谱、书述而穷其奥，真可羽翼正韵而只遒皇颉者。乘此日力，挟锐志以追逸少而绍正统，岂虚觊哉。顾逸少有此子献之，世称二王，第与谢安论书自夸胜父，识者过之。贞玄之子皋谟，虽未暇攻书，而藻业伟修，令闻蔚起，色养之暇，亟图为其父不朽计，如子思之尊宣尼，此又逸少之所不得望者。予诚少而好书，顾以应博士举，未见其止，而家故贫，不能多致真迹，乃廑廑舍津筏而师心，故于临池之道浅矣。近欲撰十二家统系，自帝纪、儒术、文章、六书，咸别正闰，以范来兹。若贞玄者，故当亟述云。万历己亥孟夏既望，华平支大纶撰。

无称子传

夫才胜德，德不必胜才；富胜仁，仁不必胜富。此苍素熏莸大较也。上士取德舍才，取仁舍富；中士才、德、仁、富各半；下士鲜不以彼易此哉。若乃处非才、非德、非仁、非富之间而溷迹玩世，如古东方生，然者非逍遥宇宙，睥睨尘堨，其孰能与于此？余观无称子类有道者。无称子姓项，名穆，字德纯，号贞玄，檇李世家也。始名德枝，郡大夫徐公奇其才，易为纯。方诞时，王父梦吕仙入室，母亦梦羽衣道士卧帷中，悬弧以四月十四为纯阳仙诞，易名盖相符。生而眉目如画，不喜食肥甘脓脆。志在玄靖冲穆，薄轩冕如浮云，貌与情无不吕仙也者，后乃更名穆，而字其名。父曰项子京，先生家饶于赀，性乃喜博古，所藏古器物图书甲于江南，客

至相与品骘鉴定，穷日忘倦。无称子从傍睨视，徐出片言甲乙之，父与客莫能难，然意不欲以博古名。为程书才清气茂，风旨萧远，每试辄高等，主者以赀嫌屡黜之。既游太学，复黜于都试。比部阳陈公文昊意深惜之，与尚书宋公繻邂逅陈邱，陈为推毂，公未信也。他日尚书于座上授管，俾撰文，援笔立成，捷若风雨，措词命意并奇绝，不似从人间来。尚书乃失声咤曰：为不火食人，岂凡目所能鉴？试令入铜龙登白虎，不知当置谁左。子之不遇，犹齿角足翼乎，然千载而下与我曹埒不朽耳。无称子感其言，憬然悟，益无意世上名。居何亡，子京先生物故，所析著皆不问，诸古器物图籍悉箧之，曰：吾先君之泽，弗忍视也；或有问之者，曰：吾先君之志，弗忍伤也。置义田七百余亩，赡四学诸生及宗人穷乏者。开府中丞真指御史而下，下交记奖，无论亲疏，远近之人馁者糜；寒者絮；病者苏；死者椟，割其帑几尽，无难色。当子京先生之殡也，或以支干生克为忌，乃请以身本命日当之。及葬，卜庚寅，庚寅，冢孙本命也，或以为忌。则毅然曰：夫葬亲者为地下，非地上也，形家之说先子孙后祖考，是急生缓死矣，颣沚之谓，何欲因以为利？吾不忍暴先人以徼后人福。为文告后土，殃及之，不敢辞，竟以庚寅葬，由是闻者莫不称孝子哉，而无称子意不屑也。盖将高蹈六合之外，轩轩欲仙举乎。幼与群儿戏，搏土削文作圣贤仙佛像，礼拜甚虔。好掩关独坐，家人索之不得，方皇皇，已乃凝然密室中耳。时有卓仙者，言多奇中，伯父子长公使相之，一见即云，是儿孙紫府中人也。在昔真仙觉士，往往溷迹人间，甚者朱门绣屋铜山金埒之家，一切声华荣利镠辖满前，而智炬慧光帝寂常照。若莲生污泥，亭亭不染，始足以喻无称子。不然吕仙入室之梦，卓仙紫府之言岂漫然欤；宋尚书之云不朽者，抑又糠秕矣。然无称子独好书也，当文寿丞先生为郡广文，每见其作书，仿之宛似，先生惊叹，谓其风骨在赵承旨上。后谢博士家居，一意临池，日书《兰亭》《圣教》数本，寒暑不辍，笔为冢，墨为池，薄蹄高于屋承尘，而后名乃大起。著《书法雅言》，得挥毫三昧，昔之论书如孙虔礼、姜尧章诸人，皆弗逮也。夫书自右军而后迄今千余祀，骫骳于六代，曼衍于李唐，狂怪于五季，巉岏于赵宋，而青黄刻镂于胜国之余烬，阳九之厄已甚。微无称子笔可抗鼎，畴能力排众作，深造右军之室，今观其书，非永和以后辙也。王先生曰：无称子腹中渊渊，五车三箧，扣之若灵钟法鼓，音节殊绝，然不自衒其博，人莫测也，书法抑其细耳。读其所著雅言，飘飘有凌云之气，

为孝子为仁人皆不屑，意在神仙冲举，神仙视富且才如赘疣然。故居世之士，去才取德，去富取仁，出世之士，并仁与德付之无何有，是乃所以为无称子。太原王穉登撰并书。

书法雅言后叙

语云知人难，知豪杰之士为尤难。余与项氏辱世，讲小学之岁即识贞玄，贞玄少余四龄，弱冠同业，互相切劘，出入起卧计十载余，相知之深莫我二人若也。贞玄以世室之胄纤，无纨绔之态，能博学好义，无庸更仆。尔时修制举义，即抽隙挥毫，尤精就究礼乐，穷源搜奥，正讹纠舛。久之侍婢尽能弦歌，时闻抚奏令人心和气平，然窃惑其染于声色也，岂其壮胆雄肠不堪寥廓，借是以耗磨之耶。余居去贞玄迩甚，恒令人瞯之，秉烛焚香，正襟披校，侍婢分立，肃若庙旅，略无狎容。余惑滋甚，间亦诘之，则曰：中有微意，笑而不竟逐。余改御史，三奉巡方归而晤对，又华谢元修，恬淡宁静，天地为家，诗书为友，非醉非醒，不忧不惧。昔尼父叹伯阳为犹龙，贞玄其庶乎？既绝世缘，临池养性，睹世尚之偏俗，慨书法之沦沉，手笔雅言，咸古今未发之秘探，据要旨约本正心，圣贤道德亦不越此，奚翅六书云哉。夫逸少书法千有余年，邈焉无对，乃其经纶远略弗光于世，遗翰传赏，使人兴嗟。余友贞玄妙入其室，纵逸少复起，何以加焉。诚昭代文明大庆也。迹其少负大志，绰有孔明子仪之奇才，恒思正礼乐、变风化，未得少展世，因善书遂以书仙呼之，取其一长，掩其众美，惜夫！尝闻潜龙隐德，身居寰宇之中，神游六合之外，不宏交泰之功，即守不事之节。贞玄高尚恬旷，嘘吸太和，冲襟洒度，荡荡渊渊。信广成安期之偶，颜阖子陵之俦也。逸少一愤远引，岂能为之右哉？贤耶仙耶，余乌能知之。眷弟姚思仁撰。

据清有竹斋《重刊书法雅言》抄本录

书法雅言跋

余阅昔之论书者，索幼安法而不神，张伯英神而不法，梁鹄意圆而滞，师宜官体裁而疏，均之未拟灵化，深入三昧。戊戌之阳月，余过槜李项丈

斋中，出书法一刻示之，余之展览至论所不论，不论其论，评所不评，不评其评，绝臻神理，妙悟通玄，神法体裁纤无遗则，即使山阴父子见之，亦觉洞心快目。余尝谓书即游艺之学，乃有妙道存焉，然非得一则不化。且天地以一而神，以一而化，子舆所谓所过者化，由所存者神也，是可以观项先生之所存矣！俾操觚者览此而得神化之机，即与天地同体，而参两之道在我矣，奚翅含王吐钟、拍张、提索而已哉！娑罗居士黄之璧白仲甫题。

<div align="right">据《书法雅言》初刻本录</div>

青镂管梦序

梁纪少瑜尝梦陆倕以一束青镂管授之，其文因此大进，未识青镂管何似，攫之梦中可以骄琉璃翡翠绿沈漆之奇饰。然腕中有鬼，乞灵梦中不可得，得贞玄子《书法雅言》，犹夫陆倕之见授也。雅言之作，慨书法之失宗，挽世趋之纤诡，法先坊后，风旨悠长。若夫放斥苏、米，诋落元稹，非故排訾，先民用以痛画虎之失，挥毫三昧，良在于斯。以此当青镂管，笔采墨雾，有不干晶象而上者乎。且闻贞玄始以女侍佐弦歌，后寝就文翰，亦似郑家婢无不读书，不直如白金銮，蔡文姬，皆以书名重，中郎少传也。贞玄贞不负书仙乎。但恐书成而鬼哭，《雅言》成而书法家歧途之泪淫淫，不能已耳。仙朧何伟然题。

<div align="right">据明崇祯年间《广快书》录</div>

书法雅言提要

臣等谨案《书法雅言》一卷，明项穆撰。王穉登所作穆小传称其初名德枝，郡大夫徐公易为纯。后乃更名穆，字德纯，号曰贞玄，亦号曰无邪子，秀水项元汴之子也。元汴鉴藏书画甲于一时，至今论真迹者，尚以墨林印记别真伪。穆承其家学，耳濡目染，故于书法特工，因抒其心得作为是书。凡十七篇：曰书统、曰古今、曰辨体、曰形质、曰品格、曰资学、曰规矩、曰常变、曰正奇、曰中和、曰老少、曰神化、曰心相、曰取舍、曰功序、曰器用、曰知识。大旨以晋人为宗，而排苏轼、米芾书为棱角怒张；倪瓒书为寒俭，轼、芾加以工力可至古人，瓒则终不可到。虽持论稍为过高，

而终身一艺，研究书画之属至深，烟楮之外实多独契，衡以取法乎上之义未始，非书法家之圭臬也。乾隆四十二年九月恭校上。

据文渊阁《四库全书》录

说明：清本中"贞元"由笔者改为"贞玄"。

参考书目

项元淇《少岳诗集》，明万历三年（1575）项氏墨林山堂刻本

项笃寿《今献备遗》，明万历十一年（1583）项氏万卷镂刻本

《广快书·青镂管梦》，明崇祯年间何伟然、吴从先辑

《重刊书法雅言》，清代有竹斋手抄本

《艺海珠尘》，清吴省兰编

《中华美术丛书》，黄宾虹、邓实编著，1998 年影印民国三年本

《四库全书总目·存目提要》，文渊阁《四库全书》本

《吕氏春秋》，文渊阁《四库全书》本

《新唐书》，文渊阁《四库全书》本

《礼记注疏》，文渊阁《四库全书》本

《淮南鸿烈解》，文渊阁《四库全书》本

《大清一统志》，文渊阁《四库全书》本

《东林列传》，文渊阁《四库全书》本

《钦定续文献通考》，文渊阁《四库全书》本

郭象《庄子注》，文渊阁《四库全书》本

卫湜《礼记集说》，文渊阁《四库全书》本

曾敏行《独醒杂志》，文渊阁《四库全书》本

朱熹《四书章句集注》，文渊阁《四库全书》本

李日华《六研斋笔记》，文渊阁《四库全书》本

朱彝尊《曝书亭集》，文渊阁《四库全书》本

朱彝尊《明诗综》，文渊阁《四库全书》本

谢赫《古画品录》，文渊阁《四库全书》本

黄伯思《东观余论》，文渊阁《四库全书》本

陶宗仪《书史会要》，文渊阁《四库全书》本

顾炎武《日知录》，文渊阁《四库全书》本

董其昌《画禅室随笔》，文渊阁《四库全书》本

董其昌《容台集·墨林项公墓志铭》，《四库禁毁书丛刊》

《六艺之一录》，文渊阁《四库全书》本

《御定佩文斋书画谱》，文渊阁《四库全书》本

清沈初撰《浙江采集遗书总录》，清乾隆四十年（1775）刻本

米芾《海岳名言》，百川学海本

沈德符《万历野获编》，中华书局，1959 年 2 月第 1 版

李贽《焚书增补》，中华书局，1975 年版

徐邦达《历代书画家传记考辨》，上海人民美术出版社，1983 年 10 月

张彦远《法书要录》，人民美术出版社，1984 年 12 月第 1 版

《稀见中国地方志汇刊·第十五册·嘉兴府志》，中国书店出版社，1992 年 12 月第 1 版

《嘉庆重修一统志·浙江》，中华书局

黄仁宇《中国大历史》，三联书店，1997 年第 1 版

黄仁宇《十六世纪明代中国之财政与税收》，三联书店，2001 年 6 月第 1 版

徐利明《中国书法风格史》，河南美术出版社，1997 年 1 月第 1 版

张弩《书谱译述》，《书法艺术报》，1997 年

金学智《中国书法美学》，江苏文艺出版社，1997 年 8 月第 1 版

俞剑华《中国美术家人名辞典》，上海人民美术出版社，1998 年 6 月

《国家图书馆善本书志初稿》，国家图书馆编印，1998 年

谢巍《中国画学著作考录》，上海书画出版社，1998 年 7 月

《丛文俊书法研究文集》，中国文联出版社，1999 年 10 月第 1 版

丛文俊《书法史鉴》，上海书画出版社，2003 年 12 月第 1 版

赵园《明清之际士大夫研究》，北京大学出版社，1999 年 1 月第 1 版

杜泽逊《文献学概要》，中华书局，2001 年 9 月第 1 版

徐复观《中国艺术精神》，华东师范大学出版社，2001 年 12 月第 1 版

《钱镜塘藏明代名人尺牍》，上海古籍出版社，2002 年 9 月第 1 版

商承祚、黄华《中国历代书画篆刻家字号索引》，人民美术出版社，2002 年第 2 版

王桂平《中国版本文化丛书·家刻本》，江苏古籍出版社，2002年12月第1版

白谦慎《傅山的交往和应酬》，上海书画出版社，2003年12月第1版

白谦慎《傅山的世界》，三联书店，2006年4月北京第1版

高居翰《山外山》，上海书画出版社，2003年12月第1版

王汎森《晚明清初思想十论》，复旦大学出版社，2004年12月第1版

黄惇《中国书法史·元明卷》，江苏教育出版社，2005年8月第3版

潘荣胜《明清进士录》，中华书局，2006年3月第1版

杨伯峻《论语译注》，中华书局，2006年12月第1版

周积寅《中国历代画论》，江苏美术出版社，2007年6月第1版